괴짜 화가 달리와 함께하는

아주 쉬운
미 술 사

괴짜 화가 달리와 함께하는

아주 쉬운
미술사

초판 1쇄 인쇄 | 2017년 11월 1일
초판 1쇄 발행 | 2017년 11월 8일

지은이 | 이경현 · 은하수
그린이 | 이정헌
펴낸이 | 박영욱
펴낸곳 | (주)북오션 스코프

편　집 | 허현자 · 김상진
마케팅 | 최석진
디자인 | 서정희 · 민영선

주　소 | 서울시 마포구 월드컵로14길 62
이메일 | bookrose@naver.com
네이버포스트 | m.post.naver.com ('북오션' 검색)
전　화 | 편집문의 : 02-325-9172　　영업문의 : 02-322-6709
팩　스 | 02-3143-3964

출판신고번호 | 제313-2007-000197호

ISBN 978-89-6799-339-9 (63600)

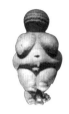

괴짜 화가 달리와 함께하는

아주 쉬운
미 술 사

이경현 · 은하수 지음 | 이정헌 그림

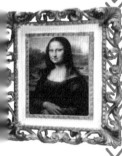

스 코 프
Scope

미술사를 배우는 이유

　'미술시간'이라고 하면 가장 먼저 떠오르는 것이 있나요? 크레파스나 물감으로 열심히 그리고 색칠하기, 또는 찰흙이나 종이로 만들기 하는 모습만 있다고요? 만약 미술시간마다 무언가를 그리고 만드느라 바쁜 기억만 있다면 여러분은 미술시간에 꼭 배워야 하는 가장 중요한 것을 놓치고 있는 것일 수도 있어요.

　우리가 미술을 배우는 근본적인 이유는 바로 우리를 둘러싼 환경 속에서 진짜 아름다움을 볼 수 있는 눈을 기르기 위해서예요. 아름다움을 발견할 수 있는 안목은 창의적인 생각을 끌어 낼 수 있지요. 그렇다면 이렇듯 아름다움을 발견할 수 있는 눈은 어떻게 키울 수 있을까요? 바로 미술 작품 감상을 통해서입니다.

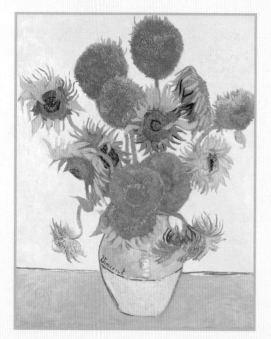

　여러분, 왼쪽에 있는 작품이 아름답다는 생각이 드나요? 이 그림은 전 세계 사람들이 사랑하는 화가 중 한 명인 빈센트 반 고

흐의 작품이에요. 우린 이런 작품들을 명화라고 부르죠. 메말라버린 듯한 이 해바라기 그림의 가격이 우리나라 돈으로 무려 900억 원이라고 한다면 믿어지나요? 이 작품이 비싼 값을 주고 살 만큼 아름답기 때문이에요. 그렇다면 명화가 진짜 아름답다는 것을 느끼려면 어떻게 하면 될까요? 바로 미술사를 배우면 된답니다.

미술사란 미술작품을 조사·연구하고 그 역사적인 전개를 더듬는 학문을 말해요. 모든 미술작품은 그 화가가 살았던 사회, 역사, 문화, 주변 인물의 영향을 고스란히 담고 있답니다. 화가들이 역사 속에 살면서 생각하고 느낀 것을 담은 거울이 곧 미술작품이기 때문이에요. 그러므로 우리가 화가가 살았던 당시의 역사와 화가의 감정에 영향을 주었던 사건, 인물 등을 안다면 명화 속에 숨겨진 이야기와 진정한 아름다움을 발견하게 될 거예요.

자, 그렇다면 이제부터 이 책의 주인공 희동이, 달리 아저씨와 함께 미술사 여행을 떠나볼까요? 이 여행을 마친 뒤엔 분명 명화 속 아름다움을 발견할 수 있는 안목을 가질 수 있게 될 거예요.

그럼 출발~!

이경현

이 책의 주인공 고희동은 실제 인물이다.

고희동 (1886~1965)
한국 근대 화가로 한국에 최초로 서양화를 도입하였다. 1945년 이후에는 대한민국 미술협회 회장, 예술원 회원을 거쳐 1960년에는 참의원 의원이 되었다. 전통적 회화를 서양화와 절충한 새로운 경지를 개척했다. 대표작에는 〈자화상〉(1915, 서울, 국립현대미술관), 〈산수화〉(서울) 등이 있다.

미술사 한눈에 살펴보기

	BC5000		BC1000			AD1300		
	원시 · 고대 미술 · 이집트 미술		중세 미술 (그리스 · 로마, 고딕)			르네상스 · 바로크 미술		
	선사	이집트, 에게	그리스, 로마	비잔틴	고딕	르네상스	바로크	로코코

원시 미술
- 특징: 주술적 미술
- 대표작: 〈라스코 동굴벽화〉
 〈빌렌도르프 비너스〉
- 재료: 숯, 돌

이집트 미술
- 특징: 죽은 자를 위한 미술
- 대표작: 〈피라미드 벽화〉

그리스 미술
- 특징: 인체의 아름다운 조화, 황금비율
- 대표작: 〈밀로의 비너스〉
 〈원반 던지는 사람〉
 〈라오콘상〉

로마 미술
- 특징: 기념비적 조각상, 공공건축 중심
- 대표: 〈마르쿠스 아우렐리우스 기마상〉 〈파르테논 신전〉 〈콜로세움〉

비잔틴 미술
- 특징: 동양과 서양 미술의 만남, 둥근 돔 형식의 건축물, 모자이크 장식
- 대표작: 〈성소피아 대성당〉

고딕 미술
- 특징: 수직적 뾰족탑과 화려한 스테인드 글라스
- 대표작: 〈샤르트르대성당 장미창〉

르네상스 미술
- 특징: 인간을 위한 미술, 투시도법, 원근법의 탄생
- 대표작: 〈모나리자〉
 〈최후의심판〉
- 3대 거장: 미켈란젤로, 라파엘로, 레오나르도 다빈치

바로크 미술 (17,18세기)
- 특징: 역동적이며 과감한 남성적 미술
- 대표화가: 루벤스

로코코 미술
- 특징: 화려하고 장식적, 여성적인 미술
- 대표화가: 와토

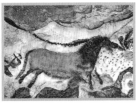

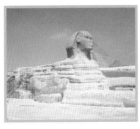

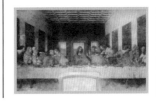

1800 1900 2000

19세기 근대 미술	20세기~현대 미술

신고전 주의	낭만 주의	자연 주의	사실 주의	인상 주의	후기 인상 주의	입체주의, 미래주의, 표현주의 야수파, 초현실주의, 옵아트, 개념미술, 네오다다, 팝아트, 비디오아트, 대지미술

인상주의
- 특징: 빛에 의한 색의 표현
- 대표화가: 모네, 마네, 르느와르

신인상주의
- 특징: 색점에 의한 병치혼합
- 대표화가: 쇠라, 시냐크

후기 인상주의
- 특징: 작가의 개성을 강조
- 대표화가: 고흐, 고갱, 세잔

자연주의
- 특징: 풍경화 위주
- 대표화가: 밀레

근대조각
- 특징: 작가의 주관성이 개입된 의도된
 미완성적 표현
- 대표작: 〈생각하는 사람〉 〈지옥의 문〉

사실주의
- 특징: 역사적 사실을 근거로 표현
- 대표화가: 쿠르베, 들라크루아, 고야

20세기 미술
- 대표화파: 야수파, 입체파, 초현실주의,
 표현주의, 추상주의
- 대표화가: 마티스, 피카소, 뭉크, 달리, 미로,
 칸딘스키, 몬드리안
- 특징: 다양하고 개성적인 유파, 작가의 주관적
 표현 강조

현대 미술
- 특징: 재료의 다양성(키네틱아트, 오브제, 비디오
 아트), 공간의 확장(설치미술, 대지미술, 환
 경미술), 행위미술의 등장(개념미술)
- 대표작가: 뒤샹, 백남준, 콜더, 크리스토, 저
 드, 스미드슨, 올덴버그, 리히텐슈
 타인, 앤디 워홀

차례

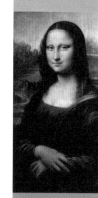

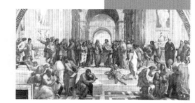

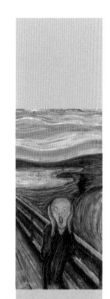

제5교시

알쏭달쏭한 현대 미술의 세계

고희동, 세계 미술수호자협회에 납치되다

미술 빵점만 벌써 다섯 번째

"고희동, 야, 너 이번엔 몇 점이냐?"

"설마, 또 빠……앙점?"

"우헤헤헤."

희동이가 잔뜩 풀이 죽어 교문을 나서는데, 나덤벙과 오만만이 희동이 뒤를 쫓아오며 골린다. 아까 미술 시간에 지난 시험지를 받아든 희동이의 표정에서 뭔가를 눈치챈 것 같았다. 다른 친구들의 약점을 부풀리기를 좋아하는 이 녀석들이 평소와 다른 희동이의 얼굴빛을 놓칠 리가 없다.

"뭐? 야, 말도 안 되는 소리."

속으로 뜨끔했지만, 희동이는 태연한 척 대답했다. 이 녀석들에게 들키는 날에는 분명 학교 전체에 파다하게 소문나는 것은 시간 문제였다.

12

"그래, 하긴 또 빵점 받는 것도 어려울 거야."

"나도 아무리 해보려고 해도 안 된다니까. 난 이번에도 미술 백점인 걸. 이렇게 쉬운 걸 어떻게 틀리냐고."

나덤벙과 오만만은 합세하여 희동이의 심기를 자꾸만 흔들었다. 그러자 희동이의 얼굴색이 점점 더 울그락불그락 변했다.

"야, 그냥 가자, 가."

희동이의 표정을 눈치챈 소심한 나덤벙이 얼른 오만만의 옷을 잡아끌었다. 평소 같으면 장난으로 되받아쳐줄 희동이였는데 왠지 분위기가 이상했기 때문이다.

미술시험 빵점!

이번이 세 번째다. 아니 정확히 말하자면 올해만 세 번째, 작년 시험까지 합하면 벌써 다섯 번째다. 솔직히 스스로 생각해봐도 놀림 받기 딱이다.

고작 미술 때문에 저런 녀석들한테 놀림이나 당하다니!

고희동이 누구인가! 운동이라면 운동, 게임이라면 게임, 진짜 남자 아이들 사이에서는 지존으로 통하는 나였다. 공부? 뭐 자세히 말하긴 그렇지만, 그럭저럭 중간은 하는 정도랄까. 그래도 공부 잘하는 녀석들도 나한테는 쉽게 잘난 척을 하지 못했다. 왜냐면 학교 밖의 세계에서 통하는 희동이만의 룰이 있었으니까.

물론 내게도 약점은 있다. 바로 이름이다.

고희동.

바로 엄마가 아빠를 끝까지 설득해서 지은 이름이다. 미술이라면 자다가도 번쩍 눈을 뜨는 엄마는 대학에서 미술을 전공하지 못한 것이 한이었다고 한다. 그래서 아들을 낳으면 꼭 한국 최초의 서양화가의 이름을 지어주고 싶었다고 한다. 바로 그 불운의 아들이 바로 나인 것이다.

친구들이 "네 이름은 왜 이리 구식이냐?"라고 놀릴 때면 이름에 대한 컴플렉스는 깊어졌다. 분명 내가 미술점수를 못 받는 이유는 이름에 대한 반감 때문일 것이다. 갑자기 희동이는 부아가 치밀어 올랐다.

"난 진짜 미술이 싫어! 이따위 미술은 다 없어져 버려라!"

희동이는 홧김에 외쳤다. 왜 미술 때문에 이렇게 고통 받아야 하는가! 미술만 사라지면 평생 행복하게 살 것 같은데. 미술 없는 세상에 살고 싶다는 생각이 희동이의 마음 속을 꽉 채우고 있었다.

그때였다. 갑자기 거대한 회색 회오리바람이 희동이를 향해 몰아치며 다가오고 있었다. 그리고 미처 희동이가 회오리바람을 피하기도 전에 순식간에 희동이의 몸은 떠오르고 말았다.

회오리바람은 희동이를 싣고서 하늘 위로 올라갔다. 조금 전까지 서 있던 학교 교문이 까마득하게 점점 멀어져갔다.

세계 미술수호자협회 심판대 앞에 서다

"요 녀석, 냉큼 일어나지 못할까?"

누군가가 희동이를 흔들어 깨웠다. 회색 회오리바람을 타고 어딘가로 온 것 같은데, 여긴 어디지? 희동이가 영문을 알지 못한 채 눈을 비비면서 일어났다.

"희동, 요 녀석, 얼른 일어나라니까!"

할아버지의 호통소리가 어찌나 쩌렁쩌렁한지 귀가 따가울 정도였다.

"누구…… 세요?"

희동이는 겨우 몸을 일으키면서 주변을 두리번거렸다. 지금 희동이가 있는 곳은 거대한 둥근 홀이었다. 검은색 대리석으로 만든 것 같은 이 홀에는 중앙에 커다란 샹들리에 불빛이 반짝거리고 있었다. 그리고 바로 앞에는 재판정처럼 기다란 단상이 쭉 이어져 있었는데 단상은 회색빛깔의 짙은 대리석이었다. 단상의 높이가 어찌나 높은지 희동이가 서 있는 홀에서는 그 위에 누가 있는지 잘 보이지 않았다.

거대한 둥근 홀에는 증인석처럼 생긴 곳이 있는데 희동이는 바로 그 자리에 앉아 있었다. 그리고 할아버지는 재판장이 입는 것 같은 자줏빛 휘장을 늘어뜨린 복장을 하고 있었다.

그때 단상 너머에서 사람들의 목소리가 들려왔다.

"미켈란젤로 선생님, 요 괘씸한 놈은 한 오백 년쯤 블랙마스터 미술 감옥에 제대로 가두는 건 어떨까요?"

"그렇습니다. 요즘 애들은 정말 미술을 경외할 줄도 모른다니까요."

"그렇죠. 국어, 영어, 수학만 하루에도 몇 시간씩 공부하면서 미술에는 도통 관심을 기울이지 않아요."

"맞습니다. 그러면서 미술을 참 우습게도 여기니 말이죠. 정말 말세에요, 말세!"

"그래서 본보기 차원에서라도 저 녀석을 혼내줄 필요가 있습니다."

단상 위의 목소리들은 거대한 홀에 울리며 더 크게 울려 퍼졌다. 분명 뭔가 단단히 화가 난 것 같았다. 하지만 도대체 저 사람들은

누구고, 난 왜 여기에 있는 거지? 희동이는 영문을 알 수 없었다.

그때 희동이 앞에 있던 백발 할아버지가 희동이를 향해 말문을 열었다.

"희동이는 들거라. 넌 지금 세계 미술수호자협회의 재판정에 와 있느니라."

"예? 세계 미술수호자협회요? 재판정이라고요?"

희동이의 눈이 휘둥그레졌다. 세계 미술수호자협회라니, 세상에 그런 협회도 있었나?

"세계 미술수호자협회는 네가 사는 세상에는 존재하지 않는다. 이 협회는 인류 역사상 미술사의 번영과 발전을 위해 애쓴 위대한 미술가들이 죽은 다음에 모여서 만든 협회다. 즉 사후 세계에 존재하는 곳이지. 그리고 나는 그 미술을 지키고 수호하는 이 협회의 12대 회장 미켈란젤로다."

그 말을 듣고 보니 백발 할아버지는 매우 위엄 있는 풍채를 지 닌 것 같았다. 눈빛이 아주 강렬하고 선명해서 마치 사람의 마음 속까지 꿰뚫어보는 것만 같았다. 미켈란젤로 회장은 다시 말을 이 어갔다.

"미술 빵점을 연거푸 다섯 번이나 맞은 것도 모자라 미술을 하 찮게 여기고 우습게 생각한 너의 죄! 바로 대역죄를 저질러서 지금 심판대 앞에 있느니라. 네 죄를 네가 알렷다?"

"아니, 무슨 죄가 그래요? 전 아니에요."

희동이는 듣도 보도 못한 죄명에 깜짝 놀라 두 손을 내저었다. 하지만 미켈란젤로 회장은 아주 단호하게 말했다.

"넌 봐줄 수 있는 단계는 지났느니라. 이젠 정말 마지막 기회뿐 이다!"

그리고 미켈란젤로 회장은 홀 너머를 향해 누군가에게 손짓을 했다. 그러자 그 어두운 홀 저편에서 누군가의 발자국 소리가 들려 왔다.

저벅저벅, 저벅저벅.

사람의 목소리조차 메아리처럼 울려 퍼지는 재판장 홀에서 그 발자국 소리는 섬뜩하고 기이하게 느껴졌다. 과연 저 발자국 소리 의 주인공은 누구지? 희동이는 저도 모르게 어깨가 움츠러들었다.

하지만 희동이가 두려움을 느끼며 바라본 그곳에 나타난 것은

괴물이나 무섭게 생긴 사람이 아닌 이상하게 생긴 아저씨였다. 검은색 연미복을 단정하게 입은 그 아저씨는 검은색 머리에 눈이 자유자재로 움직이면서 주변의 움직임을 파악하려는 것 같았다. 특히 콧수염이 인상적이었는데, 양쪽으로 동그랗게 말려서 나선형을 이루고 있었다.

이윽고 그는 영국 신사들이 가지고 다닐 법한 지팡이를 짚으며 사뿐사뿐 희동이 쪽을 향하여 걸어와 중앙 홀에 도착했다. 그리고 백발 할아버지와 단상을 향해 정중하게 90도 각도로 인사를 했다.

"미켈란젤로 회장님, 그리고 세계 미술수호자협회 위원님들. 절 찾으셨습니까?"

"그래. 달리, 아무래도 자네 외에는 해결책이 떠오르지 않는군. 자네도 희동이는 알고 있겠지?"

"이 녀석입니까? 블랙리스트 명단 1순위에 있는 것을 익히 들었습니다."

달리라고 불리는 콧수염 아저씨는 정중한 어조로 대답하면서 희동이의 위아래를 훑어 보았다.

아니 뭐야? 내가 블랙리스트? 내가 테러리스트라도 되냐고!

희동이는 정말 황당했다.

"걱정 마십시오. 제 손을 거쳐 간 녀석들이 어디 한둘입니까? 확실히 손보겠습니다."

콧수염 아저씨는 다시 한 번 90도 각도로 인사를 하더니 갑자기 한 손으로 희동이의 목덜미를 꽉 잡았다. 그리고 희동이를 끌고서 홀 밖으로 걸어나갔다. 희동이는 버둥거렸지만, 콧수염 아저씨가 워낙 힘이 센 탓에 질질 끌려나오고 말았다.

화가 달리의 작품을 찾아라!

"켁켁, 아저씨, 좀 놔주세요!"

잠시 후 거대한 문이 큰 소리와 함께 닫히자, 희동이는 콧수염 아저씨를 향해 발버둥치며 외쳤다. 그러자 콧수염 아저씨는 목덜미를 움켜쥔 손을 놓더니 두 손을 탁탁 털었다.

"으흠, 네가 희동이란 말이지?"

콧수염 아저씨는 다시 한 번 찬찬히 희동을 훑어보았다. 별로 반가운 표정은 아니었다.

"네, 켁켁. 근데요, 전 분명 미술을 업신여긴 적 없다고요. 오해예요, 오해."

희동이는 최대한 동정심을 얻기 위해 억울하다는 표정을 지으며 말했다.

"제가 미술을 얼마나 좋아하는데요. 물론 잠깐 헛소리로 잘못하

긴 했지만요."

희동이는 최대한 순진한 표정으로 말했다. 재빨리 두뇌를 굴려 본 결과, 이 상황에서 벗어나는 것이 급선무였다. 하지만 콧수염 아저씨는 계속 콧수염만 만지작거리면서 희동이를 쳐다보고 있었다. 그러다 갑자기 눈이 반짝거리더니 말을 꺼냈다.

"그래? 네가 미술을 좋아한단 말이지?"

"네…… 진짜라니까요."

한줄기 희망의 빛이 보이는 것 같아 희동이는 잽싸게 대답했다.

"그래? 그럼 문제 한 번 내볼까? 내 이름이 무엇이느뇨?"

"아…… 그러니까 이름이…… 맞다, 달리. 그리고 에……."

희동이는 아까 얼핏 재판정에서 들은 이름이 생각나 대답했다.

"오호, 과연 잘 아는구나. 그래 내 이름은 바로 살바도르 달리! 미술사를 주름잡는 천재라고나 할까? 우하하하."

달리 아저씨는 자랑스럽다는 듯이 웃으며 말했다.

"그럼 조금 전 문제는 일종의 사전 테스트이고, 진짜 문제를 내 보도록 하지."

곧바로 달리 아저씨가 지휘자처럼 허공에 손을 젓자 갑자기 펑 하는 소리와 함께 공중에 3개의 그림이 나타났다.

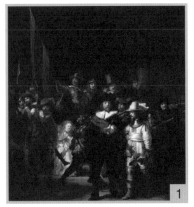

"이번 문제를 맞히면 집에 보내주겠다. 자, 이 그림 중에서
과연 내 작품은 무엇이지? 분명 천재의 그림이니
단번에 알아맞힐 수 있겠지만, 쿠하하하."

　달리 아저씨는 희동이에게 해보라며 손으로 그림을 가리켰
다. 희동이는 공중에 둥둥 떠 있는 그림을 보았지만, 도통 답
이 뭔지 알 수 없었다. 당연한 일이었다. 살바도르 달리라
는 이름은 이번에 난생 처음 들었으니까.

　'그래, 그래도 셋 중에 하나만 찍으면 되
는 거 아냐. 아, 뭐지? 첫 번째 건가? 아니야 두
번째 것 같기도 하고. 아니, 아니 원래 세 번째가
유력해 보이는데…….'

　희동이는 잔머리를 자꾸만 굴리고 있었다.

"음…… 저 두 번째인가. 아, 아니다 첫 번째 그림이요."

희동이는 자신 없는 목소리로 대답했다. 셋 중의 하나면 1/3의 확률이 있는데, 설마…….

그때 희동이의 머리 위로 커다란 꿀밤이 날아왔다.

"이 녀석, 이 천재 화가 달리 작품도 모르다니! 두 번째 작품이 바로 이 대단한 화가 달리의 작품이란 말이다. 에헴, 역시 너는 미술의 생초보로 판단되니 맨 첫수업인 1교시 수업부터 시작해야겠구나. 그럼 〈엄청 스파르타식 미술학교〉로 가자."

"싫어요, 싫어! 전 미술 자신 없어요. 제발 좀 보내주세요, 네?"

희동이는 애원했지만, 달리 아저씨의 표정은 단호했다. 그리고 지팡이를 들어 희동이에게 향하며 어두운 표정으로 말했다.

"네가 이곳을 빠져나갈 수 있는 유일한 방법은 바로 수업시간에 주어지는 모든 문제를 통과하는 것이다. 만약 통과하지 못한다면, 넌 결국 블랙마스터 미술 감옥에 가야 할 거야."

"블랙마스터 미술 감옥이요? 그건 뭐예요?"

"그 감옥은 일종의 미술무관심죄, 미술작품 무시죄, 미술작품 훼손죄 등의 범죄를 저지른 자들이 갇히는 곳이지. 그 감옥에서 시간은 일상의 시간보다 100배 빨리 간다. 즉 네가 평소 보낸 1일이 100일처럼 느껴지고, 단 일주일만 그곳에서 보내더라도 넌 약 700일, 즉 2년이란 시간을 감옥에서 보낸 셈이 된다. 그곳에서 진

심으로 반성하고 죗값을 치러야 나올 수 있다!"

일주일이 2년으로 둔갑한다고? 그렇다면 단지 이곳에서 일주일을 보내더라도 감옥에서 700일이란 시간을 보내는 것이라니!

"안 돼요. 안 돼요, 아저씨!"

희동이는 곧장 달리 아저씨의 옷자락에 매달려 사정했지만, 달리 아저씨의 표정은 싸늘했다.

"근데 넌 아까부터 나보고 자꾸 아저씨래? 난 이 〈엄청 스파르타식 미술학교〉의 원장님이시란 말이다. 앞으로 달리 원장님이라고 부르거라. 그럼 본격적인 수업을 시작해 볼까?"

달리 아저씨가 공중에 다시 한 번 손을 젓자, 그림들은 모두 사라지고 희동이는 어딘가로 빨려 들어가버렸다.

22쪽 그림

1 램브란트 / 〈야간순찰대〉 / 1642
2 살바도르 달리 / 〈기억의 지속〉 / 1931
3 칸딘스키 / 〈즉흥26〉 / 1912

미켈란젤로는
누구일까?

미켈란젤로는 세계 미술사에서 빼놓을 수 없는 유명한 화가이자 조각가로 대표적인 작품은 〈피에타〉와 〈천지창조〉가 있습니다.

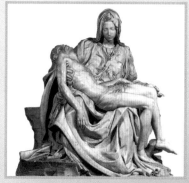

미켈란젤로 / 〈피에타〉

〈피에타〉는 미켈란젤로가 1499년 24살의 나이에 조각한 작품으로 이탈리아어로 '슬픔'이란 뜻입니다. 성모마리아가 죽은 예수그리스도의 시체를 안고는 커다란 슬픔에 빠져 있는 모습을 사실적이면서도 아름답게 표현한 작품입니다.

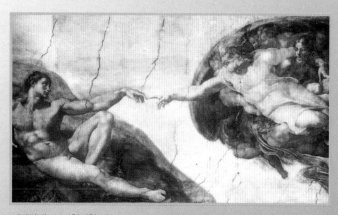

미켈란젤로 / 〈천지창조〉

〈천지창조〉는 성서의 이야기를 성당의 천장에 4년에 걸쳐 그린 작품으로 태초에 하느님이 천지를 만드시는 창세기의 장면을 그려 넣은 것입니다. 해와 달, 별을 창조하고 물과 육지를 나누고 아담을 만들고 죄를 지은 인간을 물로 심판하는 내용까지 천장 가득히 표

현했지요. 그중에서도 가장 많이 알려진 것이 '아담의 창조'예요. 그림 오른쪽에는 천사와 하느님이 손을 내밀고 있고, 왼쪽에는 아담이 하느님으로부터 생명을 받고 있는 장면입니다.

미켈란젤로는 이 거대한 작품을 완성하기 위해 천장 밑에 커다란 나무판을 깔아 놓고 천장을 바라보며 누워서 그림을 그렸습니다. 그 결과 천지창조가 완성된 이후에도 목과 허리에 무리가 가서 평생 디스크를 앓으며 살았다고 합니다.

관련 교과

초현실주의

᾿᾿᾿ 5~6학년 초등 교과서

(주)금성출판사 6단원 「미술작품과의 만남」

천재교육 4단원 「상상의 날개를 달고」, 11단원 「현대미술과 친해지기」

᾿᾿ 중등 교과서

(주)교학도서 「상상 그 너머」

미진사 「감각, 우연, 충동」, 「낯설게 보기」, 「서양미술 탐험」 「미술의 경계를 넘어서」

(주)금성출판사 「즐거운 상상」, 「서양미술사」 「다시 보는 착시」

비상교육 「자유로운 발상과 표현」, 「다양한 표현」, 「서양의 미술」

두산동아 「기억의 꿈, 상상을 담아서」, 「생각의 틀을 깨다」, 「미술의 시작, 미술의 역사」

(주)교학사 「느낌과 상상의 표현」 「참인가, 거짓인가」

콧수염 아저씨
살바도르 달리

콧수염 괴짜 화가 달리 아저씨는 과연 어떤 사람일까요?

살바도르 달리는 1904년 에스파냐 작은 마을에서 태어났어요. 어렸을 때부터 예술을 즐겼던 아버지 덕분에 아홉 살 때부터 그림을 시작했고, 뛰어난 실력을 인정받았답니다.

달리는 자신을 어릴 적 죽은 형으로 착각하곤 했던 아버지에 대한 반항심으로 다섯 살 때 썩은 박쥐를 입에 넣는다던가 할머니의 머리카락을 자르기도 하고, 닭장에 들어가서 한나절을 보낸 적도 있었다고 해요. 달리의 이러한 다소 엉뚱한 성격은 그림에도 나타났답니다. 늘어진 얼굴이나 조각난 몸도 마치 실제의 사건으로 착각할 정도로 세세히 그리곤 했습니다. 손으로 그렸으나 사진기처럼 치밀하게 그린 그림에 깜박 속아 우리는 달리의 꿈속에 들어가게 되는 것이죠. 전쟁으로 우울했던 시대에 달리의 엉뚱한 면은 돋보였습니다. 덕분에 그를 모르는 사람이 없을 정도로 유명해져서 달리가 일흔 다섯 살이 되었을 때는 편지에 에스파냐라고 적은 후 달리의 수염을 그려 넣으면 편지가 달리에게 배달되었을 정도였다고 합니다.

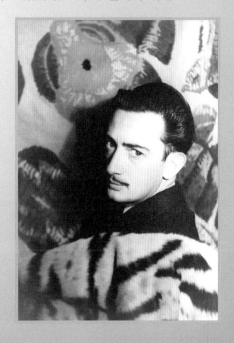

초현실주의란?

초현실주의가 무엇인지 조금 더 알아볼까요?

현실을 초월한 그림은 어떤 것일까요? 여러분이 현실을 초월했던 순간은 언제였나요?

꿈을 꾸면 높은 빌딩에서 뛰어내려도, 하늘을 날아다녀도 다치지 않고 꿈 속에서는 모든 것이 가능했던 경험을 해보았죠?

바로 무의식, 꿈, 상상력, 환영 등 현실을 초월한 것들에 관심을 가져 상상한 것들을 이미지화하여 그려낸 사람들을 초현실주의라고 불러요. 당시 사회는 1차 세계대전 이후 전쟁의 휴유증으로 많은 사람들이 정신적 고통과 힘든 현실에서 괴로워했어요. 그때 나타난 초현실주의는 현실을 부정하고 도피하려고 했던 사람들에게 현실에 대한 저항이었다고 볼 수 있어요. 그렇다면 어떻게 현실을 초월한 그림을 그릴 수 있을까요?

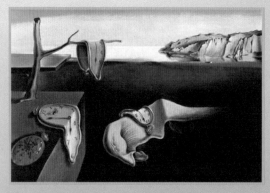

우리가 앞에서 본 살바도르 달리는 대표적인 초현실주의 화가예요.

달리 / 〈기억의 지속〉

퀴즈에 나왔던 〈기억의 지속〉을 볼까요?

달리는 프로이트의 정신분석학을 연구하고 무의식의 세계를 그림 속에 담으려고 했어요. 자신의 무의식 세계를 상징하는 이 그림은 녹아내린 시계 이미지로 달리의 대표작이 되었답니다. 무의식이란 꿈을 깬 이후 처럼 모든 것을 설명하기 어려운 상태죠. 그래서 달리는 사실 한번도 자신의 그림을 자세히 설명하려고 하지 않았대요. 이 기괴하고 알 수 없는 이미지들이 바로 달리의 무의식 세계인 것이죠.

달리 외에도 초현실주의 화가들은 자신만의 방법으로 현실을 초월한 공간을 만들었어요. 르네 마그리트는 〈피레네의 성〉과 같은 작품에서 달리와는 다르게 익숙한 것들이 낯설게 만남으로 새로운 세계를 만들었어요.

바위라는 익숙한 대상이 '무겁다'라는 기존의 관념을 깨고 공중에 떠있고 그 위에 성이 있는 그림을 그렸어요. 마치 미지의 세상 속 같은 느낌이죠. 이 작품의 신비로운 분위기에 영감을 받은 일본의 애니메이션 감독은 '하울의 움직이는 성'이라는 작품의 모티브로 삼기도 했답니다. 마그리트의 작품들은 이렇게 익숙한 것들을 낯설게 함으로써 현실과 초현실의 세계가 마치 어디선가 공존하고 있다는 착각을 불러일으키죠. 현실 세계와 닮았지만 현실이 아닌 세계를 창조한 거예요.

미술관으로
떠나는 여행

희동이가 두려워 하는 미술. 그 미술을 이해하는 좋은 방법은 또 무엇이 있을까요? 바로 미술관에 가서 미술작품을 직접 보는 것이 가장 좋은 방법이지요. 사진이나 화면으로만 보던 미술작품을 실제로 보면 어떤 느낌일까요? 작은 사진에서는 절대 발견할 수 없는 살아있는 미술작품을 만날 수 있는 곳이 바로 미술관이랍니다. 그렇다면 미술관으로 떠나기 전 미술관에 대한 상식을 좀 알아볼까요?

미술관의 어원

미술관은 박물관의 일종으로 기원전 600년경 헬레니즘 시대에 학예의 여신 뮤즈를 경배하기 위해 설립했던 무세이온(Mu-seion)을 기원으로 볼 수 있답니다. 신에게 바치는 보물을 보관하는 보물창고 역할을 했던 무세이온이 수집과 보관의 역할을 했다는 점에서 최초의 미술관으로 볼 수 있지만 현대의 미술관(art museum)과는 의미가 많이 달랐어요.

그렇다면 현대의 미술관이 하는 일은 무엇일까요?

미술관의 기능과 역할

첫째 수장과 보존이에요. 박물관과 같이 가치가 있는 작품들을 수집하여 보존하여 많은 사람들이 명작을 볼 수 있도록 유지해주는 역할을 하고 있는 거죠. 시간이 흐르면 사라질 수밖에 없는 안타까운 작품들의 생명을 연장시켜

서 오래오래 우리 곁에 있게 하는 거예요. 그래서 미술관에는 미술작품이 변하지 않도록 온도, 습도, 빛을 관리하는 특별한 일을 하는 사람들이 있답니다.

두 번째는 연구하고 전시, 교육하는 역할이에요. 미술작품들을 대중에게 공개하고 많은 사람들이 즐길 수 있도록 해주는 역할이죠. 공개된 작품을 관객들의 눈높이에 맞춰서 교육시키는 것도 미술관의 매우 중요한 일이랍니다. 여기서 잠깐! 그렇다면 미술관 전시회의 종류에는 어떤 것들이 있을까요?

전시회의 종류

개인전: 개인의 작품만을 모은 전시
그룹전: 여러 작가의 작품을 함께 전시
상설전: 미술관이 소장하고 있는 작품을 기간의 제한 없이 전시
공모전: 다양한 장르와 주제로 공모하여 열리는 전시
비엔날레: 이탈리아어로 '2년마다'라는 뜻으로, 2년마다 열리는
　　　　미술 국제 전시회(우리나라에서는 광주비엔날레가 대표적)

이렇게 미술관의 전시회 종류는 다양하답니다. 그렇다면 미술관에서는 어떤 사람들이 일하고 있을까요? 큐레이터라고 대답했나요? 그렇죠. 큐레이터는 미술관에서 일하는 대표적인 직업이죠. 전시의 기획과 전시장의 설치를 담당하는 사람을 큐레이터라고 해요. 하지만 전시회는 큐레이터뿐 아니라 여러분과 같은 학생이나 미술관을 찾은 관객들에게 작품을 설명해주는 도슨트, 미술관의 교육을 담당하는 교육담당자, 초대장이나 전시 포스터 등의 홍보자료를 제작하는 홍보담당자 등 매우 다양한 사람들의 노력이 모여서 이루어지는 거랍니다.

제1교시 원시 미술과 고대 미술의 세계 속으로

구석기 시대의 공주병 소녀

순간 공간 이동을 한 희동이의 눈앞에 펼쳐진 것은 거대한 벌판이었다. 마치 아프리카의 초원 같았다. 초원 위로 무리지어 다니는 영양 떼와 저만치 보이는 코뿔소 떼까지……

'분명 아까 나를 〈엄청 스파르타식 미술학교〉에 보낸다고 하지 않았나? 여긴 아무리 봐도 학교로 보이진 않는데.'

그때 가까운 데서 사자의 포효소리가 들리고 화들짝 놀란 희동이는 얼른 바위 뒤로 몸을 숨겼다. 잠시 후 희동이의 등 뒤로 발자국 소리도 없이 어두운 그림자들이 슬금슬금 다가왔다.

몇 분 후, 희동이는 밧줄에 묶인 채 원시인들에 의해 동굴 속으로 끌려가고 있었다. 동물가죽 팬티만 입은 원시인들이 희동이를 자꾸만 와서 구경했다.

설마 여기서 잡혀 죽는 건 아니겠지? 희동이는 원시인들에게 잡혀가면서 마지막 외침처럼 자기도 모르게 소리쳤다.

"살려 주세요! 살려줘요!"

그때 또랑또랑한 여자애의 목소리가 들려왔다.

"잠깐, 잠시 멈춰 봐요!"

희동이를 포박한 원시인들 무리를 뚫고 다가온 사람은 바로 희동이 또래의 여자애였다. 열두세 살쯤? 하얗고 포동포동하고 몸집이 좋아 보이는 소녀였다. 그 소녀는 희동이를 한참 동안 뚫어져라 바라보더니 얼른 원시인들에게 말을 건넸다.

"저기, 이 친구는 제 손님이에요. 그러니까 풀어주세요."

그러자 원시인들은 어떻게 해야 하나 망설이는 듯했다.

"어서요!"

호랑이 가죽을 입은 여자애가 강하게 다그치자 원시인들도 결국 희동이를 풀어 주었다. 그러자 그 여자애는 희동이의 팔짱을 끼면서 아는 척을 했다.

"놀랐지? 내가 얼마나 기다렸다고."

희동이는 얼떨결에 그 여자애와 팔짱을 낀 채로 원시인들이 쳐

다보는 동굴 입구에서 벗어나 위기를 모면했다.

원시인들이 시야에서 사라지자 여자애는 주변을 살펴보더니 희동이를 꽉 잡았던 팔짱을 놓았다. 여자애의 힘이 어찌나 센지 희동이의 팔에 쥐가 날 것만 같았다.

"고마워, 날 구해줘서. 넌 진짜 생명의 은인이다."

희동이가 한숨 돌리며 말했다.

"흥, 뭘 그런 걸 가지고. 근데 넌 누구니? 어쩌자고 우리 부족 영역에서 얼쩡거리고 있는 거야?"

"응. 난 희동이야. 그게 어쩌다 보니……."

희동이는 아직 상황 파악이 안 되어 우물쭈물거렸다. 화제를 돌리기 위해 얼른 여자애의 이름을 물어보았다.

"정말 고맙다. 근데 넌 이름이 뭐니?"

"난 다다야. 그리고 여긴 우리 부족 지역이야. 근데 넌 어디서 온 거니?"

"부, 부족? 난 대한민국 국민인데."

"그런 부족도 있니? 처음 듣는데? 넌 저 산을 많이 넘어왔나 보구나. 우린 훨레아 불레어 부족으로 이 근방에서는 가장 용맹스러운 부족이지. 덕분에 우린 적군이다 싶으면 무조건……."

그리고 다다는 자신의 목을 긋는 시늉을 했다.

다다의 말을 듣고 있노라니 희동이는 자신이 아주 오래 전 원시 시대 어느 부족 동굴에 있다는 것을 깨닫게 되었다. 구석기나 신석기. 말로만 듣던 그 시대의 어디쯤일까. 희동이의 생각이 여기까지 왔을 때 다다의 목소리가 한껏 들뜬 채 들려왔다.

"나는 이 휠레아 불레아 부족의 대표 미인이지. 그래서 여기선 다들 내 말이라면 꼼짝을 못해."

머리를 한 번 뒤로 쓰윽 넘기면서 다다는 도도한 표정으로 말했다.

"응? 뭐라고? 네가 미인이라고?"

키도 작고 뱃살도 풍부해 보이는 다다를 보면서 희동이는 믿을 수 없다는 생각을 했다.

"이 통통한 팔다리에 튼튼한 엉덩이, 멋진 가슴. 여기선 날 따라올 자가 없지. 너희 부족에도 나같이 예쁜 여자가 있니?"

"아, 아니. 우리나라, 아니 우리 부족에는 너 같은 미인은 물론 없지."

다다의 궁금하다는 듯한 표정에 희동이는 약간 당황하면서 웃어 넘기려 애썼다.

"거 봐, 역시 나의 미모는 따라갈 사람이 없지. 으하하."

최고의 미인이라는 다다는 기분이 좋은 듯 웃었다. 무슨 여자애 웃음소리가 저렇게 통쾌하다냐. 희동이는 웃음이 나오려는 것을 참았다.

"야, 희동아, 난 네가 마음에 들어. 우리가 결혼해서 부부가 되면 좋겠다. 아이들도 많이 낳고 말이야. 우하하, 생각만 해도 좋구나. 난 예전부터 우리 부족 남자애들은 마음에 안 들었거든. 네 스타일이 딱 내 이상형이야."

물론 내가 잘생긴 건 알지만, 그렇다고 결혼을? 다다의 말에 희동이는 화들짝 놀랐다.

"으음, 그건 잘 모르겠고, 근데 너희 동굴은 참 멋지구나."

"아, 맞다. 그럼 내가 여기 지리는 훤히 꿰뚫고 있으니 설명해 줄게. 나만 따라와."

다다는 희동이의 팔짱을 끼더니 신이 나서 룰루랄라 콧노래를 부르면서 발걸음을 옮겼다.

구석기 시대의
미인상

통통한 다다가 부족 최고의 미인이라니 신기하지요? 구석기 시대 미인의 모습은 조각품을 통해서 알 수 있어요. 조각상을 보면 대부분 가슴과 엉덩이가 심하게 뚱뚱하게 과장되어 있어요. 이는 구석기 시대에는 아기를 많이 낳아 종족을 보존하는 것이 매우 중요한 일이었기 때문에 이런 모습의 여성이 미인이었던 거랍니다. 마치 아기를 가진 여자처럼 가슴과 엉덩이, 허벅지를 부풀려 표현했지요.

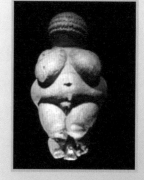

〈빌렌도르프의 비너스〉(돌 / 높이 11.1cm / 구석기 시대 / 오스트리아)

〈빌렌도르프의 비너스〉는 사방에서 볼 수 있는 완전 입체로 만든 조각상으로 크기는 11센티미터 정도로 작으며 머리모양, 가슴, 엉덩이, 허벅지 등이 강조되어 있어요. 색은 전체가 붉은색이며 석회석 재료로 만들어졌어요.

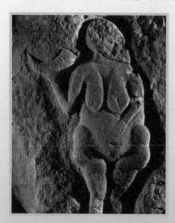

〈로셀의 비너스〉 또는 〈뿔잔을 든 여인〉
(돌 / 높이 44cm / 구석기 시대 / 프랑스)

〈로셀의 비너스〉는 한 방향에서만 감상할 수 있는 부조형태의 작품이며 손에 들고 있는 것은 뿔잔이에요. 〈빌렌도르프의 비너스〉와 똑같이 가슴과 배, 허벅지 등이 뚱뚱하게 표현되어 있는 벌거벗은 여인의 모습이지요. 이처럼 구석기 시대의 미인상은 구석기 사람들의 풍요와 자손의 번영을 바라는 간절함의 상징이었답니다.

사냥을 위해 벽화를 그리는 이유

몸집이 거대한 다다가 바짝 기대고 있어서 희동이는 여간 불편한 것이 아니었다. 하지만 다다가 무척 신이 나 있어서 밀어내지도 못하고 있었다.

"희동아! 저기 봐, 저곳이 우리 부족이 사냥하는 들판이야. 순록이나 들소들이 떼를 지어 다니면 용감한 우리 부족 용사들이 사냥을 하지. 저 평야는 생명줄 같은 곳이야."

다다가 가리킨 곳에는 광활한 평야가 펼쳐져 있고, 군데군데 암석과 수풀 사이로 창을 든 부족 남자들이 보였다. 모두 까맣게 탄 몸매였지만, 매우 날렵하고 단단해 보였다.

"어이 다다, 너 거기서 뭐하냐?"

그때 다다와 희동이를 향해 누군가가 다가왔다.

"아, 새로 온 친구 희동이에게 우리 부족이 사는 곳을 소개해주고 있었어. 얘가 희동이야. 희동아, 얘는 내 친구 쿠루루야. 추장님 아들이기도 하지."

"음, 이상하게 생긴 녀석이군. 이 옷은 또 뭐야?"

쿠루루는 마음에 안 든다는 듯이 희동이를 쳐다보며 말했다.

"다다, 넌 이방인을 너무 쉽게 믿어. 그나저나 얼른 나한테 시집이나 오라고."

"쿠루루, 난 너랑 결혼하지 않는다니까. 난 잘생긴 남자를 좋아한다고. 그렇지 희동아?"

쿠루루의 말에 다다는 희동이를 쳐다보며 대답했다.

"내가 좀 잘생기긴 했지만, 다다, 굳이 결혼까지는……."

"쳇, 웃긴 녀석이군. 동굴 벽화는 잘 그려졌는지 궁금하네. 이번 사냥은 곧 다가올 겨울 식량을 준비해야 하니까 말이야."

쿠루루는 다시 한 번 마음에 안 든다는 듯이 희동이의 위아래를 훑어보더니 사라져버렸다.

"그림? 그리고 무슨 사냥?"

희동이는 영문을 알 수 없었다. 사냥이랑 도대체 그림 그리는 일이랑 무슨 상관이 있단 말인가.

"희동아, 우리 부족 벽화를 보러 가자. 우리 부족은 그림도 정말 잘 그리거든."

다다는 더욱 팔짱을 꽉 조인 채 동굴 속으로 희동이를 데려갔다. 동굴 속 길을 몇 번 지나가자 환한 불빛이 저 멀리서 새어나오는 곳이 보였다.

"앗, 저기다 저기."

멀리서 불빛을 발견한 다다는 소리쳤다.

그러자 곧이어 동굴 속에 많은 사람들이 벽에 그림을 그리는 모습이 보였다.

"와, 멋지지, 희동아?"

벽화 속에는 야생마랑 동물들이 정말 살아 있는 듯 그려져 있었다. 그리고 그 주변에는 사냥을 하는 듯 보이는 부족 사람들의 모습도 함께 그려져 있는 것이 보였다.

"와우, 진짜 같다."

그동안 구석기 시대라고 하면 무식한 원시인만 생각했는데, 이렇게 멋진 작품을 그리다니, 희동이는 감탄이 절로 나왔다.

"그렇지? 이 그림 덕분에 우린 겨울에도 굶지 않고 무사히 보낼수 있을 거야."

"굶지 않다니? 그림이랑 그게 무슨 상관이야?"

이상하다는 듯이 희동이가 되묻자 다다는 깜짝 놀라며 대답했다.

"그럼 너희 부족은 벽화도 안 그리고 사냥을 한단 말이야? 사냥이 잘되라고 기원하는 의미에서 우리 부족은 동굴에 그림을 꼭 그려. 사냥을 위해서 치르는 일종의 의식이야."

사냥을 위해 그림을 그린다고? 참 이상한 풍습이라고 희동이는 신기하게 생각했다.

그리고 나서 주변을 둘러보자 동굴 곳곳마다 동물 사냥을 그린 벽화가 그려져 있다는 것을 알 수 있었다. 매번 중요한 사냥을 하기 전이나 한 후에 그림을 그린다는 것이다.

"희동아, 너는 당연한 것을 너무 신기하게 쳐다보는구나. 너희

부족은 정말 우리 부족이랑 전혀 다른가 보네."

"아…… 응. 우린 미술시간에나 그림을 그리는데……."

"미술시간? 그게 뭐야?"

"아, 아냐. 헤헷."

머리를 긁적이며 희동이는 대답을 얼버무렸다.

"참, 나 잠시 다녀올 데가 있어. 넌 여기서 잠깐만 기다려. 절대 아무 데도 가지 말고!"

다다는 희동이에게 신신당부를 하더니 사라졌다.

다다의 뒷모습을 마지막으로 확인한 희동이는 안도의 한숨을 내쉬었다. 그리고 희동이는 다다에게 말도 없이 가는 것이 약간 미안

했지만, 서둘러 동굴 밖을 향해 뛰어갔다. 다다가 돌아오기 전에 이곳에서 벗어나야 한다는 일념뿐이었다. 다다가 뛰어간 쪽과 반대 방향을 향해 희동이는 힘껏 뛰었다.

그러나 뛰면 뛸수록 희동이는 점점 더 아리송해졌다. 동굴의 출구를 찾을 수 없었기 때문이다. 한참 시간이 흐른 후 희동이가 동굴 밖을 겨우 빠져 나오는 순간, 뭔가 번쩍하는 것 같더니 희동이는 모래사막 한가운데 서 있는 자신을 발견할 수 있었다.

인류 최초의 미술작품
〈라스코 동굴벽화〉

인류 최초의 미술은 언제 시작되었을까요?

약 3백만 년 전에 최초의 인류가 등장했고, 그 후 2백만 년이 지난 후에 인간은 도구를 만들기 시작했어요. 구석기 시대의 인간들은 동물을 사냥하거나 물고기를 잡아먹으며 이동하고 살았는데, 이는 그 당시의 유물인 동굴벽화를 통해 알 수 있어요. 1940년 프랑스의 라스코 언덕의 한 동굴에서 벽화가 발견되었는데, 기원전 약 15,000년 정도에 그려진 그 벽화에는 들소, 순록, 야생마, 곰, 사슴, 염소 같은 야생 동물들이 그려져 있었어요. 이런 벽화는 사냥을 할 때면 특히 더 정성들여서 그렸다고 해요.

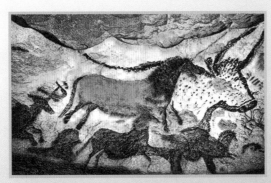

인류 최초의 동굴벽화 〈라스코 동굴벽화〉 / 기원전 15,000년경 / 프랑스

색이 있는 돌을 갈아서 빨강, 노랑, 검정색, 흰색의 4가지 색을 주로 사용했는데, 그 색이 너무나 아름답고 강렬하여서 훗날 피카소가 극찬하며 인류의 색채예술은 〈라스코 동굴벽화〉에서 완성되었다고 말하기도 하였답니다.

이집트 미술의 비밀을 풀어라!

갑자기 나타난 모래사막에 희동이는 어리둥절했다. 좀 전까지만
해도 분명 동굴 앞에 들어서고 있었는데, 어느새 뜨거운 모래바람
이 불어오는 사막 한가운데 서 있다니! 사막 저 너머로 희미하게
도시가 보이는 것 같았다. 희동이는 모래바람을 맞으며 도시를 향
해 걸어갔다.

희동이가 도착한 곳은 거대한 피라미드가 있는 도시였다. 희동
이는 시장 입구 빨랫줄에 걸린 터번을 발견하고는 얼른 다른 사람
들처럼 휘휘 감았다. 사막에는 사막의 법도가 있는 법, 동굴에서처

럼 낯선 이방인으로 보였다가는 또 큰코 다칠지도 모를 일이었다. 옷을 두른 희동이는 도시 곳곳에서 지어지고 있는 피라미드를 바라보며 바로 이곳이 이집트라는 사실을 깨달았다. 수만 명의 사람들이 피라미드를 짓기 위해 끊임없이 돌을 나르고 있는 어마어마한 풍경을 보고 있노라니 이집트 피라미드가 얼마나 큰 건축물인지를 새삼 느낄 수 있었다.

'하지만 저 수많은 사람들이 도대체 무엇을 위해서 저 피라미드를 짓는 거지?'

희동이는 피라미드를 보면서 궁금해졌다. 그때 누군가 희동이의 어깨를 두드렸다. 곧이어 익숙한 콧수염이 희동이 앞에 나타났다.

"뭐예요! 달리 아저씨, 지금까지 어디 있다가 나타나시는 거예요!"

희동이는 억울하다는 듯 달리 아저씨를 향해 소리쳤다.

"요 녀석아, 잠깐 볼 일을 보고 왔지. 그건 그렇고, 너 지금 여기서 '저 피라미드 대단하다' 그렇게 생각하며 보고 있었지?"

"네, 어떻게 아셨어요? 제 마음 속까지 읽으시는 거예요?"

"이 녀석, 내가 달리 아니냐. 척하면 척이지. 저 거대한 피라미드는 바로 죽은 자들을 위한 거란다."

"네? 죽은 사람들을 위한 거라고요?"

달리의 말에 희동이는 깜짝 놀랐다. 저 수만 명의 사람들이 만들고 있는 피라미드가 고작 죽은 사람들을 위한 거라니, 살아 있는 사람들이 죽은 사람들을 위해 저 생고생을 하고 있다고?

"희동아, 네 생각이 맞다. 산 사람들이 고생 중이지. 이집트 사람들은 영혼이 죽지 않고 영원히 산다고 믿었거든. 그래서 죽은 사람들이 죽어서도 계속 사용할 수 있도록 저 피라미드를 짓고 그 안에 벽화와 도자기, 조각 등을 넣어둔단다. 한마디로 죽음 이후의 세계를 위한 건축물이랄까? 완벽한 세계를 꿈꾸면서 말이지."

달리는 희동이의 마음을 정확하게 파악한 듯이 알려주었다.

"하지만 저렇게 큰 피라미드에 몇 명이나 들어간다고 짓는 거예요?"

"몇 명? 딱 한 명! 바로 저 피라미드는 왕을 위한 거다. 왕이 죽으면 왕이 가지고 있던 모든 물건들도 묻히는 거지. 시녀들이나 왕을 모시던 신하들처럼 아마도 산 사람도 함께 묻을 걸?"

"으악, 산 사람을 묻는다고요? 왕이면 다예요?"

"이 녀석이, 왜 너는 흥분하고 난리냐! 참, 너의 1교시를 마칠 때가 온 것 같다. 첫 번째 관문을 통과할 때가 되었구나."

"엥, 무슨 관문이요?"

"지금 내가 내는 문제를 풀면 곧바로 여기서 꺼내서 휴식 시간을 갖도록 해주지. 뭐, 맞추기 싫으면 관두고. 난 이만 간다!"

달리 아저씨는 금방이라도 사라질 것만 같았다.

"안 돼요. 그냥 문제 내세요!"

희동이는 혹시나 또 달리 아저씨가 사라질까 봐 소매를 황급히 꼭 잡고서 말했다.

희동이의 겁에 질린 표정이 달리 아저씨는 재미있다는 듯 미소를 지었다.

"자, 그럼 이 그림을 보고 내가 내는 문제를 한 번 맞혀 보거라."

달리 아저씨가 손뼉을 치자 공중에 그림 하나가 갑자기 나타났다.

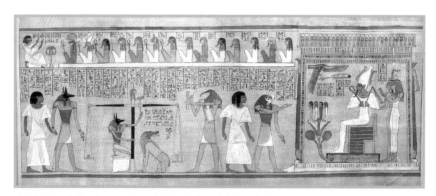

〈사자의 서〉 / 제18왕조, 오시리스가 죽은 사람을 심판하는 장면

"이 그림은 저 피라미드 내부에도 그려져 있고, 이집트 벽화 등에서 발견할 수 있는 그림이지. 자, 그럼 문제를 내볼까?"

달리 아저씨가 다시 손뼉을 치자 빨간색 두루마리가 공중에 뿅! 하고 나타났다. 그러더니 스르륵 펼쳐졌다. 그리고 다음과 같은 문제가 쓰여 있었다.

이집트 그림을 보면 몸은 정면을 바라보는데, 얼굴과 발은 옆을 향해 있는 이유는 무엇일까?

이집트 그림에서 얼굴과 발만 옆을 향해 있는 이유가 뭐냐고? 희동이는 너무나 엉뚱한 문제에 당황했다. 학교 시험문제와는 차원이 다른 문제였다.

"이거 못 맞히면 어떻게 돼요?"

"아마 당분간 이집트에서 혼자 살아야겠지. 정답을 알 때까지."

"안 돼요, 안 돼. 잠깐만요. 조금 시간을 주세요."

평소 같으면 미술에 대해서는 절대 머리를 안 굴리는 희동이지만, 이번만큼은 최선을 다하려고 애썼다. 여기에 남느니 차라리 머리를 쓰는 것이 백 배 만 배 나을 테니까.

그때 갑자기 구석기 시대 다다와 만나서 얘기를 나누던 동굴벽화가 생각났다.

'맞아. 모든 그림에는 의도가 있다고 했지. 사냥을 잘하려고 동물을 잡는 벽화를 그리듯이, 이집트 사람들도 뭔가를 원해서 이 그림을 그린 걸 거야.'

"요 녀석, 도저히 안 될 거 같으면 난 이만 가마."

이별의 손짓을 하면서 사라지려는 달리 아저씨를 꼭 붙잡으면서 희동이는 결국 자신없는 목소리로 말했다.

"그러니까…… 제 생각엔 이집트 사람들은 자기가 보는 대로 그린 게 아니라 자기가 원하는 모습을 그린 것 아닐까요?"

희동이는 대충 얼버무리듯 말했다. 그러자 달리 아저씨는 자기

가슴을 탕탕 두드리며 다시 한 번 희동이를 향해 재촉했다.

"에구, 이 녀석아. 그게 질문에 대한 대답이냐? 네 생각을 분명하게, 정확하게 말해 보거라. 에헴!"

"어휴, 저도 잘 알면 그러죠. 하지만 전 진짜 미술을 좋아하지도 않는다고요. 에, 그러니까 제 말은 잘 모른다고요!"

희동이는 달리 아저씨의 잔뜩 찌푸린 얼굴을 보면서 아무렇게나 대꾸했다.

"네가 문제가 많은 녀석이라는 것은 나도 잘 안다. 네가 조금이라도 똑똑한 녀석이라면 여기 오지도 않았을 테니까!"

달리 아저씨는 고개를 절레절레 저으며 한심하다는 듯 희동이를 바라보았다. 갑자기 달리 아저씨의 말에 희동이의 마음속에 자존심이라는 불이 켜졌다.

"그럼 다시 말할게요. 그러니까 이집트 사람들은 자기들 눈에 예뻐 보이고 완벽해 보이는 모습이 바로 옆모습이라고 생각한 거 아닐까요? 제가 그렇게 생각한 이유는 에…… 그러니까 아까 다다가 말해주는 걸 들어보니 사냥을 잘하려고 벽화를 그리기도 하고, 옛날 사람들은 자신이 바라는 모습을 그리는 것 같더라고요.

이와 같이 이집트 사람들도 자신들의 눈에 가장 멋져 보이는 모습으로 그린 거다 이거지요."

희동이의 눈에 달리 아저씨의 입가에 희미한 미소가 나타나는

것이 보이는 듯 싶었다.

　그 순간 갑자기 희동이는 처음 달리 아저씨와 함께 있던 세계 미술수호자협회 로비에 서 있었다.

　"에휴, 살았네."

　희동이가 홀가분한 숨을 내쉬며 말하자, 달리 아저씨는 눈살을 찌푸리며 말했다.

　"이 녀석, 이번에는 첫 번째 시간이라 내가 많이 봐준 거다. 널 이집트에 두고 온들 금세 답을 다 알아낼 것 같지도 않고 말이야."

　달리 아저씨는 콧수염을 만지작거리며 말을 이어갔다.

　"아직도 정답인지 아닌지 헷갈리지? 에헴, 그럼 정답을 말해주지. 그러니까 이집트 사람들이 옆모습을 그린 이유는 몸은 정면으로 상세하게 그리되, 사람의 얼굴은 옆모습을 상세히 그리는 것이 가장 이상적이고도 아름답다고 믿었기 때문이란다. 미술작품이란 자고로 그 시대 사람들이 그렇게 믿은 것이 실제로 나타나지는 것이란다. 알겠느냐?"

　진지하게 설명하는 달리 아저씨의 말을 듣는 둥 마는 둥 하면서, 희동이는 어느새 로비 한쪽에 놓인 푹신거리는 소파에 앉아 시원한 주스를 한껏 들이키고 있었다.

이집트 미술은 '죽은 자들을 위한 미술'

이집트인은 살아 있는 현실 세계와 죽은 이후의 세계가 연속적으로 이어져 있다고 생각했답니다. 즉, 영혼은 죽지 않고 영원히 산다는 것이지요.

이러한 영혼불멸의 사상 때문에 죽은 사람들이 계속 사용할 수 있도록 무덤 안에 벽화와 도자기, 조각 등의 예술품들을 넣어두었죠. 이집트의 미술은 한마디로 죽은 이후의 세계를 위한 미술이었어요.

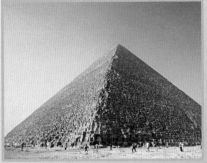

〈케옵스 피라미드〉 (쿠푸왕의 피라미드) _ 돌로 지은 구조물 중 세계 최대 크기. 피라미드 경사각 52도, 높이 146미터, 바닥 너비 230미터, 세계 7대 불가사의 중 하나

강력한 권력을 가졌던 죽은 왕을 위한 엄청난 크기의 무덤과 시체가 썩지 않도록 만들어 놓은 미라, 무덤 안에 가득 그려진 벽화 등을 보면 이러한 죽은 자들을 위한 미술로서의 특징을 발견할 수 있어요.

피라미드는 왕이 죽은 후에도 왕의 영혼이 영원히 살아갈 수 있도록 만

든, 엄청난 크기의 '돌로 만든 집'이랍니다. 왕이나 귀족의 권력과 힘이 강하면 강할수록 엄청난 숫자의 일꾼들이 피라미드를 만드는 데 동원되었기 때문에 피라미드의 크기는 막대한 돈과 힘을 가졌다는 것을 상징한답니다.

이집트 미술은 왜 옆만 바라볼까?

이집트 미술에서 피라미드에 있던 벽화와 조각상은 왕의 권위와 영원함을 나타내기 위해서 그렸어요. 완벽한 모습을 나타내기 위해서 가장 알아보기 쉬운 모습만을 모아서 그린 거지요.

오른쪽의 작품을 살펴보면 호수는 호수인 것을 바로 알 수 있도록 물속의 물고기까지 위에서 보는 것처럼 그리고, 나무는 어떤 나무인지 한 번에 알 수 있도록 옆에서 본 모습으로 한꺼번에 그린 거예요.

정원을 그린 이 그림처럼 이집트인들은 사람을 그릴 때도 앞에서 보는 모습과 옆에서 보는 모습을 동시에 그렸답니다.

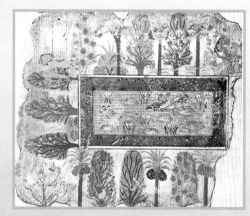

이집트 벽화 〈정원〉

'파라오의 저주'를 들어본 적 있나요?

파라오의 저주 괴담은 투탕카멘의 무덤을 발견하고 보물을 발굴했던 사람 중 8명이 의문의 사고로 죽은 사건으로 인해서 생긴 말이랍니다.

연달아 일어난 의문의 죽음을 조사하던 중 파라오의 무덤입구에 '왕의 사후 안식처를 침입하는 자들은 저주를 받는다'라고 적혀있는 것을 본 이후 그들의 죽음이 파라오가 내린 저주 때문이라고 생각하게 된 거죠.

정말 파라오의 저주는 존재할까요?

이 저주에 대해 얼마 전 영국의 한 신문기자는 파라오의 저주가 세상에 존재하지 않는다고 주장했어요. 파라오의 무덤을 조사한 전문가들의 이야기로는 그것이 저주가 아니고 무덤 안에 수천 년간 밀폐되어 있던 해로운 박테리아가 무덤 속 공기를 오염시켰고, 무덤발굴에 참여했던 사람들 모두가 이 오염된 공기를 마셨기 때문이라는 거죠.

그렇다면 파라오의 저주는 존재하지 않는 걸까요?

최근 한 언론은 파라오의

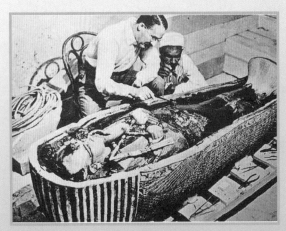

1922년 영국의 고고학자 하워드 카터가 투탕카멘의 무덤을 발굴하는 모습

저주가 진짜일 수 있다고 다른 의견을 발표했어요. 이집트에 간 한 독일관광객이 파라오의 무덤에서 몰래 집으로 무덤의 유물을 가져왔대요. 그 후 원인을 알 수 없는 열이 나고 엄청난 피로와 중풍을 겪다가 결국에는 죽었다는 거예요. 이 사람은 가져왔던 유물을 꼭 이집트 정부에 돌려주라는 유언을 남기고 죽었다고 하네요. 여러분은 어떻게 생각하나요?

고대 미술, 이집트 미술

🖍 **5∼6학년 초등 교과서**
천재교육 3단원 「입체작품 깨트리기」
천재교육 4단원 「상상의 날개를 달고」
📚 **중등 교과서**
두산동아 「미술의 시작, 미술의 역사」
미진사 「다시점으로 보기」, 「서양미술 탐험」
(주)교학사 「미술작품의 의미와 가치」

제2교시 고대 미술과 중세 미술의 만남

벌거벗은 남자의 등장

"에헴, 그럼 충분히 쉰 것 같으니 2교시를 시작해 볼까?"

"네? 또 어디로 보내시려고요? 안 돼요!"

콧수염을 만지작거리면서 미소 짓는 달리 아저씨의 표정에 희동이는 펄쩍 뛰면서 말렸다.

달리 아저씨는 듣는 척도 하지 않고 최대한 우아한 포즈로 또다시 주문을 외웠다. 그러자 희동이는 갑자기 낯선 길 한가운데 서 있게 되었다.

희동이가 주변을 둘러보니 시장 입구쯤 같았는데, 사람들은 모두 하얀 도포를 두르고는 지나가고 있었다. 옛날 알렉산더 황제가 입던

옷 비슷한 것 같았다. 그럼 여긴 그리스 시대나 로마 시대쯤 되나?

역사책에서 보면 멋져 보이는 옷이었는데, 지나다니는 사람들을 보니 생각보다는 편해 보였다. 이왕 여기에 이렇게 온 거, 어디 저 옷이나 입어볼까, 하며 희동이는 궁리를 하고 있었다. 그때, 무엇인가 공중에서 날아오더니 희동이의 머리카락을 스치고 지나갔다. 희동이는 깜짝 놀라 엉덩방아를 찧고 말았다.

희동이의 등 뒤에서 데굴데굴거리며 뭔가 떨어지는 소리가 들렸다. 희동이는 몸을 일으키면서 고개를 들 찰나, 바로 눈앞에 하얗고 늘씬한 두 다리가 보였다. 그리고는 희동이는 곧 외마디 비명을 질렀다.

"으아악! 옷을 안 입었어!"

벌건 대낮에 홀라당 벗고 있잖아! 희동이는 깜짝 놀랐다. 같은 남자끼리인데도 차마 바라보기 민망했다.

그런데 엉겁결에 찔끔 감은 두 눈을 실눈으로 뜨고 보니 와우, 몸매가 예술이다. 영화 속에서 배에 왕(王)자를 새긴 멋진 남자배우들을 보면서 부러워하곤 했는데, 지금 이 벌거벗은 사람의 몸매는 남자배우들보다 훨씬 완벽했다. 배부터 다리까지 이르는 근육이 마치 운동선수처럼 잘 훈련된 것으로 보였다. 그 이상 얼굴까지 보기엔 차마 눈을 뜰 수가 없었지만. 그때 그 벌거벗은 남자가 희동이에게 손을 내밀어 일으켜 세워 주었다.

"내가 실수했군. 미안하다."

벌거벗은 남자의 목소리는 마치 영화 속 주인공처럼 강하고 터프했다. 머리카락을 날리면서 희동이를 바라보고 있는 그 남자는 눈빛도 강렬했다. 희동이는 이 남자의 정체가 궁금해지기 시작했다.

"아, 아니에요. 제가 딴 데 정신이 팔려서…… 근데 아저씨는 누구세요?"

"나? 하하 난 아저씨는 아닌데. 나는 특별히 이름이 없단다."

이름이 없다고? 이렇게 잘생기고 완벽한 사람이 이름이 없다는

것이 희동이는 신기했다.

"에헤. 그럼 뭐라고 부르죠? 음…… 형? 형 어떠세요?"

그 남자는 다시 한 번 껄껄거리며 웃더니 희동이를 향해 말했다.

"형! 형이라. 단 한 번도 들어보지 못한 호칭인데, 왠지 마음에
든다. 그런데 넌 누구지?"

형은 희동이의 옷차림이 이상하다고 여기는 것 같았다. 희동이
는 얼른 대답했다.

"아, 전 고희동이라고 해요. 에헤헷, 여기 지나가다가 갑자기 저
게 날아와서……."

희동이는 조금 전 날아온 하얗고 둥근 물체를 가리키며 말했다.
그러자 벌거벗은 형은 그곳에 걸어가서 물체를 집어 들면서 미소
를 띤 채 말했다.

"아 이거? 이건 원반이야. 넌 원반을 던져본 적이 없구나. 곧 올림픽이 다가오기 때문에 연습 중이었지. 여긴 인적이 드문 곳이라 아무도 없다고 생각했었는데, 네가 이렇게 지나갈 줄은 몰랐다."

하긴 달리 아저씨의 순간이동으로 갑자기 나타난 희동을 이 형이 미리 알 수는 없었을 것이다. 그렇다면 방금 전 공격은 우연히 맞아떨어진 것뿐이었구나.

"미안하다. 네가 다칠 뻔 했구나."

그 형은 미안한 눈빛으로 희동을 바라보았다. 그러자 얼른 희동이는 겸연쩍은 듯 대답했다.

"에이, 아니에요. 그냥 갑자기 날아와서 조금 놀란 것 뿐이에요. 근데 형은 옷을 안 입나요?"

벌거벗고도 당당한 형을 보면서 희동이는 주저하며 물어보았다.

"뭐? 나? 아하하, 난 원래 옷이 없어. 늘 이렇게 다니지. 올림픽 때도 우린 이렇게 원반을 던지니까 난 익숙한데."

설마 지금 이 형이 누드 올림픽이라도 한다는 거야? 희동이는 얼마전 아빠랑 밤을 새워가며 보던 올림픽을 떠올렸는데, 분명 모든 선수들은 운동복을 입고 운동 경기에 참여했다. 그런데 이렇게 벌거벗고 하는 경기도 있단 말이야?

바로 그때 희동이의 뒤에서 쩌렁쩌렁한 웃음소리가 들려왔다.

"음하하, 올림픽을 벗고 하면 이상하다는 생각을 하는구나. 희

동이 네 녀석은 무슨 상상을 하는 게냐."

바로 달리 아저씨였다. 휘둥그레진 희동이의 표정이 너무 웃기다는 듯이 배를 잡고 웃고 있었다.

"달리 원장님이시군요. 한동안 못 뵈었네요."

형은 달리 아저씨를 잘 아는 것 같았다. 반가워하는 표정이 가득했다. 그러자 달리 아저씨는 얼굴이 벌게지도록 웃던 웃음을 겨우 멈추고 다가왔다.

"희동아, 이 청년은 바로 고대 그리스의 〈원반 던지는 사람〉이야. 매우 유명한 조각상 중 하나지."

"네? 조각상이라고요?"

희동이는 뜻밖의 대답에 놀라고 말았다. 분명 사람이랑 똑같고 움직이고 말도 하는데, 조각상이라고?

"그래 맞아. 조각상이야. 그리스 시대를 대표하는 유명한 조각상이지. 오래전부터 원반을 던지는 포즈만 잡고 있었는데, 실제로 움직이면서 원반을 던져보고 싶다며 탄원서를 몇백 년간 내는 바람에 사람이 되었지. 그리고 이렇게 자유롭게 살아가고 있지. 바로 올림픽이 시작된 곳에서 말이야."

"아, 그렇군요. 그런데 어떻게 알몸…… 아니 누드로 올림픽을 하나요?"

희동이는 조금은 이해가 되었다. 세계 미술수호자협회는 분명

희동이를 여기에 데리고 오는 정도이니 그런 것쯤은 아무 일도 아닐 것이다.

"넌 미술만 못하는 줄 알았더니 세계사도 약하구나. 바로 이 시대에는 남자들만이 올림픽에 참가할 수 있었고, 그리고 동시에 아무것도 걸치지 않고 올림픽에 참가하여 순수하게 경기에 임했다는 말씀. 에헴, 이제 알겠느냐?"

달리 아저씨는 뭔가 대단한 것이라도 알려준 것처럼 잔뜩 잘난 표정으로 희동이를 내려다보았다.

희동이는 달리 아저씨의 표정이 못마땅했지만, 이내 고개를 끄덕였다. 어찌되었든 궁금증은 해결되었으니까.

그리스 시대 조각상
〈원반 던지는 사람〉

한낮에 벌거벗고 다니다니? 신기하지요? 바로 이 사람은 〈원반 던지는 사람〉 조각상이에요. 고대 그리스 시대의 대표적인 조각상인 〈원반 던지는 사람〉은 원반을 던지는 긴장된 순간의 동작을 감정적이지 않고 절제해 동세의 아름다움을 보여주고 있어요. 바로 그리스인들이 이상적으로 생각하던 인체의 모습을 반영한 것으로 당시 아름다움의 상징이었던 젊은 운동선수의 나체를 순간 포착하여 역동성을 강조하여 제작한 것이라고 합니다. 특히 이런 그리스 시대 조각상은 각도에 따라 다른 느낌을 받는데 이 조각은 정면에서 바라볼 때 그 동세가 가장 잘 나타나고 있다고 볼 수 있어요.

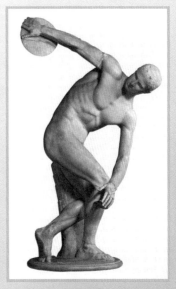

그리스 클래식기 / 뮈론 / 〈원반 던지는 사람〉 / 기원전 5세기경 / 대리석

아주 오래전 그리스 시대 운동선수들은 올림픽이 개최되면 나체로 경기에 임했다고 합니다. 아마 이 〈원반 던지는 사람〉을 보면 그때 어떤 풍경이었을지 상상할 수 있을 거예요. 긴장된 근육과 진지한 표정을 통해 원반을 던지려는 찰나를 느낄 수 있게 해주니까 말이죠. 이 작품은 현재는 청동 원본이 아닌 복제품으로 2점이 있다고 해요. 하나는 우리가 알고 있는 얼굴이 원반을 바라보고 있는 조각이고 또 하나는 몸의 동작은 같으나 시선이 앞을 향하고 있는 것으로 현재 대영박물관에 소장되어 있답니다.

누드화는 왜
그렸을까요?

조각에도 벌거벗은 모습이 많고 그림에도 벌거벗은 그림들을 많이 볼 수 있는데 누드화를 처음 보는 친구들은 "어머머. 야해… 부끄러워." 라고 생각할 수도 있고, "화가들은 다 변태야?" 라고 생각할지도 몰라요. 하지만 화가들은 변태가 아니랍니다. 그렇다면 화가들은 수세기에 걸쳐 왜 그렇게 벌거벗은 사람들을 많이 그린 걸까요? 우리가 생각하는 벌거벗은 알몸은 그저 육체 그대로를 말하는 거지만 예술가들이 말하는 누드는 몸의 결점을 보완하여 인간의 몸을 가장 아름다운 모습으로 만들어 표현한 거죠. 인체에 숨겨져 있는 진실된 아름다움을 최대한 잘 표현하기 위해 그린 것이 바로 누드화예요. 누드화의 아름다움을 잘 드러내주는 작품을 한번 볼까요?

앵그르 / 〈발팽송의 목욕하는 여자〉

옆의 그림은 누드화를 잘 그린 앵그르의 작품으로 목욕을 하려는 여자의 뒷모습을 그렸어요. 얼굴은 살짝 뒤로 돌린채 어딘가를 바라보고 잔잔한 빛이 욕실 안으로 스며들고 있어요. 여자의 발 앞에는 가느다란 물줄기가 조용히 흘러내리며 은근한 감동을 더하고 있죠. 화가 앵그르가 여인의 아름다움을 표현하기 위해 의도적으로 만들어낸 풍경이에요. 다음은 앵그르의 또다른 작품 〈오달리스크〉예요.

'오달리스크' 는 과거 터키의 궁에서 살던 여자노예를 가리키는 말이에요. 터키의 왕이었던 술탄은 아름

다운 여자노예들이 모여 살도록 했
는데 그 이야기를 전해 들은 앵그르
가 상상력을 동원하여 여자노예의
누드화를 그린 거예요. 그런데 이 그
림을 가만히 들여다 보면 뭔가 이상
하다는 것을 발견할 거예요. 여자의
허리가 지나치게 길다는 것을 발견

앵그르 / 〈오달리스크〉

하게 되죠? 긴 허리가 마치 뼈가 없는 것처럼 휘어져 그려져 있는 것을 보고
당시에 비평가들이 앵그르를 비웃었어요. 하지만 앵그르는 그림실력이 모자라
서가 아니라 여인의 가장 아름다운 부분이 허리라고 생각해서 일부러 척추뼈
를 하나 더 계산해서 그린 거였답니다. 사실적이진 않지만 예술가가 아름다운
모습을 강조하여 표현했기에 지금은 더 매력적인 그림으로 알려져 있어요.

여기서 잠깐! 그렇다면 인간의 아름다움을 표현하기 위해서 여자의 누드
만을 그렸을까요? 아니죠! 여성의 부드러운 아름다움을 나타내기 위해 누드
화를 그렸다면 남성의 강한 아름다움을 나타내기 위한 누드 작품이 만들어
지기도 했어요. 사실 누드의 시작은 여자가 아닌 남자였거든요. 그리스 시대
에는 남자가 옷을 벗은 것을 전혀 부끄러워 하지 않았대요. 그래서 심지어
옷을 다 벗고 운동까지 했으니까요. 우리가 알고 있는 올림픽의 시작인 그리
스의 운동경기들도 알몸으로 한 경기랍니다. 그리스인들은 건강한 육체가 정
신에도 영향을 준다고 믿었기 때문에 열심히 운동을 하면서 튼튼하고 건강
한 육체를 만들려고 했던 거죠. 그러다 보니 그런 이상적인 육체를 모델로
조각이 만들어졌던 거예요. 남성 누드의 대표적인 조각상으로는 〈원반 던지
는 사람〉이 있어요.

반짝반짝, 스테인드 글라스

원반 던지는 형은 희동이와 어느새 친한 사이가 되었다. 희동이와 함께 그리스 시대 이곳저곳을 다니면서 구경도 시켜주고, 자신이 서 있던 조각상 자리도 알려주었다. 그러나 이 평화로운 순간은 바로 금이 가고 말았다.

형이 희동이에게 원반 던지는 방법에 대해 알려주겠다며 개인지도를 시작했고, 희동이가 있는 힘껏 원반을 던지자 그 원반은 포물선을 그리면서 휘어져 한쪽 구석에서 햇빛을 즐기고 있던 달리 아저씨에게 곧장 날아갔다. 졸고 있던 달리 아저씨는 난데없는 원반에 깜짝 놀라 순간적으로 이동을 해버렸다. 달리 아저씨와 함께 원반도 그 자리에서 실종되고 말았다. 희동이와 형은 후다닥 달려왔지만, 그 자리에는 아무것도 보이지 않았다. 그때 갑자기 누군가의 팔이 나타나더니 희동이의 팔을 잡아당기는 것이 아닌가.

"우아악, 이게 뭐야!"

깜짝 놀란 형도 희동이의 다른 팔을 잡아당겼다. 밀고 당기는 힘의 균형이 엇갈리더니 결국 희동이는 손이 나타난 허공 속으로 끌려 들어갔다. 그리고 희동이와 팔을 잡고 있던 원반 던지는 형도 함께 빨려 들어가고 말았다.

희동이가 정신을 차리자 형이 걱정 어린 눈으로 희동이를 내려

다보고 있었다.

희동이의 곁에는 달리 아저씨도 서 있었다. 그런데 표정이 영 좋지가 않았다.

"엇, 무슨 일이에요?"

희동이와 형, 달리 아저씨는 어느 거대한 성당 앞에 서 있었다. 그때 번쩍거리는 빛이 어른거리며 누군가가 그들 일행을 향해 다가왔다. 그들 앞에 화려한 빛깔을 갖고 나타난 사람은 마치 유리로 만든 사람 같았다.

"너, 너는 누구냐?"

원반 던지는 형이 그를 향해 소리쳤다. 희동이 앞에서는 잘난 척하기 바쁜 달리 아저씨는 이미 그들 등 뒤로 숨어 있는 상태였다.

"나? 나는 샤르트르 대성당의 베드로다. 감히 우리 성당의 스테인드 글라스를 망가뜨리다니. 도대체 누가 범인이지? 네 녀석이냐? 아니면 네 녀석? 아님 저 영감탱이냐?"

유리로 된 남자는 자신을 베드로라고 밝히더니 잔뜩 화가 난 표정으로 그들을 노려보고 있었다.

"범인이라니요? 저흰 아무 짓도 안했어요."

겨우 희동이가 말문을 열었다. 그리고 용기를 내어 다시 물었다.

"그런데 당…… 신은 사람인가요?"

"나는 네 녀석들과는 차원이 다른 존재다. 나는 저기 대성당에

설치된 스테인드 글라스 속에 살고 있지."

"뭐, 뭐요? 스테인드 글…… 뭐시기라고요?"

그때 달리 아저씨가 크게 헛기침을 하며 희동이와 베드로 사이에 끼어들었다.

"에헴, 그러니까 이 멋진 베드로 씨는 바로 저기 저 샤르트르 대성당의 스테인드 글라스에 계신 분으로서, 바로 중세 시대를 대표하는 작품이라고 할 수 있지. 스테인드 글라스는 염료를 녹인 색유리를 쓰거나 유리에 색을 칠한 것이다. 유리창에 색이 들어갔기 때문에 이렇게 햇살과 만나거나 빛을 만나면 신비로운 분위기를 만들어내지. 스테인드 글라스는 중세 시대, 하느님에 대한 신앙심을 바탕으로 성당에 들어섰을 때 엄숙함과 신성함을 느끼도록 하는 데 목표가 있었지."

"흠, 이 영감탱이는 내가 누군지 정확히 알고 있군. 어찌되었든 난 범인만 색출하면 그만이야."

"아까부터 범인, 범인 하시는데, 저희는 절대 저 스테인드 글라스를 안 망가뜨렸다고요!"

희동이가 자신 있게 대답했지만, 곧이어 베드로 씨가 보여준 하얗고 둥근 물체를 보자 얼굴빛이 새하얗게 변하고 말았다. 분명 저것은 아까 희동이가 던진 그 원반이었다.

"에헴, 그러니까 그 범인은 바로 요놈입니다. 요놈이요."

달리 아저씨의 손가락은 곧바로 희동이를 가리켰다.

"아, 그게…… 제가 아까 분명 던지긴 했는데, 절대 이 성당 쪽으로 던진 게 아니거든요. 그러니까 분명 아까 이 아저씨 쪽으로 날아갔는데……."

희동이는 답답하다는 듯이 원망스런 눈길로 달리 아저씨를 바라보았다.

"에헴, 그러니까 내가 깜짝 놀라 순간이동을 했고, 그때 이 원반이 나를 따라 이곳에 온 거지. 그리고 원반은 곧장 성당의 스테인드글라스로 날아가 부딪혔단 말이다."

'그럼 결국 내가 던지고 달리 아저씨가 순간이동해서 생긴 일이잖아!' 희동이는 고개를 끄덕였다.

"에헴, 그래서 베드로 씨가 곧장 오기에 급한 마음에 희동이 네 녀석을 잡아당겼단다. 분명 범인은 너니까 말이다. 음흠, 희동아, 너 얼른 사과하거라."

희동이는 너무 어이가 없었다. 자신의 실수이긴 했지만, 달리 아저씨의 순간이동 탓에 이렇게 일이 커져버린 것인데, 달리 아저씨는 지금 자신에게만 책임을 묻고 있는 것이 아닌가!

베드로 아저씨의 표정은 더 험상궂어졌다. 그냥 이대로 가다간 큰일 나겠는데 어떻게 하지? 희동이는 난감할 따름이었다. 그때 희동이의 어깨를 잡아주며 형이 나섰다.

"대충 상황은 알 것 같습니다. 원반도 희동이가 던진 것이 맞습니다. 하지만 제가 희동이에게 원반을 던지도록 한 것이니 제가 책임을 져야 할 것 같군요."

역시 멋진 형이었다. 멋진 몸매, 멋진 목소리 뿐만 아니라 의리도 지킬 줄 아는 멋진 형이었던 것이다. 그에 비하면 달리 아저씨는 너무 비겁했다.

"어찌되었든 이 원반으로 인해 말썽이 생긴 것이니 저희가 책임을 지고 스테인드 글라스를 고쳐드리면 어떨까요?"

"네엣? 형, 전 이거 할 줄 모르는데요."

"걱정 마. 분명 전문가가 있을 거야. 나 역시 그리스 시대에 살고 있어서 스테인드 글라스에 대해서는 하나도 모르지만, 분명 달리 원장님이 도와주실 거야. 그렇죠, 원장님?"

형은 달리 아저씨를 뚫어지게 쳐다보면서 말 하나하나에 힘주어 말했다.

그러자 달리 아저씨의 눈이 커지더니 이내 작아졌다. 체념한 듯한 표정과 다소 미안한 표정이 뒤섞인 채. 그리고는 고개를 끄덕이며 말했다.

"뭐, 내가 아주 약간, 관계가 있으니 도와주도록 하지. 베드로 씨, 제가 스테인드 글라스 전문가를 데려와서 이 녀석들에게 함께 수리를 하라고 시키겠습니다. 에헴, 그럼 된 건가요?"

70

그제야 험상궂었던 베드로 아저씨의 표정이 온화한 표정으로 바뀌었다.

"그렇게까지 해주신다니, 그럼 물러서지요. 물론 이전 스테인드 글라스와는 다르겠지만, 인정을 합지요."

베드로 아저씨는 번쩍거리는 빛을 내며 그들 앞에서 순식간에 사라졌다. 저 멀리 대성당 창문 위로 조금 전까지 그들 앞에 있던 베드로 씨가 보였다. 완벽하게 반짝거리는 아름다운 창이었다. 그리고 그 창 옆에 깨진 또다른 스테인드 글라스 창이 보였다.

중세 시대 신앙심의
상징, 고딕양식

희동이가 베드로 아저씨에게 혼쭐이 났네요. 그럼 과연 스테인드 글라스
가 무엇인지 알아볼까요?

〈원반 던지는 사람〉이 만들어진 그리스 시대와는 다르게 중세 시대인
12~14세기 무렵에는 신을 위한 작품들이 많이 생겼답니다. 중세 시대는 대
학들이 세워지고 돈 많은 중산계급이 생겨서 활발한 도시생활이 이루어지는
시대였어요. 그래서 이전까지와 달리 중산계층을 중심으로 한 부유한 도시민
들이 늘어났는데, 특히 신앙심이 깊었답니다. 그래서 성당을 짓는 데 많은
돈을 들이기 시작했고, 심지어 여성들은 자신의 목걸이, 팔찌 같은 온갖 보
석들을 바쳐 아름답고 성스러운 성당에 대한 열정을 쏟았어요. 그렇게 해서
나타난 중세 시대의 대표적인 양식이 고딕양식이었어요.

고딕양식을 대표하는 건 아치와 둥근 교차 천장이었어요. 신에게 조금이
라도 가까이 다가가고 싶은 마음을 담은 표현이었죠. 높은 천장과 둥근 모양
은 바로 인간과 신이 만나는 지점 같았거든요.

그리고 반드시 필요했던 건 바로 스테인드 글라스 유리창이었어요. 스테인드
글라스란 창문에 유리조각을 붙이거나 유리조각을 염료와 함께 녹여서 만든 작
품이랍니다. 스테인드 글라스는 엄청나게 화려한 색을 자랑했는데, 특히 유리창
너머로 들어오는 아름다운 빛은 거룩함과 진리, 생명을 상징하였답니다.

스테인드 글라스가 유행했던 이유는 빛이 유리창을 통해 들어와서 마음의
죄를 하느님의 빛으로 쫓아낸다고 믿었기 때문이래요. 또 성당에 들어섰을

때 엄숙함과 신성함을 온몸으로 느끼도록 하는데 스테인드 글라스의 역할이 가장 컸기 때문이라고 볼 수 있죠.

아까 등장한 베드로는 바로 가장 아름다운 스테인드 글라스로 알려진 샤르트르 대성당의 창에서 빠져나온 성인(聖人)이에요. 샤르트르 대성당의 창에는 여러 모양의 창이 있는데 그중 장미창이 가장 아름다워요. 마치 장미꽃을 보는 것처럼 아름다운 원형의 창과 보석가루를 뿌려놓은 듯한 환상적인 색을 연출하죠? 눈부시게 화려한 이 유리창은 수천 개의 유리조각들로 만들어졌으며 무려 13미터나 되는 크기랍니다.

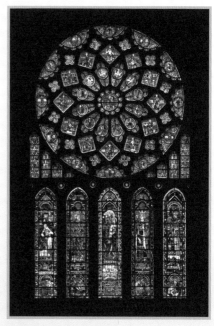
샤르트르 대성당 장미창

관련교과

중세미술

▬ 중등 교과서
(주)교학도서 「조형의 아름다움」, 「서양미술의 탐험」
미진사 「아는 만큼 보이는 미술」, 「미술비평 꼬집어 보기」, 「서양미술 탐험」
(주)금성출판사 「조형언어」, 「매체와 표현」, 「서양미술사」
비상교육 「움직임을 살펴서」, 「서양의 미술」
두산동아 「아름다움의 원리」, 「미술의 시작, 미술의 역사」
(주)교학사 「미술의 흐름」

우리나라의 고딕양식을
찾아볼까요?

앞에서 배운 고딕양식의 특징을 복습해볼까요?

높은 건물과 뾰족한 첨탑, 아치형의 입구와 내부구조, 그리고 스테인드 글라스의 창문, 수직적이고 직선적인 느낌으로 하늘을 향한 높은 건물이겠죠? 그렇다면 이런 고딕양식은 중세 유럽에 가야만 볼 수 있을까요?

아니에요. 우리나라 서울, 명동에 가면 고딕양식으로 만들어진 성당을 직접 볼 수 있어요. 바로 1898년에 만들어진 명동성당이랍니다.

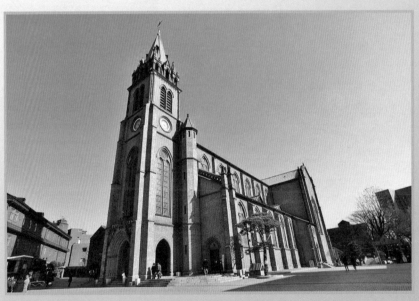

명동성당 / 서울 명동

명동성당은 높이는 23m, 탑의 최고 높이는 45m로 코스트(Coste) 신부가 설계하여 20여종의 벽돌과 붉은색, 회색을 섞어 세운 고딕양식의 건축물이에요. 높은 탑과 수직적으로 솟은 첨두아치형의 입구까지 고딕양식의 특징들을 그대로 따라 지어졌어요. 내부의 모습은 더욱 유럽의 고딕양식 성당들과 닮았답니다.

고딕양식의 대표인 샤르트르 대성당의 내부와 비교해볼까요?

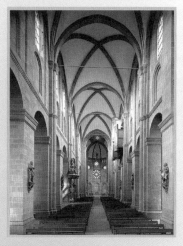

샤르트르 대성당 내부

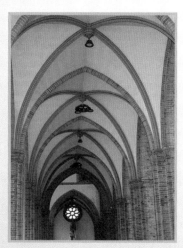

명동성당 내부

너무나 닮았죠? 하지만 이런 건축적으로 의미 있는 명동성당이 만들어지는 과정에서는 어려움이 많았답니다. 당시 천주교 및 개신교에 대해 부정적이었던 고종은 왕궁보다 더 높은 자리에 더 높은 건물이 올라가는 것에 화가 났고 금교령(기독교의 전파를 금하는 명령)까지 내렸다고 해요. 하지만 프랑스 신부들의 적극적인 도움으로 결국 성당은 완성되었고 지금 이렇게 우리가 가까운 곳에서도 고딕양식의 아름다움을 감상할 수 있게 되었답니다.

불꽃머리 키로

희동이와 원반 던지는 형은 겨우 스테인드 글라스 수리를 마칠 수 있었다. 사실 달리 아저씨가 불러온 전문가 덕분에 희동이는 조수 노릇을 위주로 했지만 말이다. 희동이와 형은 아쉬운 작별 인사를 하고 다음에 만날 것을 기약했다. 이윽고 달리 아저씨는 희동이를 곧장 다른 시공간으로 이동시켰다.

이번에 도착한 곳은 사람들이 많이 모인 광장 한쪽 구석이었다. 곧 광장에서는 큰 행사가 열리려는 듯 보였다. 남녀노소 사람들이 볼거리라도 있다는 듯이 광장을 향해 몰려들고 있었다.

"여기는 어디에요? 무슨 사람이 이렇게 많은 거예요?"

희동이는 궁금해서 달리 아저씨에게 물어보려고 뒤를 돌아보았지만, 그 자리에 달리 아저씨는 보이지 않았다.

"아, 좀 지나갑시다. 비켜요, 비켜."

광장에 모인 사람들 사이로 다들 조금이라도 앞으로 가겠다고 난리였다.

"저, 아저씨, 여기 오늘 무슨 일 있어요?"

다소 우락부락하게 생긴 아저씨는 이상한 사람을 봤다는 듯이 희동을 위아래로 훑어보면서 대답했다.

"뭐? 넌 그것도 모르고 왔냐? 오늘은 그 유명한 마르쿠스 아우

렐리우스 황제 기마상을 완성해서 처음으로 선보이는 날이잖아."

"아하, 마르쿠스 아우렐리우스 기마상. 아, 맞다, 맞아!"

아저씨의 표정이 스파이라도 보는 듯한 표정이라 희동이는 맞장구를 치면서 얼른 위기를 모면했다. 근데 도대체 마르쿠스 어쩌구는 뭐고 기마상은 또 뭐란 말인가.

그때 어리둥절한 희동이를 향해 낄낄거리는 웃음소리가 들려왔다.

"야, 네 녀석 참 웃기는구나!"

"뭐, 웃기다고?"

희동이는 목소리가 나는 방향을 쳐다보았다. 그러자 그곳에는 마치 불꽃이 타오르는 듯한 머리를 한 소년이 서 있었다. 삐딱하게 서서는 팔짱을 끼고 다리를 꼰 채로 기둥에 기대어 서 있었다.

"야, 넌 기마상도 뭔지 모르지? 그치?"

"모르긴…… 알지. 알아!"

희동이는 저도 모르게 거짓말을 하고 말았다. 자기 또래로 보이는 남자애가 날 무시하다니, 기분이 나빠졌다.

"그럼 뭔데? 기마상이 뭔데? 말해 봐."

"야, 불꽃머리? 넌 도대체 누군데 남의 일에 상관이냐?"

희동이는 씩씩거리며 불꽃머리 소년을 향해 외쳤다. 그러자 불꽃머리는 화가 난 듯이 좀 더 가까이 다가오며 말했다.

"뭐, 이 위대하신 키로님께 불꽃머리? 그래 잘 만났다. 기마상도 모르는 주제에. 이 키로님이 한 수 가르쳐주지."

키로는 콧방귀를 끼더니 희동이를 향해 말을 이어갔다.

"기마상이란 말을 타고 있는 모습을 재현한 조각상을 말해. 그리고 오늘 보여주는 〈마르쿠스 아우렐리우스 황제 기마상〉은 철인 황제로 불렸던 황제의 위풍당당함을 말을 타는 모습으로 표현한 조각상이라고."

희동이는 키로의 입에서 술술 나오는 미술 지식에 깜짝 놀랐다.

'에잇, 분명 비슷한 또래로 보이는데, 어떻게 다 아는 걸까. 완전히 전문가 수준이잖아.'

희동이가 속으로 중얼거리자 키로는 다시 낄낄거리며 말을 꺼냈다.

"그래, 그럼 내가 한 번 문제를 낼 테니 네가 맞히면 인정하지. 자, 이걸 맞혀 봐. 로마 시대에는 조각상이 그림보다 더 유행했어. 다들 그림을 그리기보다는 조각상을 많이 만들었거든. 왜 로마 시대에 조각상이 많았을까?"

키로의 잘난 콧대를 납작하게 해주고 싶었지만, 역시나 희동에게는 역부족이었다.

"그럼 그렇지. 네가 어떻게 알겠냐? 그럼 이 선배께서 한 수 또 가르쳐주지."

키로는 곧장 희동이를 향해 걸어오더니 어깨를 탁탁 두드리며 말했다.

"왜 로마 시대에 조각상이 유행을 했냐면 바로 강력한 로마제국을 유지하는 데 기여한 영웅이나 황제를 칭송하기 위해서지."

"영웅이나 황제라고?"

희동이는 저도 모르게 되물었다. 아뿔싸, 나의 무식함이 탄로 나면 안 되는데! 얼른 입을 막았지만 키로는 이미 눈치챈 것 같았다.

"그래. 영웅과 황제. 즉 예전처럼 신화적 인물이 아니라 실제로 살아 있는 영웅들을 조각했다는 말씀이지. 초상화를 그리거나 그림으로 표현할 수도 있었겠지만, 그러면 실내에만 그림을 걸어두고 봐야 하지 않겠어? 하지만 로마 시대에는 대신 이렇게 거리 한가운데나 건물 외벽에 조각상을 만들어두었지. 즉, 실내가 아니라 거리에서 누구나 쉽게 바라볼 수 있도록 말이야. 그만큼 많은 사람들이 오고가며 보면서 '와 대단하다', '와 멋있다' 할 수 있잖아. 이젠 알겠냐?"

"칫, 잘난 척은."

희동이는 키로의 막힘없는 설명에 속으로는 감탄하면서도 막상 인정하기가 싫었다. 그래서 얼른 화제를 돌렸다.

"네 이름이 키로라고? 그리고 네가 뭔데 나한테 대선배야?"

"미술학교에 갓 들어온 신입생인가 보구나. 이름이 뭐라고?"

"고희동."

"고희동? 이름도 웃기네. 〈엄청 스파르타식 미술학교〉 재학 중이라면 내 이름쯤은 들어봤을 텐데. 그 달리 영감이 내 얘기 안 해줬나보군. 쳇, 이젠 나한테 관심을 껐군. 이 지겨운 로마 시대에서 빠져 나가야 하는데, 도대체 달리 영감은 언제 오는 거야?"

키로란 녀석이 달리 아저씨를 영감이라며 놀리는 걸 보면서 희동이는 만만찮은 녀석이라고 느꼈다. 그런데 도대체 달리 아저씨는 어디로 간 거지?

로마 시대에 조각상이 유행한 이유는?

로마 시대에는 왜 초상화 대신 조각상이 더 유행했는지 알아 볼까요?

기원전 6세기경 강력한 군사력으로 로마가 지중해를 통일하게 됩니다. 로마는 엄격한 신분제 사회를 형성하여 귀족과 시민사회를 만들어 거대한 로마를 유지해가죠. 넓은 영토를 유지하기 위해 사람들이 모일 수 있는 넓은 장소와 건축물이 만들어진 시기이기도 해요. 이러한 건축물의 조각에는 로마의 영웅들을 주제로 삼았어요. 일반적으로 초상화가 살아 있는 사람들을 그린 그림이라면 로마 시대에는 살아 있는 사람들을 위한 조각상이 만들어진 거죠. 유명한 인물들을 더 많은 사람들이 알게 하고 기념하게 하려고 그랬던 거죠. 특히 〈마르쿠스 아우렐리우스 황제 기마상〉은 실제 황제의 업적을 칭송하는 초상조각상의 대표라고 할 수 있어요. 당시 철인황제로 불리던 황제의 위풍당당함이 이 조각상에서도 그대로 재현되어 나타나고 있답니다. 왕의 강력한 통치력과 강인함을 조각상을 통해서 볼 수 있어요.

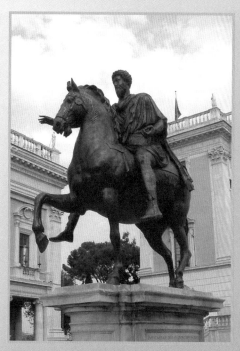

〈마르쿠스 아우렐리우스 황제 기마상〉

밀로의 비너스가 아름다운 이유

불꽃머리 키로의 자랑은 끝이 없었다.

"나는 세계 미술수호자협회 심사위원 중 한 명인 피카소의 수제 자이지. 사람들은 다들 나의 스승님을 찬미하는데…… 칫, 나는 사 실 그보다 더 대단하거든."

"뭐, 피카소의 수제자?"

희동이조차도 어디선가 들은 듯한 이름이었다. 피카소라. 분명 화가 중 한 명이었던 것 같은데, 근데 이 녀석이 유명한 화가의 수 제자라고?

"그래. 이 몸이 바로 이 세계 미술수호자협회 왕립 미술학교 최 우수 졸업생이었다고. 이런 〈엄청 스파르타식 미술학교〉와는 비교 도 되지 않는 미술학교야. 알긴 알아?"

"네가 최우수 졸업생이라고? 그런데 왜 여기 있는 거야?"

희동이의 질문에 키로의 표정은 순식간에 굳어져 버렸다.

희동이는 키로의 실력이 그 정도라면 왜 자신과 같은 처지인지 알 수가 없었다. 고개를 갸우뚱거리자, 키로는 팔짱을 낀 채 도도 하게 말을 건넸다.

"위대하신 키로님을 너 같은 녀석이 알아보긴 쉽지 않겠지. 내 실력 정도면 말이야, 이 세계 전체를 통틀어서도 최고의 미술 신동

쯤 된다고!"

의기양양한 키로의 모습을 보고 있노라니 멋지다는 생각보다는 한심하다는 생각이 들었다.

그때 달리 아저씨의 목소리가 들려왔다.

"에헴, 키로! 너의 그 잘난 척 왕자병은 여전하구나! 네 녀석이 그렇게 잘난 척만 하고 다니니까 네 스승이 얼마나 걱정하시는 줄이나 아느냐? 너의 그 거만함으로 인해 네가 지금 이렇게 갇혀 있는 것도 모르느냐?"

신출귀몰한 달리 아저씨가 어느새 나타난 것이다.

"어이, 달리 영감. 오랜만일세."

아니! 아저씨도 아니고 영감이라고 대놓고 부르다니. 키로는 역시 만만치 않은 녀석이었다.

"네 스승만 아니었어도 분명히 널 블랙 마스터 미술 감옥에 더 가둬두는 건데."

달리 아저씨는 고개를 절레절레 저었다. 달리 아저씨의 말에 키로는 더욱 삐딱한 말투로 대답했다.

"칫, 영감! 무슨 훈수야, 훈수를. 일단 어서 나를 여기서 빼줘. 이젠 지긋지긋해서 있기도 싫어!"

"그래? 조금 반성은 한 게냐?"

"내가 무슨 반성을 한다고 그래? 영감, 이젠 날 보내주지."

그러자 달리 아저씨는 콧수염을 만지작거리면서 골똘히 생각하는 듯하더니 이내 허공에 손을 저었다. 그러자 순식간에 아름다운 조각상이 눈앞에 나타났다.

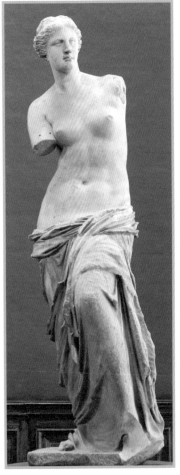

작자미상 / 〈밀로의 비너스〉/ 기원전 2세기 / 높이 204㎝ / 루브르 박물관 소장

"에헴, 이건 바로……."

"칫, 이거요? 너무 쉽죠. 이건 〈밀로의 비너스〉로 기원전 2세기 작품이죠. 바로 그리스 로마 시대를 통틀어 가장 아름다운 조각상으로 알려져 있잖아요."

달리 아저씨가 말을 떼기도 전에 키로는 후다닥 대답을 해버렸다.

"근데 팔이 없네요. 어디 갔을까요? 어디 떨어졌나?"

희동이는 문득 궁금해져 질문을 던졌다. 그러자 키로는 배꼽을 잡고 웃음을 터트렸다.

"야, 너 되게 웃긴다. 너 원래 그렇게 엉뚱하냐? 원래 팔이 있긴 했지만, 부서져서 지금은 이런 모습이라고."

달리 아저씨는 고개를 떨구었다가 다시 힘을 내는 듯이 말하였다.

"에헴, 아무튼 그러면 너희들에게 문제를 내볼까? 이 문제는 너희 둘 모두에게 내는 문제다. 이번 2교시를 끝내고 돌아가려면 이 문제를 맞혀 보려무나."

달리 아저씨는 슬쩍 운을 떼며 말했다.

희동이는 바짝 긴장해서는 귀를 쫑긋쫑긋 세웠다. 꼭 맞혀야 할 텐데. 가슴이 콩닥거리고 혈압은 올라가고 머릿속은 뱅글뱅글거리는 것만 같았다. 이에 반해 달리 아저씨가 손을 젓자 파란색 두루마리가 나타났다. 불꽃머리 키로는 여유만만한 자세로 서 있을 뿐이었다.

"이번 문제는 이거다!"

〈밀로의 비너스〉는 인간의 아름다움을 표현한 작품으로 알려져 있다. 그렇다면 왜, 무엇 때문에 〈밀로의 비너스〉상은 가장 아름다운 작품으로 일컬어지는 것일까?

〈밀로의 비너스〉는 그 자체로 아름답기만 한데, 왜 가장 아름다운 작품으로 불리냐고? 희동이는 문제를 맞히기 위해 〈밀로의 비너스〉를 뚫어져라 바라보았지만 알 수가 없었다.

희동이가 머리를 쥐어뜯으며 고민하는 사이, 키로는 의기양양하

게 달리 아저씨를 향해 질문을 던졌다.

"달리 영감, 그럼 이거 내가 맞히면 여기서 빠져나가는 거지?"

"그렇다. 키로 네가 맞히면 말이지."

달리 아저씨는 원하지는 않았지만, 이미 약속한 것이라 고개를 끄덕이며 대답했다.

"쳇, 참 시시한 문제로 날 시험하려 하다니. 그러니까 정답은 인체비율이 바로 황금비율이기 때문이지."

"황금비율? 인체비율?"

희동이는 어리둥절하여 키로를 쳐다보았다.

"아참, 네 녀석한테까지 내가 설명을 해줘야겠냐? 그러니까 이 〈밀로의 비너스〉가 아름다운 이유는 우리가 흔히 8등신이라고 말하는 '가장 이상적인 황금비율로 만들어진 작품이다' 그런 말이야. 게다가 그 비율에 맞춰서 몸의 자세와 옷자락까지 완벽하게 우아하게 만들었거든. 달리 영감 정답 맞지?"

계속 달리 영감이라고 부르는 탓에 달리 아저씨도 속이 내심 편치 않아 보였다. 하지만 이내 고개를 끄덕거렸다.

"맞다. 네가 그 정도 실력으로 세계 미술수호자협회에 기여했더라면 분명 네 스승도 자랑스러워했을 텐데. 아깝구나, 아까워. 그래, 네 말이 맞다. 이 작품은 1820년 에게해(海)의 밀로섬에 있는 아프로디테 신전 부근에서 발견되었지. 가장 이상적인 비율인 황

금비율에 맞게 인체를 표현한 작품으로 널리 알려져 있단다. 당시 팔을 복원해보려 했지만, 오히려 그 아름다움이 훼손될까 두려워 여전히 이런 모습을 하고 있단다. 희동아, 네 녀석은 조금 이해되었느냐?”

희동이는 어렴풋이 알 것 같았다.

“달리 영감, 아무튼 약속은 약속. 이제 날 꺼내주는 거지? 응?”

“달리 아저씨, 쟤만 데려가시면 안 돼요. 저요 저! 제가 딱 말하려는 순간에 저 녀석이 선수 친 거라고요, 네?”

달리 아저씨도 참 어렵다는 듯이 고개를 가로저으며 말했다.

“으흠, 미술은 천재인데 잘난 척하는 놈이랑, 미술은 생판 모르는데 불쌍하게 매달리는 녀석이랑 도무지 어느 녀석이 더 문제인지 알 수가 없구먼, 없어.”

“에라, 모르겠다. 일단 두 놈 다 데려가마!”

달리 아저씨의 말이 끝나기가 무섭게 희동이와 키로는 다시 세계 미술수호자협회의 홀에 도착해 있었다.

그리스 시대의 대표적인
조각상

자, 그럼 벌거벗고 다니기 좋아하는 〈원반 던지는 사람〉 말고도 벌거벗은 그리스 조각을 조금 더 살펴볼까요? 이 작품은 〈라오콘과 아들들〉이라는 작품입니다.

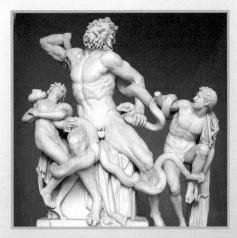

〈라오콘과 아들들〉 / 기원전 40년경 / 바티칸 박물관 소장

트로이 전쟁에서 소재를 가져온 작품이에요. 트로이의 목마가 성으로 들어오는 데 방해가 되었던 라오콘이 바다의 신 포세이돈의 저주를 받고, 포세이돈이 보낸 두 마리의 독사가 라오콘과 아들을 물어 죽이는 모습을 조각으로 표현한 것이랍니다. 조각상을 자세히 들여다보면 독사가 아들을 칭칭 감고 있는 모습이 보일 거예요. 뱀의 공격을 받은 라오콘이 고통스러워하면서 몸을 뒤틀고 비명을 지르는 것처럼 보이죠?

특히 라오콘의 벗은 몸이 드러나 있어서 긴장된 몸의 근육과 괴로워하는 모습이 잘 표현되어 있어요. 이 조각상이 아름답기로 소문난 가장 큰 이유는

바로 라오콘이 몸을 비틀고 괴로워하는 동작인데도 어느 한쪽으로 치우쳐 넘어질 것 같지 않고 오히려 균형이 맞고 적절하게 표현되었다는 점 때문이랍니다. 이러한 조화와 균형이 바로 그리스 미술의 핵심이랍니다.

자, 남성을 모델로 한 작품만 보았다면 여성을 모델로 한 작품도 한번 살펴볼까요? 사모드라케의 〈니케의 여신상〉이란 작품은 1863년 그리스 에게해의 사모드라케섬의 유적에서 발견된 조각상이랍니다.

니케는 그리스 신화에 나오는 승리의 여신으로 잘 알려져 있어요. 마치 지금이라도 날아갈 듯한 자세지만 사실은 날아오르려는 자세가 아니라 땅으로 내려오는 여신의 모습을 표현한 작품이랍니다. 즉, 전쟁이 나고 있는 곳으로 날아가 그곳의 승리를 인간에게 전하기 위해 내려앉는 모습인 거죠. 미국에서 유명한 스포츠 브랜드인 나이키는 니케를 미국식으로 부른 이름으로 실제로 니케의 모양을 본떠서 브랜드를 만들었답니다.

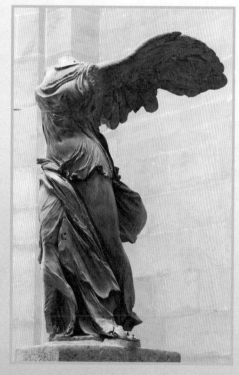

사모드라케 / 〈니케의 여신상〉

그리스 시대에도 그림을
그렸나요?

신전의 내부와 벽면을 장식하기 위해 만들어졌던 그리스 조각과 영웅들을 기념하기 위해 곳곳에 세워진 초상조각들을 보면서 혹시 이런 생각을 하지 않았나요?

그리스 시대에는 그림은 안 그리고 조각품만 만들었나? 조각가들만 있고 화가들은 없었을까?

그리스·로마시대에 대부분의 예술작품은 조각이었어요. 더 눈에 잘 띄고 전달에 효과적이었기 때문이죠. 하지만 그렇다고 조각만 있었던 것은 아니랍니다. 그리스 시대는 평면그림, 그러니까 회화작품은 그리스 도자기에서 찾아볼 수 있어요. 벽화나 나무판에 그려졌던 그림들은 사라져 볼 수 없지만

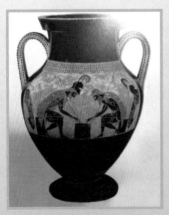

장기를 두고 있는 아킬레스와 아이아스
흑회식 도자기(검은색 그림)

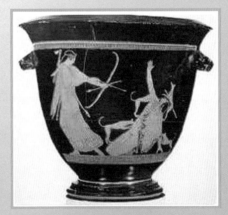

악타이온에게 활을 겨누고 있는 아르테미스
적회식 도자기(붉은색 그림)

보존이 잘 되어있는 도자기의 그림을 통해 그리스의 그림들을 살펴볼까요?

그리스 시대의 도자기 그림의 양식은 크게 왼쪽과 같은 붉은색 바탕의 [검은색 그림]과 오른쪽의 검은색 바탕의 [붉은색 그림]으로 볼 수 있어요. 그림의 색을 기준으로 구분하는 거예요.

첫 번째 방법은 흙으로 된 바탕에 안료로 보이게 긁어내는 방법으로 바탕 색이 붉고 그림은 검게 나오도록 만들어 진 것으로 빠르게 그릴 수 있지만 긁어내야 해서 자세한 표현은 힘들어요.

두 번째 방법은 그림을 제외한 나머지를 전부 검은색 안료를 바르고 밝은 색 부분의 이미지 내부를 안료로 그리는 거예요. 긁어내지 않고 붓으로 그림 을 그려넣으면 되기 때문에 섬세한 그림을 표현 할 수 있는 방법이죠. 이러 한 기법으로 무엇을 그렸을까요? 주로 그리스 신화와 신화 속 영웅들의 이 야기를 주로 그렸다는 것을 볼 수 있어요.

인간의, 인간에 의한, 인간을 위한 미술, 르네상스

2교시 수업은 통과했지만, 희동이는 영 마음이 찜찜했다. 키로 덕분에 간신히 넘겼기 때문에 자존심에 금이 가고야 말았다. 미술을 싫어하는 희동이였지만, 이번만큼은 오기가 생겼다.

'내가 진짜 저 녀석 코를 납작하게 눌러버려야지.'

희동이와 달리 키로는 중세 시대를 빠져 나와서인지 너무나 여유만만했다.

"어이, 달리 영감. 이젠 이 학교에서 그만 내보내줘. 어차피 배울 것도 없는데. 이 시시한 미술수업은 그만하고."

키로는 아예 한 술 더 떠서 달리 아저씨한테 내보내달라고 요구

했다.

"나보고 자꾸 영감이라고 하지 마라! 아직도 정신을 더 차려야 겠구나! 널 더 중세 시대에 두었어야 했는데."

역시나 달리 아저씨의 꿀밤 세례는 키로에게도 날아갔다. 하지만 약삭빠른 키로는 희동이와는 달리 용케 꿀밤을 피해 버렸다.

"에이, 달리 영감, 나랑 쟤를 비교하면 정말 섭섭하지. 미술계의 지존인 나, 키로랑 정말 아무것도 모르는 저 녀석이 동급이라고?"

키로는 감히 자신과 일자무식 희동을 비교하느냐며 입을 삐죽거리며 말했다. 그러자 뭔가 의미심장한 일을 벌일 때면 나타나는 달리 아저씨의 콧수염 만지작거리는 동작이 또 나타났다.

"오호? 그래? 그렇다면 이번 3교시는 꼭! 반드시! 너희 둘을 함께 보내겠다."

달리 아저씨는 콧수염을 쓱쓱 만지면서 말했다.

"뭐! 나랑 이 녀석이랑 같이? 달리 영감, 싫어!"

키로가 벌떡 일어나 달리 아저씨에게 달려들 듯하자, 달리 아저씨는 순식간에 사라져버렸다.

그리고 곧이어 어디선가 달리 아저씨의 목소리가 들려왔다.

"에헴, 이미 결정되었다. 이번 수업을 통과하는 단 한 명만이 빠져나올 수 있고, 다른 한 명은 다시 그 시대에 남겨두겠다. 알겠느냐?"

도대체 나처럼 미술을 도통 모르는 사람이 미술이라면 달달달 주문 외우듯 하는 저 녀석을 이길 수 있을까?

희동이의 마음을 읽었는지 달리 아저씨의 말이 이어졌다.

"참, 이번 수업의 힌트는 이거다. 미술이란 말이지. 머리로만 되는 게 아니란다. 따뜻한 가슴으로 알아가야 하는 것도 있는 거야. 그걸 명심하거라. 자, 그럼 르네상스 시대로 떠나볼까?"

알쏭달쏭한 말을 되새겨볼 틈도 없이 키로와 희동이는 어느새 낯선 장소에 도착해 있었다.

이번에 도착한 곳은 어느 높고 큰 저택의 거실 중앙이었다. 금색 커튼이 드리워져 있고, 홀 가운데에는 멋진 아치형 곡선을 그린 응접실 소파가 놓여 있었다. 테이블 위에는 화려한 장미 무늬가 새겨진 찻주전자와 차 세트가 놓여 있었다. 커다란 아치형 창문 반대편에는 황금 무늬가 새겨진 화려한 벽난로가 있었는데, 방금 불을 피운 듯 불이 타닥타닥 타오르고 있었다.

"오우, 진짜 편안한데."

키로는 제 집에 온 것처럼 소파에 털썩 주저앉았다. 하지만 찻잔까지 들어올리고 있는 키로를 바라보고 있는 희동이는 마음이 아주 불편했다. 얼른 문제를 맞혀서 키로의 코를 납작하게 해주고 싶은 마음뿐이었다.

그런데 응접실로 들어오는 입구 한편에 익숙한 그림이 하나 보였다. 미술 젬병 희동이조차도 아는 그 그림은 바로 〈모나리자〉였다.

"앗, 〈모나리자〉잖아!"

희동이가 깜짝 놀라 외치자 키로의 목소리가 들렸다.

"야, 대단한데. 너도 아는 게 있긴 하구나!"

"당근이지. 나도 이쯤은 안다고!"

희동이가 불끈 손에 힘을 주며 말하자, 키로는 상관없다는 듯이 다시 시비를 걸었다.

"오호, 그럼 〈모나리자〉가 그려진 시대가 언제인지는 알아?"

"시대? 글쎄, 뭐지?"

희동이는 살짝 기어들어가는 목소리로 대답했다.

"야, 고희동, 르네상스잖아. 그럼 문제 하나 더 내볼까? 르네상스 시대는 이전 중세 시대랑 뭐가 다르게?"

키로는 불꽃머리를 휙 넘기며 한번 맞춰보라는 듯이 희동이에게 질문을 던졌다.

'중세 시대랑 르네상스가 뭐가 다르냐고? 그게 뭐지?'

희동이가 갈피를 못 잡고 갸우뚱하고 있자 그거 보란 듯이 키로는 낄낄대며 희동이를 향해 말했다.

"그럼 그렇지. 일자무식인 네가 알면 이상한 거지. 이 대선배 키

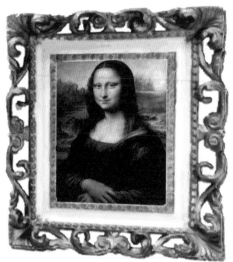

로님이 알려주지. 르네상스 시대는 중세 시대랑 뭐가 다르냐! 한마디로 말하자면 인간을 위한 미술이 다시 부활한 시대라는 거야."

"뭐? 인간을 위한 미술? 그게 뭐야?"

희동이는 무슨 말인지 도통 모르겠다는 듯이 물어봤다.

"그래, 아무래도 넌 설명이 필요하겠지? 너 예전에 그리스 시대 알지? 그 원반 던지는 녀석 알아?"

"알지. 아, 그 벌거벗고 원반 던지던 형? 지금은 잘 지내나 모르겠네."

희동이는 문득 원반 던지던 형이 보고 싶어졌다. 그러자 키로는

웃긴다는 듯이 말을 이어갔다.

"그래, 너도 아는구나. 그 시대가 바로 그리스 시대지. 인간 신체의 아름다움을 강조하고 조각상을 한창 만들던 시대였지. 하지만 곧 중세 시대가 되면서 신 중심의 작품들이 많이 나오게 돼. 바로 예수님이나 마리아, 열두 제자를 배경으로 한 그림들. 인간은 신과 가까이 가기 위해 노력한 거지."

"아, 그 베드로 아저씨가 나오던 그때?"

"베드로 아저씨? 그게 누군데? 암튼 중세 시대에는 하느님 중심의 고딕건물과 신을 경외하기 위한 작품이 중요했지. 그러던 중 다시 한 번 인간을 중심으로 한 미술을 하자는 움직임이 시작되었고, 그게 바로 지금 우리가 와 있는 르네상스라고. 이젠 좀 알겠냐?"

"아하, 그렇구나."

희동이는 터프하게 원반만 던지던 형과 손해배상을 청구하며 따지던 베드로 아저씨를 떠올리며 조금은 이해가 되는 것 같았다. 하긴 두 사람이 달라도 너무 달랐지. 그럼 또다시 벌거벗고 다니는 사람들이 많아지는 건가? 희동이는 호기심이 생겼지만, 차마 경쟁상대인 키로에게 물어볼 수는 없었다.

"희동아, 조금 전에 네가 궁금해하던 걸 말해주마. 키로 말대로 인간 중심의 르네상스 시대가 부활했다는 건 '신' 중심의 예술이 '인간' 중심으로 옮겨왔다는 뜻이지. 뭐, 〈원반 던지는 사람〉처럼

꼭 벌거벗은 사람을 다시 만든다는 뜻은 아니란다."

늘 그렇듯 뜬금없이 나타난 달리 아저씨가 콧수염을 또 만지면서 말했다. 어떻게 또 내 생각을 알았지? 조금 이상하긴 했지만, 달리 아저씨의 이야기는 귀가 솔깃했다.

"에헴, 르네상스 시대가 되면서 점점 돈을 많이 가진 부유한 시민들이 많아지게 되었고, 그러한 배경 속에서 자신들을 위한 예술을 하게 된단다. 즉, 돈 많은 후원자들이 예술가를 후원하기도 하고, 예술가들은 그러한 후원자들을 위한 그림을 그리기도 하고 말이야. 에헴, 이제 알겠느냐?"

달리 아저씨의 말에 희동이는 고개를 끄덕였다. 곧이어 달리 아저씨가 공중에 손짓을 하자 그림 하나가 펑! 하더니 나타났다.

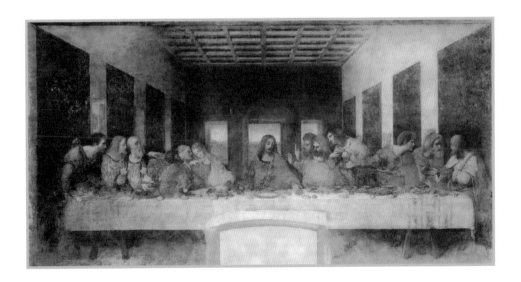

"이거 레오나르드 다빈치의 〈최후의 만찬〉이네요. 가운데 위치한 사람이 예수님, 그리고 나머지는 12사도들이죠."

그림을 보자마자 다리를 꼬면서 기대 앉아 있던 키로가 너무 쉽다는 듯이 대답했다.

"그렇지. 〈최후의 만찬〉, 유명한 작품이지. 그렇다면 이 작품이 르네상스를 대표하는 그림으로 일컬어지는 이유는 뭘까?"

달리 아저씨는 어느새 거실 테이블에서 모락모락 김이 피어오르는 차를 한 잔 들이키며 말했다.

"그것도 문제라고 내시나요? 바로 선원근법 때문이잖아요."

키로는 당연하다는 듯 대답했지만, 희동이는 낯설기만 했다.

"그럼 키로, 네가 어디 '선원근법'에 대해 말해보려무나."

"선원근법이란 소실점을 기준으로 감상자의 시각과 선이 모두 소실점으로 모여드는 것을 말하잖아요. 쉽게 말해 예수님 머리 위에 점이 하나 있다 생각하고 천장이랑 제자들 뒤의 벽이 모이죠. 앞으로 나올수록 크고 넓게 그리고 뒤로 갈수록 작고 모이게 그리는 것이죠. 그래서 왠지 그림 속의 공간이 넓어지는 듯한 느낌을 주지요."

키로는 마치 미술 선생님이라도 되는 듯이 척척 대답했다. 역시 키로는 자신과는 태생이 다른 아이임이 분명했다.

"에헴, 키로 넌 역시 아는 게 많구나. 마치 그림 속 인물들 뒤로

공간이 있는 것처럼 느껴지도록 되어 있지. 이렇게 좀 더 입체적으로 표현한 것이 르네상스 작품의 대표적인 특징이란다. 희동아, 이제 좀 감 잡았느냐?"

달리 아저씨가 고개를 돌려 희동이를 쳐다봤을 때, 희동이의 표정은 이미 절망으로 가득 차 있었다.

르네상스,
'인간을 위한 미술'을
부활시키다

르네상스 시대는 기존의 중세 시대와는 전혀 다른 미술을 보여준 시대예요. 이전까지 신을 위한 예술, 교회건축을 위한 예술이 주를 이루었다면, 이제는 부유한 시민계급이 늘어나면서 실용성이 높은 건축물이나 예술에 투자하는 일이 많아졌죠. 그래서 이전까지 귀족이나 왕족만 가능했던 초상화나 장식화도 더욱 많이 그려지게 되었어요. 〈모나리자〉도 르네상스의 대표적인 작품이랍니다.

르네상스 시대에는 인간을 위한 미술이 부활되었기 때문에, 보다 인간의 아름다움을 표현하기 위한 방법이 사용되었어요. 예를 들어 투시도법, 원근법, 해부학 등 객관적인 그림들이 두각을 나타내었죠. 좀 전에 키로가 설명해 주었듯이 〈최후의 만찬〉은 선원근법이 표현된 작품입니다.

그렇다면 원근법에는 선원근법만 있을까요? 그건 아니랍니다. 공기원근법이라는 것도 있었는데, 공기원근법은 멀리 위치한 대상은 희미한 안개 속에 있듯이 표현해서 잘 보이지 않게 하고 가까이 있는 것은 진하고 선명하게 표현하는 것을 말해요. 대표적인 작품에는 〈풀밭 위의

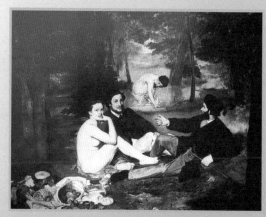

에두아르 마네 / 〈풀밭 위의 점심식사〉 / 1863

점심식사〉가 있답니다. 이 작품은 앞에 앉아 있는 인물은 선명하고 강한 색을 사용해 밝게 채색하고 뒤에 있는 인물과 풍경은 흐리고 어둡게 처리하여 인물 간의 거리와 앞뒤 나무 사이에 거리적 공간이 느껴지도록 한 대표적인 공기원근법 작품이랍니다.

이처럼 르네상스 시대의 미술가는 마치 마술사 같았어요. 한 장의 종이 위에 다양한 방식을 적용해서 보는 사람을 착각하게 만들었다는 점이 참 신기하지요?

원근법 알고가기 ❶ 서양의 원근법

풍경화를 그릴 때 몇십 미터 몇백 미터의 거리를 어떻게 몇십 센티미터의 종이에 담을 수 있을까요? 바로 원근법을 이용하여 그렸기 때문이에요. 원근법이란 2차원의 평면에 3차원의 거리와 공간감을 표현하는 방법이랍니다.

원근법에는 크게 두 가지가 있어요. 첫째, 소실점을 이용한 투시도법이 있어요. 소실점이라는 기준점을 정하여 과학적으로 거리에 따른 크기의 변화를 그리는 거죠.

다음 그림과 같이 하나의 소실점을 기준으로 멀리 있는 것은 작게, 가까이 있는 것은 크게 그리는 방법이에요. 소실점의 개수에 따라 1점 투시, 2점 투시로 나누어져요.

호베마 / 〈폭풍의 언덕〉 1점 투시를 이용(소실점 1개)

2점 투시(소실점 2개) / 반고흐 / 〈노란집〉

　　원근법의 두 번째 방법은 104쪽 밀레의 〈낮잠〉 그림에서처럼 색의 차이를 이용하여 그리는 색채원근법이 있어요. 공기나 빛에 의해 생기는 색의 차이를 이용하여 그리는 방법으로 가까운 것은 강하고 선명하게, 멀리있는 것은 흐리고 옅게 칠하는 거죠.

　　어때요? 가까이에서 자고 있는 사람의 색은 진하고 선명하고, 멀리 보이는 건초더미는 색이 흐리죠? 공간에 따른 공기를 표현했다고 해서 공기원근법이라고 해요.

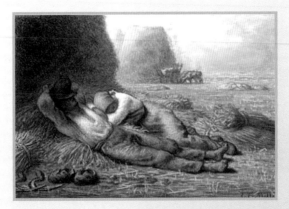

밀레 / 〈낮잠〉

두 가지 원근법 중 어떤 원근법을 더 많이 사용했냐구요?

정답은 둘 다예요. 한 가지 원근법만을 이용해서는 관찰하는 사람이 보이는 거리와 공간을 모두 표현하기 어려워요. 아래의 그림처럼 투시원근법과 색채원근법을 동시에 사용할 때 그림 속의 공간이 보는 이들에게 더욱 효과적으로 느껴진답니다.

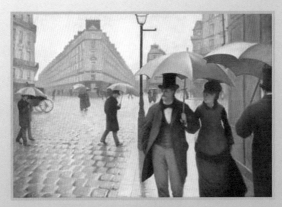

구스타브 카유보트 / 〈비오는 날의 파리거리〉

원근법 알고가기 ❷ 동양의 원근법

서양과 동양에서의 원근법은 어떤 차이를 가지고 있을까요?

서양에서는 정지한 관찰자의 위치에서 멀어지는 풍경을 과학적으로 계산하여 그리려고 했다면 동양에서는 자연을 바라보며 다양한 방향에서 관찰한 풍경을 그리려고 했답니다. 서양은 인간중심으로 동양은 자연중심으로 풍경을 바라본 것이라고 할 수 있죠. 그렇다면 동양의 산수화에서 사용한 원근법에 대해 구체적으로 살펴볼까요?

동양의 원근법은 북송시대 중국화가 곽희가 정리한 원근법으로 삼원법(고원, 평원, 심원)이라 불렀습니다. 고원법은 산아래에서 산꼭대기를 올려다보는 것과 같은 눈높이로 표현하는 방법으로 수직적이며 높은 산의 웅장함을 표현할 때 많이 쓰인답니다.

평원법은 앞에서 멀리 있는 풍경이 관찰자의 눈높이가 수평이 되도록 그리는 것으로 광활함이나 평온함이 드러납니다.

심원법은 산의 위에서 계곡이나 골짜기의 깊이와 공간을 표현하는 방법으로 자연의 무한한 깊이를 표현하기 위해 사용한답니다.

다음 그림은 안견의 〈몽유도원도〉입니다. 신비로운 꿈을 꾼 안평대군의 이야기를 안견이 듣고 시간의 흐름에 따라 이동하듯 삼원법을 이용하여 그렸습니다.

고원법 평원법 심원법

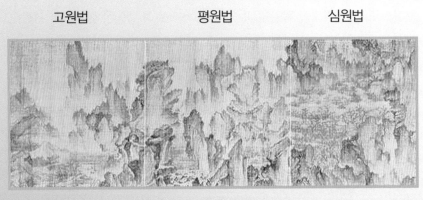

안견 / 〈몽유도원도〉

현실세계를 상징하는 왼쪽 아래 부분에서는 저 멀리 산의 꼭대기를 올려다보는 고원법으로, 오른쪽으로 이동하면서 복숭아밭을 찾아가는 산길은 평원법으로, 가장 오른쪽 부분은 이상세계로 산의 위에서 아래를 내려다보는 심원법을 이용하여 복숭아 밭의 펼쳐진 풍경을 모두 담았답니다. 한 장의 그림 안에 3가지의 원근법을 모두 사용하면서 마치 이동하는 듯 한 착각을 일으키는 동양의 원근법이 신비롭지 않나요?

모나리자의 미소

세계 미술사에서 현대에 이르기까지 초상화 중에 가장 아름답게 평가되는
작품은 무엇일까요? 정답은 레오나르도 다빈치의 〈모나리자〉랍니다. 그런데
왜 다들 모나리자가 아름답다고 할까요?

왠지 친근하면서 잔잔한 미소에 마음이 편안해지지 않나요? 〈모나리자〉가
유명해진 이유가 바로 이 신비한 미소 때문이랍니다. 모나리자는 피렌체에서
옷감장사를 하던 상인 조콘다의
아내였어요. 레오나르도 다빈치에
게 그림을 주문했을 정도면 아마
도 엄청난 돈을 가진 상인이었겠
죠? 조콘다는 아름다운 아내의 얼
굴을 간직하기 위해 초상화를 주
문했는데 주문을 받은 다빈치가
그림을 그리는 데 많은 시간이 걸
렸나 봐요. 또 이 그림은 미완성된
그림으로도 유명해요. 그림을 그리
던 중 병으로 모델이 죽어서 완성
되지 못했다는 안타까운 이야기가
숨겨져 있답니다.

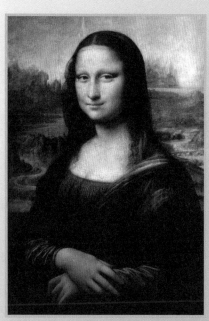

레오나르도 다빈치 / 〈모나리자〉 / 1503~1506 /
77X53

모나리자의 변신은 무죄?
(패러디 미술)

다음의 작품을 볼까요?

가장 아름다운 작품인 〈모나리자〉를 가지고 장난을 친 것 같다고요?

이런 작품을 패러디 미술이라고 합니다. 패러디 미술이란? 기존의 잘 알려진 작품을 익살스럽게 변형시켜서 작가의 의도에 따라 다르게 전달하는 미술을 말해요.

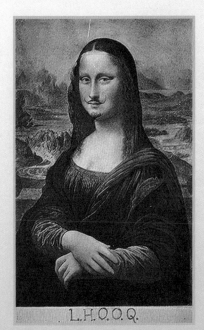

뒤샹 / 〈수염 달린 모나리자〉 / 1919

이 작품은 뒤샹의 〈수염 달린 모나리자〉로 레오나르도 다빈치가 죽은 지 400년이 되던 해 뒤샹은 길거리에서 엽서를 사서 낙서를 한 뒤 L.H.O.O.Q.(불어로 발음하면 '그녀의 엉덩이는 뜨겁다'라는 뜻이다)라고 적었대요. 명화인 〈모나리자〉에 대한 조롱과 비웃음을 담은 이런 작품을 패러디 미술이라고 해요.

우리가 세계에서 가장 아름다운 작품이라고 부르는 〈모나리자〉라는 작품의 가치에 모두가 동의하냐는 것에 대한 비판인 거죠. 전통적으로 명화라고 정해놓은 것들에 대한 거부감을 보여주고 싶었던 거랍니다. 원작에 수염 하나 그렸을 뿐인데 우스꽝스러워졌죠?

명화라는 이유만으로 루브르 박물관 앞에서 줄서서 감상하고 있는 세계인들을 비웃어주고 싶었던 뒤샹의 행동은 이렇게 엉뚱했답니다. 하지만 이러한 행동이 후에 현대미술가들에게는 큰 영감을 주었답니다.

또 페르난도 보테로는 〈뚱뚱한 모나리자〉를 그렸어요. 콜롬비아 출신의 화가 페르난도 보테로가 그린 모나리자는 얼굴이 보름달처럼 크고 뚱뚱한 몸매를 가지고 있죠. 보테로의 모든 그림은 이렇게 사람을 둥글고 뚱뚱하게 표현했답니다. 현대인의 마르고 아름다운 것에 대한 사회비판이라고 해석하는 사람들의 이야기와 달리 그는 "난 뚱뚱한 사람을 그린 게 아니다"라고 말했다고 해요. 나에게 보이는 사람들의 있는 모습 그대로를 그렸다고 하지만 여러분의 생각은 어떤가요?

미의 기준도 사람에 따라 시대에 따라 다르다는 것을 말하고자 한 건 아닐까요?

이렇게 패러디 미술은 기존에 사람들이 너무나 잘 알고 있는 명화들에 대해 작가들이 자신의 의견과 생각을 익살스럽고 재미있는 방법으로 새롭게 전달하는 유머의 힘을 가진 미술이랍니다.

누구 편을 들어야 하는 거야?

희동이의 얼굴이 잔뜩 일그러져 있을 때, 거실 밖에서 여러 명이 시끄럽게 다투며 다가오는 소리가 들렸다.

"허참, 내 작품이 더 뛰어나다니까. 세상이 다 아는 사실을 자꾸 자네만 아니라고 우기는군!"

"이보게, 말도 안 되는 소리도 참……. 내 작품이야말로 전 세계 미술사를 대표하는 건데."

"둘 다 그러지 말고 인정하게. 바로 내가 최고라니까."

다투는 듯한 시끄러운 목소리의 주인공들이 희동이와 키로가 있는 거실로 들어섰다.

"아니, 자네들은 누군가? 어떻게 여기 들어와 있는 거지?"

"앗, 아까 본 할아버지다!"

막 거실에 들어선 사람들은 바로 세계 미술수호자협회의 회장인 미켈란젤로였다. 그리고 그 옆에는 나이 지긋해보이는 할아버지와 황갈색 베레모를 쓴 아저씨가 있었다. 세 명 모두 금색 테두리로 장식한 가운을 입고 있었다.

"아, 고희동 군이로군. 〈엄청 스파르타식 미술학교〉에서 수업은 잘 받고 있는 게냐? 음, 지금 여기서 쉴 틈이 없을 텐데……."

미켈란젤로 할아버지는 희동이를 바라보며 말을 꺼냈다. 그리고

곧 희동이 곁에 있던 키로를 보더니 깜짝 놀라며 말했다.

"아니, 넌 피카소의 수제자 키로 아니냐. 네가 언제부터 희동이랑 함께 다녔더냐?"

"잘 계셨어요? 제가 이번에 특별히 희동이 교육차 이렇게 함께 오게 되었습니다. 오랜만에 인사드립니다."

키로는 팔을 크게 들어서 정중하게 인사를 했다. 분명 서로 잘 아는 사이인 듯 했지만 키로를 보는 표정이 영 밝지 않았다.

잔뜩 굳은 표정을 한 채 레오나르도 다빈치 할아버지는 허리를 약간 구부정하게 기울이고 지팡이를 짚으면서 연신 내려오는 안경을 끌어올리고 있었다. 라파엘로 아저씨는 멋지게 쓴 베레모를 조심스럽게 만지면서 허리를 꼿꼿하게 치켜세우면서 서 있었다. 둘 다 미켈란젤로 할아버지만큼 눈매가 매섭기는 마찬가지였다.

"그나저나 웬일로 오늘은 세 분이 모두 함께 계시네요. 르네상스의 거장이신 세 분이 모두 계시니 저도 뭐랄까, 오늘은 한 수 배울 것 같은데요!"

키로 녀석은 아부가 섞인 말을 꺼냈지만, 특유의 삐딱함이 느껴졌다. 키로의 말이 끝나자마자 베레모를 쓴 라파엘로 아저씨가 엄한 목소리로 키로에게 말을 꺼냈다.

"키로야, 거만함은 여전하구나. 너의 재능이 아까울 따름이다."

키로는 희동뿐만 아니라 세계 미술수호자협회에서 유명인사인 것

만은 분명했다. 문제는 그 유명세가 속 썩이는 데 있었지만 말이다.

"흠, 미켈란젤로, 이럼 어떻겠는가? 우리끼리 평생 논의해봐야 소용도 없을 테니, 과연 정말 우리 중에 누가 최고인가를 희동이에게 물어보는게."

뜬금없이 레오나르도 다빈치 할아버지가 말을 꺼냈다.

"네? 저요?"

희동이는 눈이 휘둥그레졌다. 마른 하늘에 날벼락이라고 하더니 눈앞이 캄캄해졌다.

"어허, 희동이에게? 이 녀석은 미술을 모르는데다 업신여긴 죄로 지금 저러고 수업 받는 중인걸!"

미켈란젤로 할아버지가 말도 안 된다는듯 고개를 절레절레 저었다. 그러자 라파엘로 아저씨가 미소를 지으면서 재빨리 끼어들며 말했다.

"허허, 오히려 백지 상태로 편견도 없고, 지식도 없으니까 더 순수한 마음으로 볼 수도 있겠지, 안 그런가? 희동 군?"

"네엣? 제 머릿속이 뭐, 백지 상태인 건 맞긴 한데요."

희동이가 멋쩍어하면서 대답했다. '나의 백지 상태를 칭찬한 걸까? 아니면 비난한 걸까?' 약간 헷갈렸다.

"그렇지. 너무 많은 지식이 우리들의 판단을 흐리게 할 테니, 저 녀석에게 한번 기회를 줘보는 것도 방법이지."

라파엘로 아저씨는 레오나르도 다빈치 할아버지의 제안이 마음에 든 표정이었다.

"자, 그럼 우리의 작품들 중에서 어느 것이 최고인지 말해보렴."

라파엘로 아저씨의 말에 그림 3점이 공중에 나타났다. 모두 다 멋진 작품이었다. 세 사람이 모두 희동이의 말문이 열리기를 기다리고 있었다.

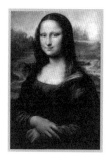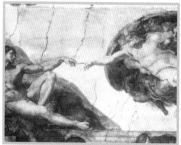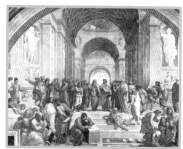

세 명 중 한 사람의 작품을 고르라니 큰일이다. 잘못 고르면 영영 이 미술학교에 갇히는 신세가 되는 건 아닐까. 아냐 무조건 미켈란젤로 할아버지 걸 고르면 되겠지? 할아버지가 회장이니까. 희동이의 머릿속에는 수많은 생각이 교차되고 있었다.

"야, 희동아, 얼른 대답해봐. 나도 너의 대답이 정말 기대되는데?"

키로는 재미있는 구경이라도 난 듯이 낄낄거리며 말했다. 불난

데 부채질 한다더니, 키로 녀석이 딱 그 꼴이었다.

똑딱똑딱. 시간은 흐르는데, 희동이는 입이 떨어지지 않았다. 선불리 말했다가 큰코다칠 게 뻔했다.

그때 문득 희동이에게 번뜩이는 아이디어가 스쳐갔다. 희동이는 헛기침을 하며 잔뜩 진지한 표정을 지으며 말을 꺼냈다.

"세계 미술을 수호하신다는 세 분께서 이렇게 아이들처럼 행동하시면 어떻게 해요? 미술을 배우는 어린이들이 보기라도 하면 큰일이겠네요."

희동이의 목소리에는 평소와 달리 차분하고 강한 어조가 느껴졌다.

갑작스러운 희동이의 행동에 화가 삼총사는 무슨 영문인지 몰라 희동이만 뚫어져라 쳐다보았다. 희동이는 다시 한 번 힘을 주어 말했다.

"거 뭐냐, 미술은 그 시대를 대표하고, 반영한다고 했죠, 맞죠? 그런데 지금 계신 세 분께서는 서로서로 자신의 작품이 낫다고 자랑하시니 정말 실망이에요. 과연 누구 작품이 다른 작품보다 낫다고 말할 수 있을까요? 그냥 여기 있는 모든 작품 하나하나가 다 의미가 있다고 봐야죠!"

희동이는 최대한 논리적으로 말하려고 애썼다. 세계의 거장이라는 화가 삼총사 중 누구에게라도 찍혔다가는 집에 못 갈 것 같은 예감이 팍팍 들었기 때문이다. 이 방법이 통할지 모르지만, 그래도

실낱 같은 희망으로 선택한 방법이었다.

순간 정적이 감돌았다. 아무도 희동이의 말에 대답을 하지 않았다. 희동이는 얼른 어디라도 숨고 싶은 심정이었다.

그때였다. 갑자기 웃음소리가 터져 나왔다. 그것은 단 한 명이 아닌 세 명 모두에게서 터져 나온 웃음이었다.

"음하하, 그렇군 그래. 미술 빵점 맞는 희동 군이 다 아는 사실을 우리는 몰랐군!"

라파엘로 아저씨는 크게 웃음을 터트렸다.

"그러게나 말이네. 우리보고 애들보다 못하다는군! 살다 보니 내가 혼날 때도 있고 말이야."

레오나르도 다빈치 할아버지 역시 공감한다는 듯이 말했다.

"희동, 괘씸한 녀석일세. 그래도 맞는 말이니 부끄럽구먼."

미켈란젤로 할아버지도 '이놈 제법일세' 하는 표정으로 희동이를 쳐다보았다. 희동이의 지적에 화를 낼 줄 알았던 세 명의 거장은 오히려 껄껄껄 웃고 있었다.

드디어 어느 누구의 심기도 건드리지 않고 위기를 넘겼다는 생각에 희동이는 안도의 표정을 지었다. 하지만 희동이 곁에서 이 상황을 이용해보려고 마음먹고 있었던 키로의 표정은 일그러졌다.

미켈란젤로를 비롯한 각 거장들은 오랜만에 재미있었다는 듯이 손짓을 하며 희동이의 어깨를 두드려주더니 사라졌다.

좀 더
알아볼까요?

르네상스의 화가 삼총사
레오나르도 다빈치, 미켈란젤로,
라파엘로

그렇다면 과연 어떤 작품들이 유명한지 살펴볼까요?

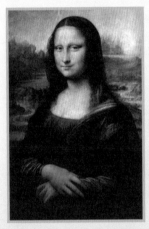

레오나르도 다빈치 / 〈모나리자〉 /
나무판 위에 유채 / 1503~1506

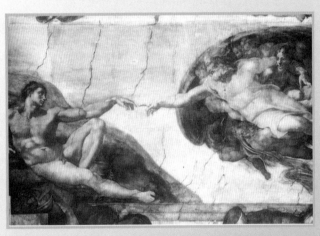

미켈란젤로 / 〈천지창조〉 / 41.2×13.2m / 프레스코화 / 1508~1502 / 로마
바티칸 궁전

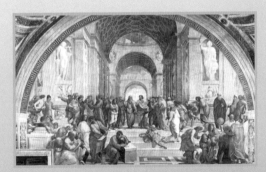

라파엘로 / 〈아테나 학당〉 / 프레스코화 / 1509~1510

레오나르도 다빈치, 미켈란젤로, 라파엘로는 르네상스 3대 거장으로 불린 최고의 화가들로 지금까지도 널리 알려져 있답니다.

먼저, 방금 희동이랑 키로가 보았던 작품 〈모나리자〉를 그

린 화가는 레오나르도 다빈치예요. 레오나르도 다빈치(1452~1519)는 화가이자 조각가, 발명가, 건축가, 해부학자, 지리학자, 음악가, 천문학자인 다재다능했던 천재 인물이죠. 어려서부터 호기심 많고 창조적인 성격으로 사물과 환경을 늘 관찰하고 즉시 스케치했대요. 스푸마토 채색기법을 개발하여 그린 신비로움을 매력으로 하는 〈모나리자〉와 선원근법을 개발하여 과학적으로 공간을 표현한 〈최후의 만찬〉이 대표작이죠.

두 번째 작품은 바티칸 성당 천장에 그려진 〈천지창조〉예요. 화가는 미켈란젤로랍니다. 미켈란젤로 디 로도비코 부오나로티 시모니(1475~1564)는 이탈리아의 대표 조각가, 건축가이며 시인이었어요. 시스티나 천장에 그린 〈천지창조〉가 가장 잘 알려져 있으며 천장화를 그리다가 생긴 심한 허리 통증에도 불구하고 4년 만에 엄청난 면적의 천장화를 상상만으로 완성했지요. 믿기지 않을 정도로 장엄한 천장화 덕분에 시대를 대표하는 화가로 인정받았어요. 89세로 죽는 순간까지도 그림을 그릴 정도로 예술에 대한 열정이 대단했죠.

세 번째 작품 역시 매우 유명한 작품으로 〈아테나 학당〉이랍니다. 바로 라파엘로의 작품이에요. 라파엘로(1483~1520)는 화가였던 아버지에게 어릴 적부터 그림을 배워 17세부터 대작품에 참여하며 이름을 떨쳤어요. 다빈치의 제자로 그의 영향을 많이 받았으나 율동적인 선의 표현력과 차분한 구도를 이용한 화면 속 인물의 자세는 독자적이었어요. 대표작인 〈아테나 학당〉은 안정적이며 과학적인 구도를 바탕으로 인물들의 표정까지 연구해서 표현한 작품으로 유명해졌어요. 37세의 젊은 나이로 죽기까지 교황청의 건축, 회화, 장식 미술의 모든 분야를 감독 책임졌고 그의 위대함을 기리며 교황은 그가 죽은 후 애도하며 국가장례를 치르기까지 했었답니다.

바로크 미술을 왜 '일그러진 진주'라고 했을까?

"에헴, 그럼 이번에는 바로크 미술에 대해 알아보도록 하자."

얼떨결에 위기를 모면한 희동이에게 달리 아저씨가 다시 공중에 손짓하자 커다란 그림 하나가 두둥실 나타났다. 아주 커다란 그림 이었는데, 사람들이 서로 부둥켜안고서 떠오르는 것처럼 보였다.

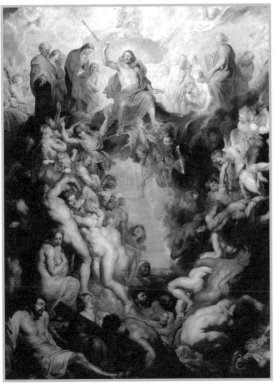

루벤스 / 〈최후의 심판〉 / 프레스코화 / 13.7×12.2m / 1534~1541 / 바티칸궁전

그런데 그림 속 사람들의 얼굴 표정이 너무나도 생생해서 살아 움직이는 것만 같았다.

"자 이건 바로크 미술의 대표화가인 루벤스의 작품 이란다. 바로 그 이름도 유명한 〈최후의 심판〉!"

"오, 진짜 살아 있는 것 같아요. 신기하네요."

희동이는 자신도 모르게 그림에 푹 빠져서는 탄성을 질렀다. 어쩌면 이렇게 그림을 잘 그리는 사람이

있구나. 희동이에게는 참 미지의 세계 같았다.

"암. 참 멋진 그림이지. 나도 매번 볼 때마다 감탄을 한다니까. 그림이 살아 있다고 느껴지는 가장 큰 이유를 들자면 바로 이 그림에는 윤곽선이 뚜렷하지 않기 때문이지. 잘 보렴. 윤곽선이 희미한데다가 피부도 마치 살아 있는 것 같지. 특히 남자와 여자의 피부나 근육을 다르게 표현한 점이 기막히지! 최고라니까."

달리 아저씨도 덩달아 신이 나서 떠들었다. 유일하게 단 한 사람, 키로만 두 사람을 바라보면서 못 말린다는 표정을 짓고 있었다.

"이 그림은 한마디로 마지막 날 심판자로 위치한 하느님의 모습이 가장 눈에 돋보이지. 그것은 가운데로 시선이 모이도록 웅장하고 과감한 구도를 잡았기 때문이란다. 루벤스는 정말 뛰어난 실력자였어."

달리 아저씨는 키로의 태도에는 관심 없다는 듯 계속해서 말을 이어갔다.

정말 달리 아저씨의 말대로 모든 사람들이 마치 하느님께로 향하는 듯한 느낌이 들었다. 지금이라도 금방 하늘로 올라갈 듯한 느낌이었다.

"루벤스는 특히 인기 있는 화가였지. 덕분에 죽은 뒤에 유명해진 수많은 화가들과는 다르게 살아서도 부귀영화를 누렸던 화가란다. 그가 죽은 뒤에도 정말 계속 그의 작품은 인기가 많았지."

그때 키로는 더 이상 기다릴 수 없다는 듯이 독촉하며 말했다.

"아니 달리 영감, 이번 수업에서 문제를 낸다고 하고서는 왜 질질 끄는 거야? 얼른 내라고 내. 지겨워."

키로는 지루하다는 듯 재촉했다.

"네! 저도 잘할 수 있어요!"

희동이도 이번만큼은 이길 거라는 믿음으로 대답했다. 조금 전 위기도 잘 이겨냈다는 자신감이 가득 차 있었다. 달리 아저씨도 더 이상 미룰 수 없다는 걸 깨닫고는 콧수염을 실룩거리며 말을 이어 갔다.

"그래, 어쩔 수 없구나. 약속은 약속! 그럼 문제를 내도록 하지. 이번 문제에서 이기는 사람만을 내보내주고, 지는 사람은 이 바로크 시대에 남도록 하겠다."

"예예. 알았어요. 얼른 시작해요."

키로는 짜증난다는 듯이 대답했다. 희동이는 혹시나 문제를 놓칠 새라 달리 아저씨에게 조금 더 바짝 다가갔다.

"에헴, 이번 수업의 문제란다."

달리 아저씨가 말을 마치자마자, 문제 두루마리가 공중에 뿅 하고 나타났다. 이번 두루마리는 초록색 두루마리였다. 두루마리가 스르르 펼쳐졌다.

바로크란 말은 '일그러진 모양의 진주'라는 뜻이 있다. 그렇다면 과연 이 '일그러진 진주'란 무엇을 의미하는 걸까?

"어때? 맞출 수 있겠느냐?"

달리 아저씨는 잔뜩 기대된 표정으로 두 사람을 번갈아 바라보았다. 그중에서도 희동이를 향한 눈빛은 더욱 그윽해져 있었다.

하지만 희동이는 정답을 찾기 너무너무 어려웠다. 갑자기 웬 진주? 나보고 진주를 찾으라고? 아악, 너무 어려워.

희동이가 슬쩍 키로를 바라보자 키로 역시 이번만큼은 고심하는 표정이었다. 음, 분명 저 잘난 척하는 키로에게조차 어려운 문제라는 뜻이겠지?

그런 생각을 하자 희동이는 내심 기운이 솟아나는 것 같았다. 그래 조금만 내 머릿속 컴퓨터를 가동시키는 거야. 부글부글. 희동이의 머릿속에서 화산 속 마그마처럼 끓어오르는 소리가 들리는 것 같았다.

맞아, 르네상스 시대에는 인간을 위한 미술이 부활했다고 했고, 부유한 사람들이 예술가들을 후원했다고 했지. 그리고 예술가들은 분명히 돈을 받았으니 부자들을 위한 작품을 많이 만들어냈을 거야. 모나리자 같은 작품들도 역시 그러한 배경 속에서 나왔으니 말이야. 그럼 바로크는 뭔가 르네상스랑 다른 의미일 텐데 그게 뭘까?

희동이의 머릿속 온도가 점점 더 뜨거워지는 사이 키로가 잽싸게 말을 꺼냈다.

"제가 알아요! 일그러진 진주! 즉 진주가 진주답지 않은 거! 한마디로 그림이 많이 부족했다. 뭐 그런 뜻인 거죠. 루벤스 할아버지 작품은 좀 낫긴 하지만, 바로크는 솔직히 작품들이 그게 그거잖아요."

키로는 바로크 작품을 잔뜩 무시하면서 말했다. 아마도 바로크 시대는 별거 아니라고 생각하는 것 같았다.

그러자 달리 아저씨는 "틀렸다"라며 고개를 가로저었다.

"과연 바로크가 그런 말일까? 물론 너처럼 바로크 미술을 냉소적으로 보고 조롱에 섞인 말을 한 사람들도 있었지. 바로 그 시대 비평가들! 하지만 진짜 그런 의미로 봐야 할까?"

이제 대답을 할 사람은 희동이였다. 희동이는 최대한 침착하게 대답하려고 머리를 싸매고 있었다. 그러다 번쩍 떠오르는 것이 있

었다. 희동이는 손을 치켜들었다.

"저요! 알았어요! 르네상스도 그 이전 시대에 반발해서 나왔잖아요. 신 중심에서 인간 중심으로. 그렇다면 바로크 역시 그 전에 뭔가 규칙적이고 완벽한 것 중심에서 벗어나서 불규칙하고, 뭐 색다른 것, 그런 것 중심으로 갔다는 의미 아닐까요? 그러니까 정해진 모양에서 벗어난 그런 그림을 그렸다는 의미 아닐까요?"

예전보다는 뭔가 자신감을 찾은 것 같았다. 스스로 말하면서도 그럴 듯해 보였다. 하지만 정답은 맞을까? 희동이는 초롱초롱한 눈으로 달리 아저씨의 입이 떨어지기만을 바라보았다.

이때, 통쾌한 웃음소리가 들렸다.

"오호호홋! 비슷하면서도 다른 두 사람의 설명! 그런데 정답자는 바로 희동이다!"

달리 아저씨가 설명을 계속했다.

"맞아. 바로크 시대는 규칙에서 벗어난 것, 새로운 것을 의미하지. '일그러진 진주'라는 뜻은 사실은 불규칙하고 황당무계하다는 의미가 담겨 있지. 하지만 절대 비하하는 것이 아니라 새로운 규칙을 찾아가는 과정이라고 봐야겠지! 결국 이번 시험은 희동이의 승리다."

달리 아저씨는 희동이의 두 팔을 번쩍 들어주었다. 그러자 키로는 분을 못 참고 펄쩍펄쩍 뛰었다.

"그런 정답 처리가 어디 있어요! 제가 분명 비슷하게 말했잖아요. 일그러진 진주. 완성도가 부족한 그림들……. 맞잖아요!"

그러자 달리 아저씨의 표정이 순간 어두워졌다.

"이 녀석. 바로크 시대의 작품들이 얼마나 많은데 완성도가 부족하다고 함부로 말을 꺼내느냐! 루벤스가 들으면 펄쩍 뛸 거다! 실제로 비평가들은 처음에 그런 의미로 말을 꺼냈지만, 오히려 바로크 미술은 기존의 미술을 뛰어넘는 훌륭한 미술로 성장했지. 점점 더 새로운 미술로 나아가는 거야."

키로가 정답이 아니라며 반발했지만, 달리 아저씨는 다시 한 번 강조해서 말했다.

"키로, 네가 이번에 진 이유는 미술을 모르기 때문이 아니라 바로 미술을 사랑하는 마음이 없기 때문이야. 차라리 미술을 모르면 순수하게 이해할 마음이 있으면 되는데, 넌 오히려 미술을 잘 알지만 사랑하는 마음은 없단 말이지. 조금 아는 것이 아예 모르는 것보다 위험하다는 말이 그래서 있는 것이다."

달리 아저씨의 말에 키로는 더 이상 할 말이 없었다.

"자, 그럼 약속은 약속! 키로 넌 당분간 바로크 시대에서 제대로 공부하고 있어라. 조만간 내가 다시 올 테니. 그럼 희동이는 잠시 쉬는 시간을 가져볼까?"

달리 아저씨는 어느새 희동이만 데리고 순식간에 공간 이동을
했다. 바로크 시대에 우두커니 남은 키로는 두 사람이 사라진 곳만
바라보며 울분을 터뜨렸지만, 이미 그곳에 두 사람의 흔적이 사라
진 뒤였다.

상징의 미술

미술사를 바탕으로 시대적 배경을 알고 화가들의 삶을 알고나니 조금은 그림을 이해할 수 있게 되었죠? 그렇다면 조금 더 그림을 깊이있게 감상하는 방법을 배워 볼까요? 화가들은 그림 속에 여러 가지 방법으로 메시지를 담아요. 그 방법 중에 상징적인 사물을 이용하는 방법이 있답니다. 무언가를 상징하는 물건을 그림에 의도적으로 그려넣는 거죠. 이러한 상징은 그림을 꼼꼼하게 살펴봐야 주제를 알아낼 수 있습니다.

자! 그럼 대표적인 그림 속에 담겨진 상징을 찾아볼까요?

다음 그림은 결혼식 장면을 그린 그림이에요. 화가는 그림 곳곳에 상징물을 그려넣었답니다. 같이 한번 찾아볼까요?

개의 경우 전통적으로 '정절'을 상징해 온 동물이므로 신랑과 신부의 가운데 그려넣었으며, 왼쪽 아래 신발의 경우는 '거룩한 땅에서는 신발을 벗어야 한다'는 〈성서〉의 출애굽기에 있는 말을 근거로 의도적으로 벗어놓은 신발을 놓았어요. 결혼이라는 거룩한 의식의 중요성을 강조하기 위해 화면 곳곳에 그 의미와 상징을 드러낼 수 있는 물건을 그려넣고 화가 자신이 결혼식의 증인으로 참석했음을 사인을 통해 드러내고 있는 재미있는 그림이랍니다.

이렇게 그림 속 상징이란 그 상징이 가지고 있는 다양한 의미를 꼼꼼히 해석하고 볼 때 그 의미와 가치가 더욱 커지는 역할을 담당한다는 걸 이제 알았죠?

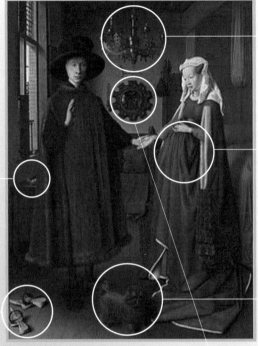

하느님의 영광을
상징하는 샹들리에

불룩한 배와 손은
풍요를 상징

부유함을
상징

개는 전통적으로
'정절'을 상징

장소의
신성함 상징

얀 반 에이크 / 〈아르놀피니의 결혼식〉

화면의 가운데 글씨는 화가 자신의 사인으로
증명의 역할을 함.

거울 속의 신랑 신부 외에
또 다른 사람은 결혼식 증인

바로크 미술의
이해와 감상

바로크는 '일그러진 진주' 라는 뜻을 가지고 있어요. 이 말은 이 시대의 미술이 진주처럼 가치 있어 보이지만 뭔가 불규칙적이며 과장되고 황당무계하다는 뜻에서, 처음에는 당시 비평가들이 조롱하며 붙인 말이었어요. 하지만 진정한 의미는 그동안의 고전주의적이고 합리적으로 또 과학적으로 계산한 듯 엄격하게 그려지던 그림들에 대한 반발로 '동적이면서 과장되고 규칙을 벗어난 일그러지듯 새로운 그림' 들을 뜻한답니다.

르네상스를 지나면서 종교 개혁이 일어나고 경제적으로 안정되면서 강력한 왕권을 중심으로 근대 국가의 기본이 세워졌어요. 당시 이렇게 왕권을 중심으로 한 화려하면서 장대한, 복잡한 장식과 뛰어난 기교를 바탕으로 한 미술이 유행하게 되죠. 그러다 보니 화가들의 생각이나 감정보다는 왕궁에

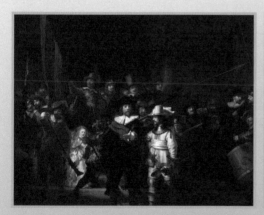

렘브란트 / 〈야간 순찰대〉 / 1642

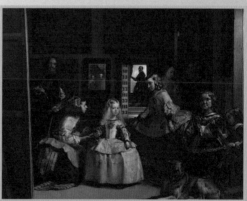

디에고 벨라스 / 〈궁정의 시녀들〉 / 1656

서 원하는 그림을 위한 법칙들이 만들어져요. 17세기 이러한 강한 왕권을 배경으로 비고전적인 미술이 나타났는데 바로 바로크 미술이랍니다.

바로크 미술 작품들을 살펴보면 매우 움직임이 강하고 과장되어 있으며 불규칙하면서도 남성적인 느낌을 받을 수 있어요. 대표 화가인 루벤스는 대담한 구도와 종교적인 주제로 바로크의 특징을 대표하고 있죠.

바로크 작품과 대비되는 미술양식으로 18세기에 프랑스 중심으로 일어난 로코코 미술이 있어요. 바로크 미술이 역동적인 남성적 미술이라면 로코코 미술은 귀족 취향의 매우 장식적이며 화려한 미술의 특징을 가지고 있답니다. 이렇게 바로크와 로코코는 특징을 대비하여 기억하면 쉬워요.

관련 교과

르네상스 · 바로크 미술

🏛 5~6학년 초등 교과서
(주)금성출판사 8단원 「보고 느끼며 이해하는 감상」

📚 중등 교과서
(주)교학도서 「다양한 인물의 표현」, 「다르게 보기」, 「서양미술의 탐험」, 「작품 속 숨은
　　　　의미 찾기」
미진사 「다양한 질서로 보기」, 「서양미술 탐험」 「아는 만큼 보이는 미술」 「천천히
　　　　살펴보는 초상화의 세계」
(주)금성출판사 「찾아 읽는 미술」, 「서양미술사」
비상교육 「대상의 관찰과 소묘」, 「미술작품, 어떻게 볼까?」, 「서양의 미술」
두산동아 「생각의 틀을 깨다」, 「미술의 시작, 미술의 역사」 「주변 풍경 엿보기」
(주)교학사 「한눈에 보는 미술사」

프랑스 혁명 속에서

꿀맛 같은 휴식을 취하면서도 한편으로 잘난 체하던 키로가 없어지자 희동이는 왠지 허전했다.

"에헴, 예로부터 없어진 자리는 표가 난다는 말씀! 키로 녀석이 사실, 밥맛없는 녀석이지만 막상 없으니까 허전하구나."

"허전하긴요. 참 아저씨도 이상하셔. 앓던 이 빠진 것처럼 시원하구먼."

희동이는 은연중에 자신의 속마음을 들킨 것 같아 괜히 너스레를 떨었다.

"그래? 그럼 이제 멀쩡해 보이니 이번엔 19세기로 떠나볼까?"

"아니! 또 미술수업이 있단 말이에요?"

희동이는 화들짝 놀라서 말했다.

"그럼. 요 녀석, 네 실력이 쉽게 늘어날 것 같더냐? 아직도 멀었다! 힌트를 주자면, 일반적으로는 5교시 정도까지 하면 수업이 끝날 수도 있다. 하지만 네 녀석이 도무지 가망이 없다면 수업시간은 무한대로 늘어나는 거지."

"무, 무한대라고요!"

희동이의 목소리가 커졌다.

"에헴. 그렇지. 그리고 실력도 실력이지만, 제일 중요한 건 미술을 대하는 자세다! 알았지? 그걸 잘 유념하라고."

"알았어요, 알았다고요. 열심히 할 테니 얼른 보내주세요. 네?"

영원히 이곳에 갇힐 생각을 하니 희동이의 목소리가 가늘게 떨렸다.

"그래, 그래야지. 그럼 떠나볼까? 이번엔 19세기 파리로!"

달리 아저씨는 신난다는 듯이 다시 한 번 공중에 손짓을 했다. 순식간에 순간이동을 한 희동이가 눈을 떴을 때, 어둡고 시끄러운 군중들 무리에 섞여 있는 자신을 발견하였다.

어두운 광장 너머로 사람들이 든 횃불이 넘실댔고, 칼과 몽둥이를 움켜쥔 사람들이 어두운 표정으로 모여 있었다. 뭔가 심상치 않은 일이 일어날 것만 같은 분위기였다. 희동이가 주변을 두리번거

리고 있을 때였다. 누군가 희동이를 향해 외쳤다.

"저놈이다! 저놈이 바로 궁정에서 보낸 스파이다!"

"맞아, 맞아. 저 이상한 행색하며 분명하다! 저놈을 잡아라!"

웅성거리는 사람들 틈바구니에서 아직 상황 파악을 못하고 있는 희동이였지만, 순식간에 사람들이 모두 자신을 향해 이상한 눈초리를 보내며 점점 다가오는 것을 느낄 수 있었다.

"아, 아니에요. 오해예요. 전 스파이가 아니에요!"

희동이는 억울한 누명에 거의 울상이 되어 말했다. 여기는 18세기 프랑스 중에서도 혁명시기인 것이 분명했다. 험악한 표정들을 한 남자들이 점점 더 희동이 곁으로 다가왔다. 다들 뭔가 분노에 찬 듯했다.

"아니긴. 저렇게 반지르르한 얼굴색하며, 분명 저 궁전에 숨어 있는 왕과 귀족들과 한통속이 분명해!"

"그래. 녀석의 옷도 말이야, 이건 우리 같은 평범한 사람들은 절대 입을 수 없는 것들이잖아."

사람들의 눈빛은 더욱 험상궂어지고 있었다.

희동이는 분위기상 이유를 설명해봤자 소용없다는 걸 깨닫고 슬금슬금 뒷걸음질을 하다가 후다닥 빈 골목을 향해 뛰기 시작했다.

"와! 와! 저놈을 잡아라!"

"왕비 마리 앙투아네트와 한 패거리를 잡아라."

"저 녀석, 스파이다 스파이! 스파이를 잡아라!"

웅성거리던 무리들은 도망가는 희동이를 쫓기 시작했다.

희동이의 머릿속에는 얼마 전 영화 속에서 주인공을 쫓아오던 좀비 무리들이 떠올랐다. 차이점이라면 주인공은 절대 안 죽지만, 지금 나는 잘못하면 죽을 수도 있다는 것! 희동이는 자기만 놔둔 채 홀라당 사라진 달리 아저씨에게 따질까도 싶었지만, 지금은 일단 피하고 봐야 하는 상황이었다.

골목과 골목을 다니면서 수십여 분을 뛰고 나자 체력에는 자신 있던 희동이도 이제는 숨이 차오르기 시작했다. 여전히 뒤에서는 횃불을 든 채 다가오는 무리들의 발자국 소리가 들렸다. 막다른 길에 도착한 희동.

'어쩌지? 이제 어쩌지?'

골목길 오른쪽 집의 문손잡이를 돌리자, 검은 허공이 나타났다. 그만 허공 속으로 희동이는 데굴데굴 떨어지고 말았다. 아, 이대로 난 죽는구나. 희동이의 의식은 점점 더 희미해지기 시작했다.

아름다운 화가 지망생, 클레어

"얘, 괜찮니?"

집 안의 따뜻한 온기와 하늘에서 들려오는 듯한 부드러운 음성을 들으며 희동이는 천천히 눈을 떴다. 그 순간 희동이는 넋을 놓고 말았다. 지금 희동이의 눈앞에는 꿈속에서나 나올 법한 아름다운 소녀가 걱정스러운 표정으로 희동이를 내려다보고 있었기 때문이다.

아, 내가 드디어 천국에 왔나 보다. 이게 꿈이라면 깨지 말아야 할 텐데. 희동이는 환상 속에 빠진 듯 저절로 입가에 미소가 번져나갔다. 그때 정말 올리브 향기가 나는 듯 싶더니 하얗고 부드러운 손이 희동이의 이마를 짚어주었다.

"열도 없는데 이상하네. 너 괜찮니?"

아름다운 소녀가 날 위해 지금 간호를 해주고 있다니! 얼굴이 붉어지고 가슴이 요동치기 시작했다. 마법의 손길이 영원히 희동이의 이마에서 멈춰져 있다면 얼마나 좋을까?

두 시간 후, 희동이는 그 소녀와 마주 앉아 스프를 먹고 있었다. 볼은 발그레 홍조를 띤 채 애써 점잖은 척 노력하면서.

"많이 먹어, 희동아."

"응, 고마워."

소녀의 미소에 희동이는 얼굴이 또다시 홍당무로 변하고 말았다. 희동이는 소녀의 이름이 클레어라는 것과 여기는 프랑스 파리라는 것을 알았다. 골목길의 문에서 발을 헛디디면서 떨어졌는데, 그러면서 시간을 넘어온 것 같았다. 클레어에게 슬쩍 혁명에 대해 물어보자 그건 십오 년도 더 된 일이라고 했기 때문이다.

"지금은 1810년, 19세기잖아. 그때는 1793년이었어. 그런데 왜?"

혁명에 대해 묻자 아름다운 클레어의 얼굴이 어두워졌다.

"아니, 그냥 궁금해서 물어본 거야. 참 저 그림은 누가 그린 거야? 잘 그렸다."

희동이가 클레어에게 괜히 무거운 질문을 한 것 같아 화제를 돌리려고 클레어의 집에 걸린 그림을 보며 아는 척 했다.

그러자 클레어의 얼굴이 환하게 빛이 났다.

"저 그림? 마음에 드니? 저거 내가 그린 건데."

"와, 저걸 네가 그렸다고? 대단하다!"

클레어의 그림 속에는 공원의 풍경이 그려져 있었다. 환한 햇살과 뛰어노는 아이들, 저마다 행복한 모습까지, 분명 클레어는 마음도 따뜻하리라. 그림만 봐도 그런 느낌이 들었다.

"고마워. 너도 그림을 좋아하는구나."

"응, 나, 그림 엄청 좋아해."

클레어의 생글거리는 미소에 흠뻑 빠져서 희동이는 저도 모르게 거짓말을 하고 말았다. 움찔했지만 희동이는 머리를 절레절레 저었다. 이렇게 아름다운 클레어도 아마 희동이의 미술 수준을 알게 되면 쌩! 하고 도망가 버릴 테니까!

프랑스 혁명이 미술에 미친 영향

희동이가 도착했던 시대는 프랑스 혁명이 일어나고 사회가 어수선한 시기인 프랑스 파리네요. 그렇다면 과연 혁명은 미술에도 큰 영향을 미쳤을까요? 네, 맞아요. 미술은 항상 사회적, 시대적 분위기에 따라 변할 수밖에 없기 때문에 혁명은 미술에도 큰 영향을 미쳤답니다.

18~19세기에는 프랑스 혁명(1789~1799)과 산업혁명(1780~1830)이라는 큰 변화가 있었어요. 이 혁명이 일어나면서 민주주의와 개인주의를 바탕으로 하는 자본주의 사회가 본격적으로 시작되었어요. 또 사회주의 사상도 등장했답니다. 특히 프랑스 혁명은 사치와 향락에 빠져 있던 귀족들에게 자유, 평등, 박애를 외치면서 일어난 운동이었어요. 이러한 정신은 미술에도 영향을 미치게 됩니다.

좀 더 자유롭고 아름다운 분위기를 가진 그림을 그리게 되었고, 풍경화나 역사적 사실을 담은 그림이 등장하게 되었답니다. 산업혁명 역시 미술에 큰 영향을 미치게 되는데요, 기계문명의 발달로 인해 산업화, 분업화, 전문화가 이루어지면서 사람들은 두려움과 외로움을 느끼게 되었어요. 그런데 사람들은 오히려 낭만주의적 성향의 그림에 관심을 가지게 되었죠. 즉 산업사회에 대한 거부감 때문에 조금이라도 현실에서 도망가서 현실을 잊고 싶었던 거지요.

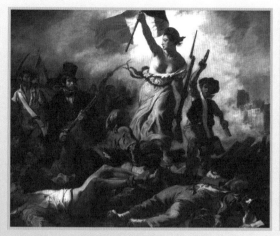

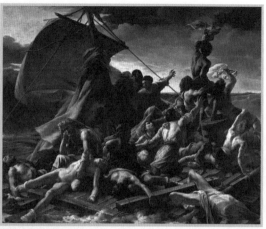

들라크루아 / 〈민중을 이끄는 자유의 여신〉 / 1830 제리코 / 〈메듀즈호의 뗏목〉 / 1819

프랑스 혁명 당시 대표적인 화가는 바로 들라크루아입니다.

〈민중을 이끄는 자유의 여신〉은 왕과 귀족에 항의했던 7월 혁명의 승리를 표현한 그림으로 가운데 있는 여인은 혁명을 상징합니다. 삼색의 깃발은 자유, 평등, 박애를 상징하고 또 다른 손에 있는 총은 시민들의 투쟁을 나타내고 있답니다.

들라크루아와 함께 고전주의에 대한 반발로 지성보다 인간의 자유로운 감정과 개성을 추구하며 낭만주의를 대표했던 화가는 '제리코'였어요. 제리코의 대표작인 〈메듀즈호의 뗏목〉은 실제 프랑스 정부가 띄운 메듀즈호의 아프리카 난파 장면을 그린 그림으로 제리코는 인물의 사실적인 표현을 위해 시체 보관소에 찾아가 인물 스케치를 할 정도였대요. 극적이며 숨막히는 난파선의 모습이 격렬하게 느껴지죠?

루앙 대성당은 매시간 변한다?

"희동아, 네가 미술을 좋아한다니 정말 좋다! 요즘 남자애들은 그림 같은 건 보지도 않거든. 참, 오늘 모네 선생님 보러 갈 건데 너도 갈래?"

"모네 선생님?"

"응, 무척 좋은 분이야. 우리 같이 가보자."

집을 나서면서 자신이 얼마나 그림 실력이 없는지, 그림은 그릴수록 더 어렵다는 등의 말을 하며 클레어의 표정은 잔뜩 상기되었다. 희동이는 아까부터 거짓말을 한 탓에 도둑이 제 발 저리듯 양심의 가책이 들었지만, 애써 편안한 척 클레어의 말을 들어주었다.

클레어와 길을 나서보니 파리의 아침은 지난밤과는 너무 달라도 달랐다. 분명히 수많은 군중이 희동이를 향해 달려왔는데, 그때 그 어둡고 불안한 기운은 마치 환상같이 느껴졌다. 지금 희동이의 곁에는 아름다운 클레어가 있었으니까.

이윽고 클레어와 함께 도착한 곳은 웅장한 대성당 앞이었다.

"여기야. 저건 루앙 대성당이야. 저기 모네 선생님이 계시네."

클레어는 환하게 웃으며 모네 선생님을 향해 뛰어갔다. 대성당 맞은편 광장에서 누군가가 그림을 그리고 있었다. 그는 이내 클레어를 보자 웃으며 손을 흔들었다.

140

"모네 선생님, 오늘도 일찍 나오셨네요!"

클레어가 가쁜 숨을 내쉬며 인사를 하자, 커다란 밀짚모자를 쓴 화가 모네 선생님이 고개를 들었다. 얼굴은 가냘프게 생겼지만, 표정에는 미소가 번졌다. 클레어만큼이나 미소가 멋진 분이었다.

"그럼. 오늘은 루앙 대성당의 아침을 완성해야 하거든. 그래, 클레어, 이 친구는 누구니?"

"아, 얘는 희동이라고 어제 새로 만난 친구인데, 그림에 대해 잘 안대요."

"아, 그래? 희동아, 반갑다. 난 모네라고 한다."

가까이서 보니 얼굴빛이 검게 그을린 화가 모네 선생님은 매우 친절하고 따뜻한 느낌을 주었다.

"요즘 혁명은 좋아해도 미술을 좋아하는 사람을 찾기는 힘들지."

"아, 네⋯⋯."

미술을 좋아한다는 말에 호감을 표시하는 모네 선생님의 태도에 희동이는 순간 뜨끔해서 말을 얼버무렸다.

"그래, 미술을 좋아하는 멋진 소년 희동 군, 내 그림은 어떤 것 같나? 아직 완성 전이긴 하지만 말이야. 의견을 듣고 싶군."

모네는 화폭 속에 담긴 자신의 그림을 보여주었다.

'으잉? 이게 무슨 그림이야? 설마 이 그림이 루앙 대성당인가?'

희동이는 형체를 알 수 없는 모네의 그림에 뜨악해지고 말았다.

분명히 대성당을 그린 것이라고 하는데, 아무리 봐도 뚜렷한 윤곽선을 찾아볼 수 없었다. 왠지 얼룩진 것 같기도 했다. 이럴 땐 어떻게 말해야 하지? 희동이는 난처했지만, 얼른 말을 돌리며 대답했다.

"그러니까…… 참 독특하시네요. 새로운 기법인 것 같아요."

희동이는 모네를 실망시키지 않으면서도 최대한 진심을 다해 말하기 위해 애썼다.

〈루앙 대성당〉 / 푸른빛이 감도는 회색으로 이른 아침 해가 뜨기 전의 느낌 표현

"하하, 그래? 역시 미술을 좋아한다더니 금방 알아차리는구나."

모네 아저씨는 다행히 희동이의 말에 기분이 좋아졌는지 즐겁게 웃음으로 대답했다.

"네, 정말 멋져요."

희동이는 어떤 말을 하면 좋을까 머리를 쥐어짜내고 있었다.

"그렇군. 이른 아침 풍경은 보여줬으니, 그럼 한낮의 풍경과 저녁 풍경도 보여줄까?"

모네는 곁에 두었던 다른 두 점의 그림을 꺼내서 보여주었다.

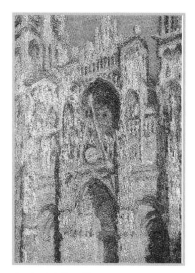 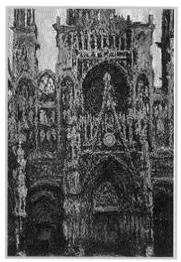

〈루앙 대성당〉 / 한낮의 뜨거운 태양을 강한 명암 대비와 노란색으로 표현

〈루앙 대성당〉 / 늦은 저녁, 어두운 갈색톤을 사용

"이 그림은 한낮에 그린 루앙 대성당이고, 다음 그림은 저녁에 그린 루앙 대성당이란다. 어때, 느낌이 다르지 않니?"

정말 신기했다. 분명히 같은 위치에서 똑같이 그린 루앙 대성당인데, 마치 다른 건물처럼 느낌이 달랐다. 아침 루앙 대성당이 어둡고 푸른빛이 강했다면 한낮의 루앙 대성당은 노란빛이 강하고, 저녁 루앙 대성당은 갈색빛이 강하게 나타나 있었다.

"오우, 신기해요. 같은 대성당인데 느낌이 정말 다른데요. 어떻게 이런 다른 느낌이 나는 걸까요?"

희동이는 저도 모르게 질문을 하였다.

"희동 군, 예리한 질문이네. 그건 바로 저것 때문이란다."

모네 선생님이 가르킨 곳에는 이글거리며 빛나는 태양뿐이었다.

"네? 저 해요?"

희동이는 모네 선생님이 말하는 것이 하늘에 떠 있는 해를 가리키는 것인지 정확히 몰라 어리둥절한 표정을 지으면서 말했다.

"그렇다네. 햇살이 어떤 위치에서 비치는가에 따라 전혀 다른 느낌이 나거든. 잘 보게. 이른 아침에는 안개가 드리워져 평소보다 새벽녘 푸른 느낌이 강하게 들거든. 하지만 이렇게 한낮이 되어갈수록 뜨거운 태양빛이 선명하게 빛나서 대성당은 노란빛으로 보인다네. 그리고 일몰이 질 때쯤에는 붉은 빛의 노을이 비치면서 붉은 느낌이 강하게 든다네."

"와, 정말요? 하나의 건물도 단지 빛 때문에 달라 보이는군요!"

모네의 설명을 들으며 세 그림을 번갈아보는 동안 희동이는 새로운 발견이라도 한 듯이 감탄이 절로 나왔다.

"모네 선생님, 이 그림이 벌써 30번째 그림이지요? 루앙 대성당은 이제 그만 그리셔도 될 것 같은데요."

클레어가 모네 선생님과 희동이의 대화에 끼어들며 말했다.

"30번째요? 한 건물을 그렇게 많이 그리셨다니!"

"그래. 진정한 대성당의 모습을 그리려면 그 정도는 그려봐야지. 클레어 말대로 이젠 그만 그려도 될 것 같긴 하구나. 오늘 그림

을 마지막으로 이젠 다른 풍경을 시도해봐야겠어!"

모네 아저씨도 안다는 듯이 고개를 끄덕거리며 클레어의 말에 동의했다.

"저, 그런데 모네 선생님. 왜 그림이 흐려 보이죠?"

가까이서 모네의 화폭을 들여다보던 희동이는 또다시 궁금증을 참지 못하고 물었다. 아무리 봐도 모네가 그린 그림은 앞서 수업시간에 본 〈모나리자〉나 〈최후의 만찬〉 같은 그림과는 전혀 달리 보였기 때문이다.

"그래, 재미있지? 바로 그건 빛 때문이야."

"빛이요?"

희동이는 눈이 똥그래져서 물었다. 모네는 고개를 끄덕이며 대답했다.

"난 모든 그림을 빛으로 표현하고 있지. 수많은 빛에 의한 색들이 모여서 완전한 하나의 형체가 되는 것! 그게 내가 추구하는 아름다움이야."

빛에 따라 변화하는 색으로 아름다움을 추구할 수 있다고? 참 신기한 아이디어라는 생각이 들었다. 모네 아저씨는 참 특별한 시도를 하고 계시는구나.

"응, 희동아, 낯설지? 나도 처음에 그랬어. 하지만 이렇게 멀리서 보면 그림이 더 아름다워. 물론 사람들은 아직까지 모네 선생님

이 그린 그림을 보면서 이해하지 못하겠다고 악평을 하지만, 나는 언제나 선생님 편이야."

아름다운 미모를 지닌 클레어는 정말 마음도 따뜻하고 착하다. 클레어의 설명을 듣고 희동이는 여러 발짝 뒤로 물러서 보았다. 정말 클레어의 말대로 모네의 그림을 멀리서 바라보니 좀 전까지 점밖에 안보이던 루앙 대성당이 또렷이 형체를 드러내며 웅장한 빛을 발하고 있었다.

"와, 아름답다."

희동이는 깜짝 놀라 크게 소리를 쳤다. 미술에서만큼은 일자무식인 희동이지만, 이 순간만큼은 정말 그림의 진짜 매력을 알 수도 있을 것 같았다.

"이런, 늘 점찍는 화가라고 놀림을 받았는데 오늘은 내 팬을 만났는걸!"

모네 아저씨는 털털한 웃음을 터뜨렸다. 그때 차림새가 매우 지저분한 노숙자가 희동이 일행 곁으로 다가왔다. 그 노숙자는 마치 희동이를 잘 안다는 듯이 다가와 속삭였다.

"이제 너의 행복한 시간은 끝이야."

희동이가 그 말이 무슨 뜻인지 다시 물어보려는 찰나, 갑자기 번쩍하는 빛이 보였다.

빛을 재해석한 화가, 모네

희동이가 만난 화가, 모네. 그는 과연 누구일까요?

모네는 인상주의를 대표하는 유명한 화가랍니다. 프랑스 혁명이 일어나고 사회가 발전하면서 화가들도 점차 자신만의 자유로운 생각과 표현을 하기 시작했답니다.

미술은 '개인의 감정과 생각의 표현' 이라는 점을 이해하게 된 거랍니다. 또한 과학의 발달로 사진기가 등장하면서 더 이상 똑같이 그림을 그리는 일은 줄어들었답니다. 진짜처럼 보이는 건 사진기가 한 방에 펑 하면서 찍어 주었으니까 말이에요. 화가들은 이런 변화 속에서 물감을 들고 방에서 밖으로 나가기 시작했답니

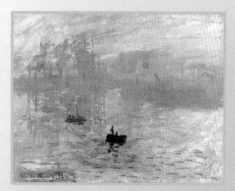

모네 / 〈해돋이〉 / 1872

다. 그리고 자유롭게 정물화에서 벗어나 아름다운 풍경과 현실을 그리기 시작했어요. 특히 가지고 다니기 편한 튜브물감의 등장은 인상주의가 시작되는 큰 배경이 됩니다. 모네는 인상파, 또는 인상주의 대표화가이며, 이 작품은 모네의 대표작이자 출품작이에요. 이 작품을 처음 본 비평가들과 기자들은 '아니 무슨 그림이 저래? 도저히 알아보기도 힘들고 붓으로 대충대충 색도 섞지 않은 채 물감을 그냥 마구 발라댄 것 같잖아'라고 말했지요. 악평은 신문에 실리게 되었고, 오히려 역효과로 그림은 더 유명해졌답니다. '인상파'라는 말은 모네처럼 빛을 표현한 그림을 그린 화가들에게 붙여진 이름이랍니다.

정신병원에서 만난 화가, 고흐

"야, 일어나. 이 게으름뱅이야. 얼른 움직여."

희동이는 누군가가 발로 툭툭 차는 소리에 눈을 떴다. 하얀색 조그마한 방에 문이 열려 있고, 흰색 옷을 입은 뚱뚱한 아줌마가 짜증 섞인 말을 건넸다.

"어서 일어나서 식당으로 가라고. 귀찮게 깨워줘야 하는 거야?"

흰색 가운을 입은 아줌마의 험상궂은 표정에 희동이는 깜짝 놀라 후다닥 일어났다. 아니 여긴 어디지? 희동이 앞에는 하얀색 복도가 길게 쭉 이어져 있었다. 희동이가 있던 방과 같은 다른 하얀색 방들이 쭉 이어져 있고, 죄수복을 입은 듯한 사람들이 어딘가로 향하고 있었다. 희동이도 얼른 자신의 옷차림새를 보았다. 다른 사람들과 마찬가지로 회색에 파란 줄무늬가 있는 옷이었다. 한 곳을 향해 걷는 사람들의 표정이 멍하기도 하고, 괴상한 짓을 하기도 하고, 어떤 사람은 심지어 허공을 향해 중얼중얼거리고 있었다.

'여긴 정신병원임이 분명해. 그런데 내가 왜 여기 있지?'

희동이는 이윽고 자신도 모르는 새에 정신병동에 갇혔다는 것을 알게 되었다.

사람들이 줄지어서 한 곳을 향해 가고 있어서 희동이도 얼떨결에 휩쓸려 걸었다. 줄지어 배식판에 식사를 받아 오는데, 희동이의

배식판에 나온 건 차갑게 식어서 딱딱하게 굳은 고깃덩어리 한 조각과 감자 하나뿐이었다.

우웩, 이걸 사람이 먹으라고?

보기만 해도 입맛만 버리는 것 같았다. 얼른 도망치고 싶었지만, 쇠창살이 쳐진 창문들, 덩치 큰 남자 간호사들이 지키고 서 있는 문, 어느 곳 하나 도망치기 만만한 곳은 없었다. 그때 바로 옆 테이블에 눈에 띄는 사람이 한 명 있었다.

"고갱! 아아, 나를 두고 떠나다니."

식사를 먹다 말고 눈물을 펑펑 흘리는 아저씨가 한 명 있었는데, 얼굴에 하얀 붕대가 감겨져 있었다. 어딘가 다친 듯했지만 아프다기보다는 누군가를 절실히 그리워하고 있는 것 같았다.

"그런데 저 사람은 누군가요?"

희동이는 식당 맞은편 자리에 앉은 사람에게 슬쩍 물어보았다. 얼굴도 평범했고, 단정한 머리에 깔끔해 보이는 인상이었다.

"저 사람은 고흐라는 화가인데 정신착란 증세가 심해져서 입원했지. 자신의 귀를 직접 잘라버렸다지 뭐야."

"잉? 귀를 잘라요? 으악, 심하다. 근데, 아저씨. 아저씨는 정말 멀쩡하신데, 어떻게 여기 들어오신 거예요?"

"뭐라고! 나야 당연히 멀쩡하지. 난 이 병원의 의사라고. 간호사들, 의사인 나에게 함부로 대하는 이놈을 잡아넣어라. 넣어!"

희동이의 말에 막 화를 내며 그 아저씨는 천장이 떠나가라 소리 쳤다. 그러자 덩치 큰 남자간호사 두 명이 익숙해진 몸놀림으로 다 가와 그 사람을 잡아갔다. 멀쩡해 보이는데 자신을 의사인줄 착각 하는 증세를 보이는 환자였다.

식사를 마치고 방으로 돌아가는 길, 간호사들이 일일이 이름을 확인하고 약을 건네주었다. 그리고 그 자리에서 먹는지 꼼꼼히 확 인을 했다. 희동이는 도저히 약을 먹을 수 없었기 때문에 먹는 척 하고는 혀 밑으로 약을 숨겼다. 간호사가 눈앞에서 사라지는 것을 본 뒤, 희동이는 입에서 약을 빼내어 주머니 속에 얼른 넣었다.

희동이가 방을 향해 걷다보니, 아까 식당에서 귀에 붕대를 했던 고흐가 있는 방이 보였다. 정말 그 방에는 온갖 그림들이 즐비하게 놓여 있었다. 마치 정신병원이 아닌 다른 곳처럼 보였다. 게다가 그림들이 어찌나 생생한지 그냥 지나칠 수가 없었다.

그중 한 작품은 정말 멋졌다. 불타는 듯 이글거리면서 빛나는 밤 하늘이 그려진 그림이었다.

"와우!"

희동이는 달리 할 말은 없고, 그냥 감탄사만 내뱉었다. 그게 희 동이가 할 수 있는 최대한의 탄성이기도 했다. 희동이는 용기를 내 어 붕대를 감은 채 창밖을 향해 멍하니 내다보고 있는 아저씨를 향 해 친근하게 말을 건넸다.

"저, 고흐 아저씨?"

아저씨는 창밖을 보다가 희동이를 쳐다보았다. 그 아저씨는 붕대를 얼굴에 칭칭 감았지만, 깡마른 얼굴에 눈만큼은 커다랗게 빛나고 있었다.

"너 내가 아는 사람이니? 요즘은 내 기억력이 부족해서 알던 사람도 기억이 잘 나지 않아. 모든 게 꿈 같이 느껴지거든."

그 아저씨는 잘 기억이 안 난다는 듯 머리를 두드리며 말했다.

"아마 모르실 거예요."

희동이는 자신이 대한민국에서 왔다는 말을 할까 하다가 그만두었다. 어차피 매번 설명하려고 해도 다들 이해하지도 못할 테니 말이다.

"너 혹시 고갱도 알고 있니?"

고흐는 희동이에게 다가오더니 갑자기 고갱에 대해 물었다. 고갱? 모르는데?

"음, 당연히 저야 모르지요. 그 사람이 누군데요?"

그러자 반짝거리던 눈빛이 다시 사그라졌다. 분명히 실망한 것 같았다. 희동이는 위로를 해줄 겸 그림에 관심을 보였다.

"저, 아저씨? 저게 밤하늘을 그리신 건가요? 특이해요."

희동이는 고흐의 표정이 안타까워 보여서 최대한 관심을 기울이며 말했다.

"그래. 바로 저 창문 너머로 보이는 풍경이지. 밤이 되면 저렇게 모든 것들이 이글거리면서 내 눈앞에 다가온단다."

그 아저씨는 창밖을 가리키며 말했다. 하지만 손가락에는 힘이 없어 보였다.

"내 친구 고갱⋯⋯. 나랑 두 달 동안 함께 살기도 했었어. 하지만 매번 싸우기만 했지. 고갱도 나처럼 화가란다. 하지만 우리 둘은 너무나 달랐어. 그 친구만 내 옆에 있었어도⋯⋯. 고갱! 으으윽."

고갱이라는 이름을 떠올리며 고흐는 매우 괴로워하는 표정을 지었다. 분명 고흐 아저씨에게는 매우 중요한 사람 같았다. 단순한 친구로 보기에는 고흐의 얼굴이 심하게 일그러졌기 때문이다.

"혹시 넌 내 동생 테오를 아니? 그 애한테 연락해줘. 내가 여기 있다고. 꼭 지금 알려줘야 해. 그들이 나를 어떻게 하기 전에."

고흐는 갑자기 희동이를 향해 뛰어와 어깨를 잡으며 말했다. 희동이의 어깨를 막 흔들었기 때문에 희동이는 너무 어지러워서 숨을 쉬기도 힘들었다. 그때 그 뚱뚱한 아줌마 간호사와 키가 큰 남자 간호사들이 우르르 달려왔다. 그리고 고흐를 꽁꽁 묶더니 희동이는 방으로 되돌려 보냈다. 고흐는

고흐 / 〈별이 빛나는 밤〉 / 유화 / 73.7×92.1cm / 뉴욕현대미술관

점점 더 반항을 했고, 결국 진정제를 맞고서야 조용해졌다.

조용한 정신병동의 밤, 희동이는 문득 아까 고흐가 말하던 창밖 풍경이 생각나 창살 너머로 바깥세상을 바라보았다. 지극히 평범해 보이는 풍경이었다. 과연 고흐는 저 풍경 속에서 무엇을 본 걸까?

설마 이대로 계속 여기 갇혀 있게 되는 건 아니겠지? 그리고 고흐처럼 미쳐버리는 건? 희동이가 혼란에 빠져 있을 때 멀리서 뭔가 번쩍거리면서 이쪽으로 다가오는 것 같았다.

근데 저건 뭐야? 혹시 UFO?

귀를 자른 화가, 고흐를 아시나요?

고흐는 후기 인상주의를 대표하는 화가입니다. 고흐의 그림은 세계적으로 인기가 매우 높아서 무려 825억 원에 팔리기도 했답니다. 하지만 고흐가 살아 있을 때는 자신의 그림을 한 번도 돈을 주고 판 적이 없었답니다. 고흐는 참 불쌍한 화가예요. 너무 배가 고파서 식당 주인에게 그림을 주고 한 끼 밥을 해결했을 정도로 가난하고 힘들게 그림을 그렸던 화가죠. 재미있는 건 비난받고 팔리지도 않는 고흐의 그림을 받고 식사를 허락했던 마음씨 좋았던 파리의 식당 주인은 훗날 고흐의 많은 그림을 후손들에게 물려주었고 고흐의 그림을 유산으로 받은 후손들은 엄청난 부자가 되었다고 해요.

어쨌든 죽은 후에 그토록 고흐가 유명해졌던 이유는 뭘까요? 고흐의 그림을 보면서 알아볼까요?

고흐 / 《아를의 반고흐의 방》 / 1888 / 반고흐미술관

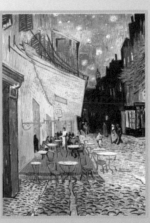

고흐 / 《밤의 카페테라스》 / 1888

고흐 / 《해바라기》 / 1888

한 번쯤 본 적 있는 작품들이지요? 고흐는 그림에 한 번 집중하면 밥도 안 먹고 잠도 안 잘 정도로 몰두해서 그림을 그렸다고 해요. 미친 사람처럼 그림을 쉬지 않고 그리던 고흐의 붓질이 그림에 고스란히 나타나 있어요. 많은 사람들이 고흐가 정신이 온전하지 못한 상태에서 그림을 그려서 그림 속 풍경과 대상들이 불안하게 흔들리듯이 표현되어 있고 주로 사용한 색도 노랑이나 청색처럼 우울하거나 너무 강렬한 것들이라고 말해요. 이런 강렬한 색상과 과감한 터치가 오늘날까지 고흐의 그림이 인기 있는 이유인지도 몰라요.

고흐의 작품 〈별이 빛나는 밤〉은 고흐가 1년간 치료 받았던 정신병원의 창문 너머로 보이는 바깥 풍경을 그린 것이랍니다. 별을 휘감고 있는 듯한 강한 구름과 하늘, 가운데 커다란 삼나무는 어두운 색으로 불타오르는 난로의 불처럼 이글거리는 형태로 하늘을 향해 있어요. 건물과 산, 풀들이 하늘을 찌를 듯한 색채와 붓질로 하늘을 향해 있고 오른쪽 달빛은 곧 하늘을 삼켜버릴 듯 휘감긴 소용돌이를 만들고 있어요. 별과 달의

고흐 / 〈별이 빛나는 밤〉

강한 노란색과 대조되는 하늘과 땅의 짙은 청색은 우울하면서도 넘치는 힘을 보여주는 듯해요. 단순히 미친 사람의 그림이라고 하기에는 너무나 힘과 감정이 넘치는 것 같지 않아요? 어쩌면 고흐는 그림에 푹 빠져서 정말 미쳐버린 건지도 몰라요. 결국 고흐는 그의 삶이 비참하고 우울한 나머지 37살의 나이에 권총으로 자살을 하고 말았답니다. 그의 삶은 너무 안타깝지만, 대신 우리는 지금까지 그의 아름다운 작품을 감상하며 그를 생각할 수 있답니다.

서양에서 사랑한
동양화

서양에서 사랑한 동양화를 알고 있나요?
동양과 서양의 만남은 과연 어떻게 이루어졌을까요?

일본 목판화 우끼요에

로트렉 / 〈잔느아브릴을 위한 포스터〉

재! 두 그림을 비교해 볼까요? 처음의 그림은 '우끼요에', 다음의 그림은
인상파 화가 앙리 드 툴루즈 로트렉이 그린 포스터랍니다. 두 그림의 공통점
을 찾아볼까요?

형태의 윤곽을 따라 그어진 검은색의 테두리선이 보이죠? 마치 만화를 연
상케하는 단순하면서 강한 선이 두 그림 모두 그림의 형태를 뚜렷하게 보여
주고 있어요. 또 화려하면서도 선명한 색깔이 입체감 없이 평면적으로 강하게

나타나 있죠? 색과 선이 단순하면서도 강렬한 것이 시선을 확 끌어당기죠?

하지만 매우 비슷한 느낌을 주는 이 두 그림은 전혀 다른 지역에서 그려진 그림이에요. 하나는 일본에서, 다른 하나는 멀리 프랑스에서 그려진 그림이에요. 그렇다면 어떻게 이 그림이 이 정도로 닮을 수 있을까요?

1867년 프랑스 파리의 만국박람회에서 일본 도자기를 감싼 싸구려 포장지 중 하나에 일본의 목판화가 그려져 있었어요. 우연히 이 그림을 발견한 인상파 화가 모네는 그 가치를 매우 높게 평가하여 함께 그림을 그리던 주변의 화가들에게 보여주게 된 거죠. 모네 뿐 아니라 고흐까지 '우끼요에'의 영향을 받게 되었고 그 중 한 명이 로트렉이었어요. 당시에 일본의 서민들 사이에서 당시 풍습을 그려 소장하거나 감상하던 저렴한 미술장르였던 '우끼요에'는 인상파 화가들의 화려한 색과 만나게 된 거죠. '우끼요에'의 강렬한 색과 깔끔하면서 선명한 선의 매력에 빠진 화가들은 '우끼요에'의 색과 기법을 응용한 자신들의 그림을 그리기 시작했고 화가들의 개성이 일본의 목판화 기법과 만나면서 독특한 그림으로 재탄생한 거랍니다.

이 그림에 영감을 얻은 모네는 자신의 정원에 일본식 다리를 만들기도 했답니다.

안도 / 〈히로시게〉 / 1857

고흐 / 〈빗속의 다리〉
일본 우끼요에의 영향을 받아
고흐가 그린 그림

지옥의 문 앞에 서다

갑자기 번쩍하는 빛과 함께 다시 눈을 뜬 희동이는 거대한 문 앞에 서 있다는 것을 알게 되었다.

연이어 계속되는 순간이동에 희동이는 약간 두통을 느끼면서 주변을 둘러보았다. 거대한 건물 벽 한쪽에 커다란 검은 문이 있는데, 예사롭지 않는 문이었다. 평소에는 보기 힘든 문이었다. 수많은 조각상들이 새겨진 그 문 정중앙에는 생각에 잠긴 사람의 동상이 희동이를 바라보았다.

그 거대한 문은 마치 살아 움직이는 것처럼 보였다. 거대한 문에는 조각상이 있었는데, 모두 울부짖는 사람들이었다. 환하고 행복한 빛은 사라진 어둡고 음울한 기운만이 가득 차 있었다.

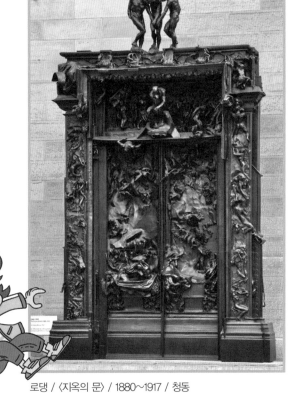

로댕 / 〈지옥의 문〉 / 1880~1917 / 청동

그때였다.

"야, 희동. 너 혼자 빠져나가니 좋더냐?"

희동이는 얼른 위를 올려다보았다. 거대한 문 꼭대기에는 키로 가 자신만만한 표정으로 서 있었다.

"그래, 내가 없는 동안 그 누구냐 클레어, 모네 그 사람들이랑 희희낙락하는 꼴이라니. 미술 빵점 주제에 네가 무슨 미술을 좋아 한다고 그래? 야, 그 여자애는 네가 거짓말하는 건 안대?"

키로는 분명 희동이가 지난날에 한 일을 다 알고 있었다. 분명 클 레어와 모네 아저씨와 함께 있을 때 다가온 사람이 키로였을 것이다.

키로는 품 속에서 반짝거리는 열쇠 하나를 꺼내서 보여줬다.

"이 열쇠 덕분에 내가 지금 네 앞에 있는 거다. 덕분에 너도 여 기저기로 보낼 수 있었고 말이야."

키로의 목에 걸린 목걸이 끝에는 반짝거리는 황금빛 열쇠가 대 롱대롱 매달려 있었다.

"뭐, 열쇠?"

"그래, 이건 우리 피카소 스승님 거야. 잠시 나를 보러 오신다고 들르셨을 때, 슬쩍 챙겨두었지. 이젠 내가 마음대로 시간의 벽을 넘어서 오고 갈 수 있지."

키로는 신이 나서 거들먹거렸다.

"너 그러다가……."

"그래 일종의 범죄지. 하지만 뭐 어때?"

"그러다 너 감옥에 갈지도 몰라."

희동이는 키로의 위험한 행동에 침을 꿀꺽 삼키고 말하였지만, 키로는 여전히 걱정이라고는 손톱만큼도 없다는 듯 대답했다.

"지금 네가 내 걱정을 하는 거야? 우하하 좀 웃기네. 그런 걸 주객이 전도됐다고 하는 거지? 야, 고희동, 지금 걱정해야 할 건 내가 아니라 너다 너!"

희동이는 은근히 자꾸만 자기를 위험에 빠트리는 키로가 영 마음에 안 들면서도 키로의 두둑한 배짱에는 혀를 내둘렀다.

분명 조금 후면 열쇠를 잃어버린 것을 알게 된 피카소가 세계 미술수호자협회의 사람들을 풀어서 키로를 찾아올 텐데.

"고희동, 이제 이 지옥의 문 앞에서 정정당당하게 대결을 하자. 네가 이번에도 이기면 내가 확실히 패배를 인정하지. 하지만 대신 네가 지면 넌 이 〈지옥의 문〉 속으로 빨려들어가는 거야. 어때?"

"뭐, 지옥의 문?"

희동이는 자신의 눈앞에 서 있는 이 엄숙하고 거대한 문이 지옥의 문이라는 것을 그제야 알았다. 무시무시한 이름답게 지옥의 문에 새겨진 크고 작은 사람들의 동상들은 지옥에 빨려들어가는 것만 같았다. 어찌나 정교하게 조각을 했는지 자세히 보면 볼수록 사람들의 울부짖는 표정이 더욱 생생하게 느껴졌다. 희동이는 흠칫

놀라며 자신도 모르게 뒷걸음질을 치고 말았다.

"야, 너 역시 겁쟁이구나."

"너야말로 겁쟁이지. 그때 한 번 진 것을 끝까지 인정하지 않고 여기까지 오고 말이야."

"뭐라고? 내가 당황스럽군. 그때 넌 운이 좋아서 이겼잖아!"

키로는 어이가 없다는 듯이 희동이를 향해 외쳤다. 그러자 희동이는 얼른 되받아쳤다.

"그래? 대결을 하자고? 또 문제를 내서 누가 맞히나 하는 거냐? 근데 어쩌지? 네가 낸 문제는 네가 답을 알 거 아냐? 그럼 정정당당한 시합이 아니지."

"뭐? 으흠, 그건 희동이 네 말이 맞긴 하군."

키로는 순간 당황한 듯 고민에 빠졌다. 그때였다. 멀리서 친숙한 목소리가 들려왔다. 늘 소리 없이 사라졌다가, 나타날 때는 큰 목소리로 꼭 티를 내는 달리 아저씨였다.

"어이쿠, 희동아. 내가 널 얼마나 찾았는지 아니? 몸은 괜찮은 게냐?"

달리 아저씨는 호들갑스럽게 희동이를 반가워했다. 분명히 희동이에게 미안한 구석이 있는 모양이었다.

"아저씨, 지금껏 어디 계셨던 거지요?"

희동이는 눈을 가늘게 치켜뜨며 달리 아저씨에게 물었다.

"에헴, 뭐 그게, 아니 글쎄…… 내가 잠깐 널 실수로 프랑스 혁명단이 있는 곳에 떨어뜨렸는데 갑자기 또 사라지고, 그러다 또 겨우 찾아서 갔더니 또 모네 옆에 있다가 사라지고, 정신병원에 갔더니 흔적만 있고……."

"아저씨!"

"에헴, 미안하구나."

달리 아저씨는 희동이를 챙겨주지 못한 실수를 미안해하였다.

"그리고 너 키로, 네가 열쇠를 훔쳤다고? 이 녀석!"

달리 아저씨는 사건의 모든 내용을 알고 있다는 듯이 키로를 향해 호통을 쳤다. 하지만 역시 키로는 강적이었다.

"달리 영감! 어쨌거나 지금 이 녀석이랑 대결 좀 하려고 하니 문제 하나 내라고요!"

"문제는 무슨 문제! 지금 네가……."

달리 아저씨가 콧수염을 만지면서 일장 연설을 시작하려고 하자 키로는 두 손을 휘휘 저으면서 대답했다.

"네네. 잔소리는 다 필요 없고요, 일단 지금 문제를 내서 해결되면 나를 잡아가든지 말든지 하라고요. 그리고 열쇠도 가져가시든지요."

키로가 달리 아저씨의 눈앞에서 빠져나가 다시 〈지옥의 문〉 위로 공중 부양하듯 뛰어올라 가버렸다. 분명 저 놀라운 힘은 키로가

162

가진 황금빛 열쇠 덕분인 것 같았다.

달리 아저씨는 키로의 제안에 잠시 동안 곰곰이 생각하더니 결국 말을 꺼냈다.

"그래 키로, 그렇게 원한다니 내가 그럼 공정하게 문제를 내주지. 확실히 문제를 못 맞히면 넌 순순히 내 뜻에 따르는 거다!"

그러더니 희동이를 향해 눈을 찡긋 했다.

뭐야, 저 느끼한 윙크는? 저 달리 아저씨가 날 좋아하나? 그러면 문제를 나한테 유리하게 내준다는 의미인가. 희동이는 달리 아저씨의 윙크가 무슨 의미인지 도무지 감이 잡히지 않았다.

순식간에 달리 아저씨와 희동이의 눈앞에 조각상이 나타났다. 바로 고개에 손을 괸 채 무언가 골똘히 생각하는 듯한 사람 모양의 조각상이었다. 아! 저건 이 거대한 문 위에 있던 그 조각상?

"에헴, 요 작품은……."

달리 아저씨가 말을 꺼내려고 하자 키로의 목소리가 머리 위에서 쩌렁쩌렁하게 들려왔다.

"달리 영감! 지금 장난치나? 저건 로댕의 대표작 〈생각하는 사람〉이잖아. 저건 이 지옥의 문에도 있다고. 지금 도대체 세 살짜리도 아는 문제를 내려는 거야?"

키로는 한심하다는 듯 팔짱을 낀 채 말했다.

아하, 저 작품이 〈생각하는 사람〉이라고? 희동이는 어렴풋이 이

남자의 모습을 본 것 같다는 생각이 들었다. 희동이는 〈생각하는 사람〉에 대해 기억하려고 애썼지만, 역시나 머릿속은 새하얀 도화지 같았다. 그날 수업시간에도 희동이는 짝꿍 나덤벙과 신나게 지우개를 가지고 장난을 치고 있었기 때문이다. 희동이는 그때 자신이 한 행동이 한심스럽게 느껴졌다.

이 일생 일대의 순간에 자신은 백지와도 같은 수준이라니!

"자자, 바로 본격적인 문제는 이거란다."

달리 아저씨가 뿅뿅 하트를 날리자, 노란색 두루마리가 공중에 펼쳐지면서 다음과 같은 문제가 나타났다.

로댕의 작품 〈생각하는 사람〉
과연 이 사람은 무슨 생각을 하고 있을까?

희동이는 어리둥절한 표정으로 달리 아저씨를 바라보았지만, 달리 아저씨는 늘 그렇듯이 자신의 콧수염을 쓰다듬으며 흐뭇한 미소를 짓고 있었다.

"뭐야. 그게 문제라고? 다시 내. 다시 내라고."

키로는 예상 밖의 문제에 당황한 듯 보였다. 이건 왕립미술학교에서도 절대 배운 적이 없는 문제인 것 같았다.

"에헴, 문제는 공정해야지. 자자, 둘 다 머리를 싸매고 대답해봐. 대답까지 생각할 시간은 딱 10분. 지금부터 시간을 잰다."

희동이는 일단 키로의

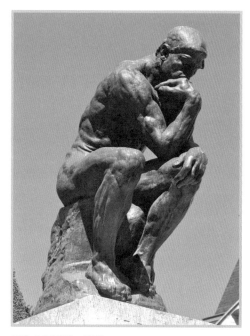

로댕 / 〈생각하는 사람〉

복수심을 가라앉히기 위해서 자신이 이겨야 한다는 사실에 초점을 두었다. 그래, 〈생각하는 사람〉은 무슨 생각을 할까.

지옥의 문 앞 정중앙에 위치한 〈생각하는 사람〉 그리고 지옥의 불길 속에서 사라져가는 사람들의 얼굴과 몸짓. 분명히 이 로댕의 작품은 저 〈지옥의 문〉과 관계가 있는 것 같긴 했다.

키로는 달리 아저씨의 질문에 씩씩대며 흥분을 감추지 못했지만, 결국은 어쩔 수 없다는 듯이 대답했다.

"이것도 문제라고! 내가 답해주지. 생각하는 사람은 바로 어떻

게 하면 자신이 최고가 될까, 이 세상에서 가장 위대한 사람이 될 수 있을까 고민하는 거야. 그래서 이 세상 누구보다 인정받고 최고의 대접을 받고 싶은 거지. 어때 달리 원장 내 대답이 맞지?"

키로의 대답은 마치 키로 자신의 생각을 담고 있는 것 같았다. 작품을 바라보면 자신의 생각대로 해석하려고 애쓰는 행동, 바로 늘 잘난 체하는 키로 녀석이었기에 가능한 생각이었다.

달리 아저씨는 키로의 대답에 고개를 저었다.

"키로, 과연 그럴까? 그럼 희동이의 대답을 들어볼까?"

"앗, 네. 그러니까……."

희동이는 머뭇거리다 다시 힘을 주어 대답했다.

"저 생각하는 사람은 턱을 괸 채 깊은 생각에 빠져 있어요. 지금 이 〈지옥의 문〉 앞에도 생각하는 사람이 있지요. 저기 중앙에요. 분명 그는 생각하고 있을 거예요. 사람은 어떻게 살아야 하는 것이 옳은 걸까? 지옥의 불길 속에 빠지는 사람들을 바라보며 인간의 욕심은 어디서 끝이 나는 걸까? 그리고 인간과 인간이 서로 미워하고 시기하고 싸우는 것은 얼마나 헛된 일일까? 과연 인간은 죽은 이후에 어떤 삶을 살게 될까? 저 〈생각하는 사람〉은 한마디로 정의내릴 수 있는 생각이 아니라 정말 인간이라면 고민하게 되는 수많은 생각들을 모두 가진 채 고민하고 있는 것 같아요. 그러니까…… 제 생각에는 말이죠."

희동이답지 않은 진지하고 철학적인 대답이었다. 희동이도 속으로 깜짝 놀랐다. 나한테도 이런 면모가 있었던가! 조금은 놀랍고 조금은 느끼하게 느껴졌다. 이런 건 공부 잘하는 애들이나 하던 말 같은데…….

희동이는 결과를 초조하게 기다렸다. 나와 키로 중에서 누가 이기는 걸까…….

그때, 달리 아저씨의 마법으로 공중에 커다란 소리로 팡파르가 울렸다. 팡파르가 끝나자 달리 아저씨는 콧수염을 만족스럽다는 듯이 만지면서 희동이를 향해 말했다.

"이번 문제의 승자는 바로 고희동!"

달리 아저씨는 희동이 편을 또 들어주었다. 희동이는 최대한 노력하긴 했지만, 정답을 정말 맞힐 줄은 몰랐다.

"와우, 제가 정말 이겼다고요? 진짜요?"

어느새 나타났는지 푸른색 제복을 입은 사람들이 키로의 두 손에 수갑을 채웠다. 키로는 희동이와의 대결에 빠져 있어서 미처 그 사람들이 왔는지도 모르고 있었다. 도망치려고 발버둥을 쳤지만 이미 늦어 버렸다.

"때 맞춰 세계 미술수호 경비대가 도착했군."

달리 아저씨는 경비대에게 어서 데려가라는 신호를 보냈다. 키로는 끝까지 안 끌려가려고 발버둥을 치며 말했다.

"안 돼! 달리 영감. 내가 가기 전에 왜 희동이가 이겼는지 설명을 해줘. 안 그럼 난 또 탈출할 거야."

달리 아저씨는 잠깐 멈추라는 신호를 보낸 후 말을 꺼냈다.

"키로야, 희동이가 널 이긴 이유는 딱 한 가지야. 너는 미술사에 대해서는 확실히 희동이보다 더 아는 것이 많단다. 하지만 미술 작품 자체를 보기보다는 네 자신이 스스로 똑똑하다는 사실에 심취해서 그 이상을 바라보지 못하지."

달리 아저씨는 〈지옥의 문〉을 쳐다보더니 말을 이었다.

"저 〈생각하는 사람〉이 만들어진 배경이나 조각가의 마음을 이해하지 못하고 말이야. 하지만 희동이는 좀, 아니 많이 무식해도 너와는 본질적으로 다르단다. 희동이는 작품 자체에 대해 이해하려고 애썼어. 이 작품은 원래 이 〈지옥의 문〉에 위치한 작은 동상이었지. 그는 이 〈지옥의 문〉 한가운데서 인간의 지옥행을 바라보면서 고민에 빠져 있지. 그는 인간의 죽음 이후의 삶에 대해 한참을 번뇌하였겠지. 그게 정확히 무엇인지는 몰라. 하지만 최소한 자신이 최고가 되고 싶다거나 최고의 권력을 가지고 싶어 하는 욕망과는 거리가 있지. 어때? 이젠 납득이 되었나?"

달리 아저씨의 냉정한 대답에 키로는 어깨가 축 늘어져서는 미술수호 경비대에게 끌려갔다.

〈생각하는 사람〉은 무슨 생각을 할까?

19세기에는 그림 그리는 화가들만 있었던 건 아니에요. 수많은 조각가들이 있었지만 뛰어난 조각가가 없었기 때문에 역사에 별로 등장하지를 않아요. 그런데 미켈란젤로의 뒤를 잇는 조각가가 나타났으니 바로 로댕이었답니다. 대표 작품 〈지옥의 문〉은 로댕이 무려 40년을 걸려 만든 작품이에요. 지옥의 문에는 로댕의 대표적인 작품들이 다 들어 있어요. 즉, 〈지옥의 문〉 안에 〈키스〉 〈세 망령〉 〈생각하는 사람〉이 숨겨져 있어요.

문의 정 가운데 위쪽을 보니 〈생각하는 사람〉이 보이죠? 사실 〈생각하는 사람〉은 독립된 하나의 작품이 아니었어요. 단테의 《신곡》을 읽고 만든 〈지옥의 문〉이라는 작품의 가운데에 위치하는 작은 조각이었어요.

〈지옥의 문〉은 높이 7.57미터에 너비 4미터나 되는 큰 청동부조예요. 그렇다면 〈지옥의 문〉이라고 이름을 붙인 이유는 뭘까요? 커다란 문에 튀어나온 사람들과 186명의 사람들이 뒤엉켜 있는 모습이 보이죠? 로댕은 서로 미워하고 나쁜 생각과 욕심을 가진 사람들이 서로 다투며 뒤엉켜 사는 이 세상을 지옥과 같다고 여겼어요. 지옥의 형벌을 받아 고통스러워하며 울부짖는 사람들 위에서 〈생각하는 사람〉은 무슨 생각을 하고 있는 것일까요?

깊은 생각에 잠긴 듯 턱을 괴고 아래의 사람들을 내려다보며 죽음 이후의 삶을 생각하고 있는 것일까요? 아니면 현실 속에서 지옥의 삶을 바라보고 있는 안타까운 로댕의 마음을 담아 만든 것일까요? 자신의 무덤에 〈생각하는 사람〉을 놓아달라고 했다고 한 것을 보면 로댕은 세상과 인간에 대해 고민을 하며 이 작품을 만들었던 것 같습니다.

작가의 삶이 작품에 담기다
(로댕의 사랑
까미유 클로델)

　　로댕에게는 아내 외에 사랑했던 여인 까미유 끌로델이 있었어요. 까미유
의 나이 겨우 20살에 44살의 로댕과 사랑에 빠진거죠. 젊고 아름다웠던 까
미유는 미모뿐 아니라 조각에 뛰어난 재능을 가지고 있어서 로댕의 제자가
되죠. 조각가였던 까미유는 로댕과 함께 작업을 했어요. 하지만 스승과 제자
이자 작가와 모델이었던 그들의 사랑은 해피엔딩이 아니었죠. 순수하게 로댕
을 사랑했던 까미유와 달리 로댕은 아내 외에 또다른 여성들과도 가깝게 지
냈고 결국 까미유와 헤어지게 된답니다. 까미유는 로댕과 사랑뿐 아니라 예
술의 길을 함께 가고 싶어했지만 로댕과의 사랑이 깨지면서 혼자만의 조각
활동도 어려움에 처하게 되버리죠. 결국 명예와 부를 누리며 인기 조각가로
이름을 떨치던 로댕과 반대로 까미유는 정신착란까지 일으키며 정신병원에
입원하는 우울한 삶을 살게 되었답니다. 사랑에만 만족하기에는 조각에 대한
주장과 열정이 너무나 컸던 조각가였기에 로댕과 좋은 연인으로 남을 수 없

었던 거예요. 여성 조각가로 보기 드물게
뛰어난 재능과 열정을 가졌던 클로델이
만 로댕과의 사랑의 실패로 자신의 모습
을 반영한 다음 작품을 볼까요? 떠나가는
남자에게 애원하는 여인의 애절하고 슬픈
모습은 자신의 모습을 조각한 것으로 비
극적인 그녀의 사랑을 그대로 보여주고
있답니다.

클로델 / 〈성숙〉 / 청동

민중의 대표화가,
밀레

프랑스 혁명 이후에 19세기 미술이라면 꼭 살펴봐야 할 화가가 바로 밀레
랍니다. 밀레는 1814년 농사를 짓는 집안에서 태어났어요. 밀레는 주로 농부
들을 그렸는데요, 그 이유는 농부들의 삶이 가장 아름답다고 생각했기 때문
이랍니다. 밀레는 바르비종파 화가들과 함께 농촌마을에서 그림을 그리며 지
냈어요.

밀레의 대표적인 작품으로는 〈이삭줍기〉가 있습니다.

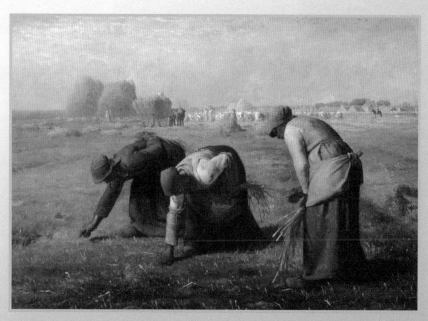

밀레 / 〈이삭줍기〉

밀레의 그림은 대부분 화려하지도 강하지도 않아요. 매우 고요하고 엄숙한 느낌이 들어요. 때로는 잔잔한 그 움직임이 매일매일 열심히 살아가는 농부들의 삶을 엿보는 듯한 착각마저 들지요. 밀레는 이처럼 농사일을 매우 아름답고 가치 있게 여겼답니다.

밀레의 또다른 작품들 〈만종〉 〈양치는 소녀〉 〈씨 뿌리는 사람〉 등도 매우 유명합니다.

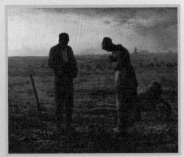
밀레 / 〈만종〉

밀레 / 〈양치는 소녀〉

밀레 / 〈씨 뿌리는 사람〉

특히 작품 〈만종〉에는 숨겨진 에피소드가 있어요. 교회의 기도시간을 알려주는 종소리에 감사하며 기도를 드리는 모습을 그린 작품으로 널리 알려져 있지요. 평온하면서도 일상적인 하루의 일과를 마친 부부의 모습이 농촌의 모습을 그대로 재현해주는 듯하지요. 하지만 잘 보면 이 감자바구니는 감자가 아니라 죽은 아이를 담고 있었던 것으로 보인다는 의견이 있었어요.

즉, 이 그림은 감사기도를 드리는 모습이 아니라 죽은 아기를 위해 기도하는 모습이라는 말이었지요. 루브르 박물관에서 나중에 X선 검사 결과 바구니를 그린 물감 아래쪽에 아이 그림이 있었던 것 같다고 해서 널리 알려지게 되었지요. 하지만 아무도 그 진실은 알 수 없다고 해요.

172

화가들이 자화상을
많이 그린 이유는?

유명한 화가들을 보면 꼭 자화상을 그렸답니다. 자화상이란 화가가 자신의 얼굴을 그린 인물화를 말해요. 초상화는 원래 돈을 주고 주문하는 것이라 화가에게는 중요한 밥벌이 수단이었습니다. 그런데 돈도 되지 않는 자화상은 왜 그렇게 많이 그린 걸까요? 그 이유는 비싼 모델료 없이도 그림을 연습할 수 있었기 때문이에요. 화가들은 대부분 형편이 어려워서 그림 연습을 하기 위해 거울을 놓고 자신의 얼굴을 그렸어요. 명작들도 수없이 반복하며 연습한 자화상이 밑거름이 되었다고 할 수 있죠.

또다른 이유는 바로 자유롭게 그림을 그릴 수 있었기 때문이에요. 주문한 사람의 요구에 따라 그리는 그림이 아니라, 자신의 내면을 자유롭게 표현할 수 있어서 자화상을 즐겨 그렸다고 해요. 화가들의 자화상 덕분에 우리는 카메라가 없던 그 시절의 유명한 화가들의 실제 얼굴을 지금까지도 알 수 있게 된 것이랍니다.

렘브란트 / 〈자화상〉

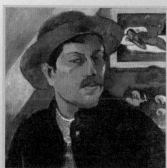
고갱 / 〈자화상〉

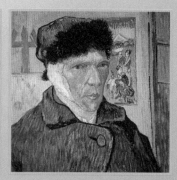
고흐 / 〈자화상〉

어떤 사람들이 화가의
모델이 되었을까?

모델은 어떤 사람들일까?

누드모델에서부터 초상화에 이르기까지 인물이 그려진 모든 그림 속에는 모델이 있어요. 이 사람들은 어떻게 모델이 되었을까요? 한번쯤 궁금하게 여긴 적이 있을 거예요.

인류 최초의 모델은 그리스 조각의 모델로 시작된답니다. 인체의 아름다운 모습을 정확하게 만들기 위해서는 모델이 필요했어요. 근육과 뼈, 움직임을 관찰해야 했기 때문이죠. 그래서 최초의 모델들은 남자였답니다. 올림픽이 중요한 행사했던 그리스 시대에는 가장 아름답고 완벽한 대상은 성인남자였으므로 당연히 표현의 대상도 남성이었던 거죠. 그러다 보니 조각가들은 남성의 멋진 근육이 돋보이는 운동선수와 건장한 남성을 모델로 찾았죠. 16~17세기에 이르러 등장한 미술학교의 전문모델도 모두 남성이었답니다.

그러나 19세기에 개인의 화실에서 그림을 그리던 화가들은 남성모델보다 여성모델을 그리고 싶어했어요. 그렇다면 아름다운 여성들이 전문 모델이 되었을까요?

아니에요. 19세기 화가들은 전통적인 아름다움보다는 인물의 개성을 표현하고자 했기 때문에 오히려 소녀에서부터 노인까지 아름다운 여성 뿐 아니라 평범한 아주머니와 같은 주변의 인물들이 모델이 되었답니다. 그래서 때론 직업모델이 아닌 화가의 친구이거나 동네사람들이 화가의 모델이 되어주

기도 했답니다.

하지만 모델이라는 직업에 대한 인식은 좋지 않아서 모델을 전문으로 하는 사람들의 경우 수입이 적어 하층민처럼 무시당하기도 했다고 해요.

화가와 모델의 관계

누드모델이 유행했던 시기에 많은 사람들은 화가들의 개인공간(작업실)을 드나들고 옷을 벗는 모델들이 분명 화가들의 연인이 되거나 로맨틱한 관계일 거라고 상상했다고 해요. 하지만 대부분의 화가들은 모델을 사회적 지위가 낮은 존재로 생각했기 때문에 그들과 특별한 관계로 오해받는 것을 싫어했대요. 우리가 보는 그림 속에 등장하는 화가의 연인들은 모델을 하다가 화가의 연인이 된 것이 아니라 연인이어서 화가의 모델이 되어준 거라고 볼 수 있답니다.

물론 모델과 사랑에 빠지는 화가들도 있었어요. 처음에 화가와 모델로 만나서 오랜 세월 모델이 되어주다가 결국 결혼까지 하게 된 로제티라는 화가가 있었지만 보기 드문 경우라고 하네요.

화가들에게 모델은 정물화에서 보고 그리는 대상인 꽃항아리처럼 그저 하나의 물체이며 미술의 표현대상으로 보였다니 이해하기 쉽지는 않죠? 한마디로 옷을 입었든 벗었든, 화가가 그림을 그리기 위해 연필을 들고 모델을 바라보는 순간 화가에게는 더 이상 사람이 아닌 하나의 물건으로 보였다는 거죠. 참 신기하죠?

그림 속의 모델들

얀 베르메르 / 〈회화의 기술, 알레고리〉

쇠라 / 〈모델들〉

가장 비싼 그림은
무엇일까요?

앞에서 봤던 고흐의 〈해바라기〉 작품의 가격을 기억하나요? 무려 900억 원에 가까운 가격이었죠. 그렇다면 고흐의 〈해바라기〉가 세계에서 가장 비싼 그림일까요?

피카소가 그린 〈카드놀이하는 사람들〉은 2016년 거래 당시 2800억 원이었다고 해요. 〈해바라기〉의 3배가 넘는 가격이죠. 그렇다면 피카소의 그림이 세계에서 가장 비싼 그림일까요? 기네스북에 기록된 최고로 비싼 그림은 〈모나리자〉랍니다. 예상 가격이 무려 40조 원이에요. 하지만 〈모나리자〉는 프랑스의 국보로 단 한 번도 거래가 된 적이 없는 작품이기 때문에 그 가격 또한 그저 예상일 뿐이라고 할 수 있겠죠.

명화의 가격은 어떻게 해서 정해지는 걸까요? 화가가 고객에게 원하는 금액을 말하면 될까요? 요즘은 화가가 고객에게 작품을 직접 팔지 않아요. 거의 모든 작품들이 화상(그림을 판매하는 사람)과 경매를 통해 거래되고 있답니다.

화상들은 화가를 대신해서 전시회를 열고 작품을 팔아서 판매된 가격의 일부를 받아요. 판매를 전문으로 하는 화상들이 화가들의 작품을 홍보하고 전시하는 역할을 대신 해주는 거죠. 하지만 엄청난 가격의 명화들의 경우는 경매를 통해서 더 높은 가격으로 거래되는데 경매회사의 전문가들이 작품의 적정가격을 먼저 정한 후 경매를 여는 거죠. 하지만 전문가의 예상가격이 경매에서 바뀌기도 해요. 고흐가 그린 〈가셰 박사의 초상〉의 경우 예상가격은

500억 원이었는데 무려 그 두 배가 넘는 가격인 1000억 원 가량에 판매되었답니다.

처음 가격을 정하는 경매회사 전문가들의 경우는 어떻게 적정가격을 정할까요? 바로 미술가의 명성, 작품의 크기, 희소가치(죽은 작가의 작품이 더 비쌈), 현재 미술시장의 유행 등에 따라 달라진다고 해요. 이렇게 비싼 작품을 누가 사냐구요? 미술을 얼마나 사랑하면 이만큼의 가격을 지불할 수 있을까요? 아쉽지만 모두가 그림을 사랑해서 구매하는 건 아니랍니다. 명화의 경우 작품의 가치에 따라 시간이 지나며 가격이 오르기 때문에 투자의 목적으로 미술작품을 구입하는 투자자들이 많아요. 앞에서 말한 〈가셰 박사의 초상〉은 일본에서 손꼽히는 대기업이 투자목적으로 구입했다고 해요.

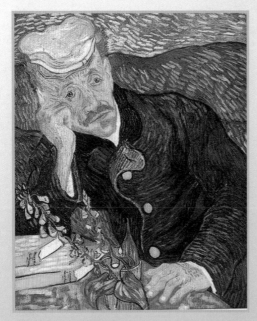

고흐 / 〈가셰 박사의 초상〉

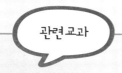
관련교과

19세기 초 미술

≡ 중등 교과서

(주)교학도서 「정물 바라보기」, 「인상주의 화가에게 영향을 끼친 사람들」, 「서양미술의 탐험」
(주)금성출판사 「서양미술사」. 두산동아 「미술의 시작, 미술의 역사 – 서양미술의 역사」
미진사 「빛과 색 속으로」

사실주의 미술

≡ 중등 교과서

미진사 「미술비평 꼬집어 보기」, 「서양미술 탐험」. (주) 금성출판사 「서양미술사」

인상주의 미술

⫸ 5〜6학년 초등 교과서

(주)교학사 「풍경의 아름다움」, 천재교육 1단원 「색과 빛의 세상 만나기」

≡ 중등 교과서

(주)교학도서 「풍경 속으로」. 두산동아 「패러디」. (주)금성출판사 「찬란한 색」, 「서양미술사」

신인상주의 미술

≡ 중등 교과서

미진사 「빛과 색 속으로」. (주)금성출판사 「미술과 과학의 만남」, 「서양미술사」

후기 인상주의 미술

⫸ 5〜6학년 초등 교과서

(주)금성출판사 9단원 「멀고 가까운 차이 나타내기」, 3단원 「풍경의 아름다움」
교학사 「다양한 미술 작품 감상」

≡ 중등 교과서

(주)교학도서 「미술과 음악」. 미진사 「보이는 대로 보기」, 「너와 나, 우리」
(주)금성출판사 「찾아 읽는 미술」

제5교시 알쏭달쏭한 현대 미술의 세계

기괴한 비명소리

"너의 실력이 하루가 다르게 발전하는구나!"

"에헤헤, 그렇죠? 제가 이젠 제법 실력이 늘었죠? 그럼 전 이만 집에……."

희동이가 얼른 말을 마치고 뒤돌아서려고 하자, 달리 아저씨의 꿀밤이 날아왔다.

"이 녀석아! 아직도 수업은 남았다. 도망가긴!"

달리 아저씨가 손짓을 하자, 희동이는 어느새 낯선 공간에 도착해 있었다.

이번에는 거대한 건물 안이었다. 하얀 대리석으로 만든 복도와

방은 반들반들하게 윤이 났고, 벽에는 미술 작품들이 하나 둘씩 걸려 있었다. 그런데 신기한 것은 벽에 있던 작품이 갑자기 스르륵 사라지기도 하고, 다시 그 자리에는 좀 전에는 보지 못했던 또 다른 작품이 갑자기 등장하기도 하였다. 작품들이 마법에 걸린 것처럼 저절로 나타나고 사라지는 이상한 곳이었다.

"에헴, 여긴 바로 이 우주를 통틀어 가장 멋진 세계현대 미술관이지. 20세기 현대 미술가들이 작품을 완성하면 곧바로 이곳에 일단 전시된단다. 때로는 그 작품이 더 인정받기도 하고, 또 사람들에게 잊히게 되면 이 미술관에서도 사라지게 되고."

"그러면 정말 사람들에게 사랑받는 작품들이 모여 있다는 말씀인가요?"

"암, 자동으로 등록돼서 걸리지만 동시에 사랑받지 못하면 다시 사라지게 되는 신기한 미술관이지. 지금도 어디선가 열정적으로 작품을 완성하면 바로 이 미술관에 나타나게 되는 거야."

거대한 우주 최대의 현대미술관이라……. 그래서 그런지 희동이가 서 있는 계단 아래를 바라보니 끝을 알 수 없는 회전 계단이 어둠 속까지 이어져 있었다. 저기로 떨어지기라도 하면 끝이겠다고 생각하던 그때였다. 섬뜩한 비명소리가 들려왔다.

"아악, 아아아악……."

날카롭게 찢어지는 듯한 고음이었다. 어찌나 강렬하던지 한 번

들고 나면 머릿속이 얼얼할 지경이었다. 하지만 곧 그 비명소리는 또 들려왔다.

"아악, 아아아아악……."

계속 들려오는 비명소리에 희동이는 참을 수가 없어 일단 비명소리가 들려오는 방향을 향해 달려갔다. 얼른 가서 멈추라고 말하고 싶었다. 미술관이 얼마나 큰지 뛰어도 뛰어도 끝이 안 보였다. 그리고 비명소리가 들리는 곳을 향해 곧장 돌진했는데, 아무도 보이지 않았다.

"분명 비명소리를 들었는데, 도대체 어디지?"

희동이는 귀신에 홀린 듯이 서 있었다. 곧이어 달리 아저씨가 숨을 헉헉거리며 뒤따라왔다.

"헥헥, 이놈, 어른을 모시고 가야지. 그래 찾았더냐?"

"아무도 없어요. 이상하네."

희동이는 혹시나 옆방에서 들렸나 싶어서 모두 가보았지만, 작품들만 전시되어 있을 뿐 인적조차 찾을 수 없었다.

"나만 들은 것 아니죠?"

"헉헉, 그럼 나도 들었으니까 따라왔지."

달리 아저씨가 희동이에게 등 좀 두드리라며 손짓을 하는 찰나, 아까 들었던 비명소리가 다시 들려왔다.

"아악, 아아아아악……."

비명소리의 주인공은 다름 아닌 벽에 걸린 그림이었다. 희동이의 오른쪽에 걸린 그림 속에서 가냘프고 창백해 보이는 한 사람이 두 손으로 볼을 잡고서 다시 소리를 지르고 있었다. 하늘은 노을이 지려는 듯 붉게 물들어 있었고, 땅은 어둡고 음산해보였다.

뭉크 / 〈절규〉

"아, 멈춰요, 멈춰!"

희동이가 외치자 그림 속 남자는 비명을 지르다가 멈추고 희동이를 쳐다보았다. 그림 속 남자의 눈은 충혈되어 있었고, 얼굴은 창백했다. 하지만 희동이에게 말을 건네지는 않았다.

"저, 왜 비명을 지르시는 거죠? 그림님?"

희동이는 최대한 친절한 어조로 말을 건넸다.

"그러니까, 그러니까……."

드디어 그림 속 남자가 말문을 열었다. 얼굴도 하얗고 창백한 것처럼 목소리도 매우 건조하고 힘이 전혀 없었다.

"아무도 내 얘기를 안 믿어줘."

"뭐가요?"

희동이는 뜻밖의 말에 잠자코 귀를 기울였다.

"그러니까…… 난 죽는 게 무서워!"

급기야 그림 속 남자의 눈에는 눈물이 고였다. 닭똥 같은 눈물이 뚝뚝 떨어졌다.

"죽는 게 무섭다고요?"

황당한 말이었다. 그러자 그림 속 남자는 다시 말을 이어갔다.

"그래. 난 곧 죽을지도 몰라. 난 죽기 싫어. 내 뒤에 저 검은 그림자 두 사람이 계속 나를 쫓아와. 무서워. 분명 살인자일 거야. 그런데 아무도 날 안 도와줘."

그림 속 남자는 분명히 공포에 떨고 있는 것이 분명했다.

"당신은 그림이에요. 죽긴요. 이렇게 잘 지내잖아요. 그리고 그림자도 그림이고요, 무슨 걱정이에요!"

희동이는 어이가 없다는 듯이 말했다. 하지만 그림 속 남자는 고개를 절레절레 저으면서 다시 손을 얼굴에 대며 소리를 질렀다.

"아악, 아악 나를 구해줘."

"아, 잠, 잠깐만요."

간신히 그림 속 남자를 진정시키고 희동이는 달리 아저씨에게 SOS 신호를 보냈다. 그러자 달리 아저씨가 귓속말로 희동이에게

말했다.

"에헴, 아마도 자신이 그림이라는 걸 못 믿나 보구나. 분명 작가의 감정이 여기에 남아 있는 것 같은데."

달리 아저씨 역시 특이한 일이었기 때문에 정확히 진단을 못 내리고 있었다.

"작가의 감정이 남아 있다고요?"

희동이가 눈이 똥그래져서는 되물었다.

"에헴, 그래. 이 그림의 화가는 뭉크라고 하지. 뭉크는 불행한 어린 시절을 보냈어. 뭉크는 의사 아버지를 둔 탓에 너무 직접 삶과 죽음을 마주하는 어린 시절을 보냈지. 게다가 다섯 살 때 엄마가 결핵을 앓다가 죽고, 곧이어 누나마저 폐병으로 죽고 말았어. 아무래도 뭉크가 이 그림을 그릴 때 우울하고 무서웠던 것이 분명하구나. 그래서 이 남자도 당시 화가가 그렸던 그 감정이 흡수된 거지. 어둡고, 무섭고, 외로웠던 그때 그 심정이……."

"그게 가능한 일이에요?"

그림에 화가의 감정이 전달되다니! 희동이는 깜짝 놀랐다.

"그럴 수도 있지. 모든 그림은 화가가 표현한 그때 그 감정을 고스란히 담고 있지. 우리가 오늘날 오래된 그림을 봐도 이해가 되는 것은 결국 그 화가가 담아놓은 감정과 느낌을 희미하게나마 느끼기 때문이 아닐까?"

달리 아저씨의 말은 알 듯 모를 듯 했다. 결국 이 그림도 그림 작가가 느꼈던 불안감과 공포심을 그대로 가지고 소리를 질러대고 있다는 건가.

"아악, 아아아악⋯⋯."

또다시 그림 속 남자는 비명을 질렀다. 얼른 이 사람을 다독여 주지 않으면 이 미술관에 있는 한 비명소리를 끊임없이 들어야만 하는 상황이었다. 희동이는 얼른 말을 꺼냈다.

"잠깐만요. 제 얘기를 들어보세요. 충분히 이해해요. 그러니까 무섭죠. 그런데요, 저기 두 사람 제가 여기서 보니까 살인자가 아니라 다정한 연인이에요. 비밀 데이트 중인 연인이요."

희동이는 얼떨결에 말을 막 지어냈다. 무서움을 느끼고 있다면 생각을 바꿔주는 방법밖에 없다고 믿었다.

"걱정 마세요. 뭉크라는 작가도, 뭉크 엄마와 누나도 천당에서 다 만나서 사이좋게 지내고 있대요."

"뭐, 진짜?"

"그럼요. 제가 여기 수업 오기 전에 잠시 세계 미술수호자협회에 심사위원들이랑 얘기 나눴거든요. 유명한 화가들은 죽어서도 이 협회에서 일한다고 하네요. 뭐 물론 가족들도 왕래하고요. 그렇죠, 달리 아저씨?"

희동이가 달리 아저씨를 향해 말하자, 달리 아저씨는 얼떨결에

고개를 끄덕였다.

"거봐요. 저긴 연인들이고, 아름다운 석양이 지고 있고, 화가는 행복하게 사후의 삶을 즐기고 있어요. 당신이 두려워할 이유가 없잖아요!"

그제야 그림 속 남자는 뒤를 돌아보았다. 자신을 쫓아오고 있던 그림자가 살인자가 아니라 사랑에 빠진 연인의 희미한 모습이라는 걸 깨달았다. 신기하게도 희동이가 말한 대로 그 그림자는 행복한 연인의 모습이 되어 그림 속 남자에게 인사를 하고 스쳐 지나갔다. 그 연인들의 뒷모습에 노을이 지고 있었다.

드디어 남자의 표정에 안도감이 번졌다. 더 이상 남자는 소리를 지르지 않았다. 그리고는 슬며시 눈을 감았다.

표현주의 화가,
뭉크

참 특이한 그림이지요? 그림 속에 화가의 감정이 스며들어 있다니 신기하기도 하고요. 그럼 이 작품의 화가인 뭉크에 대해 알아볼까요?

뭉크는 슬픈 환경 속에서 자라 언제나 인간의 고통과 슬픔에 대한 생각을 많이 했던 작가예요. 특히 뭉크의 대표작 〈절규〉는 뭉크의 이러한 어둡고 슬픈 생각들이 그림에 완전히 드러난 작품이라고 볼 수 있죠.

〈절규〉의 가운데 서 있는 사람은 양쪽 귀에 손을 대고 소리를 지르며 괴로워하고 있어요. 마치 해골처럼 일그러지고 하얗게 질린 표정은 심리적으로 매우 불안하고 어두운 사람의 감정이 얼굴에 녹아들어간 것처럼 보여요. 소리 지르는 사람의 머리 위로는 붉은 빛의 하늘이 핏빛 구름으로 가득 차 있고 어두운 색의 강물은 마구 휘감아 돌며 우울한 인간의 감정을 대신 보여주는 듯해요. 여러분도 때로 소리를 지르고 싶은 충동을 느낄 때가 있나요? 갑갑하거나 힘들어서 또는 너무 슬퍼서 소리 지르고 싶을 만큼 힘들 때 뭉크의 그림이 전하려고 했던 바를 곰곰이 생각해보세요. 그리고 가끔은 시원하게 소리 지르는 것도 나쁘지 않답니다.

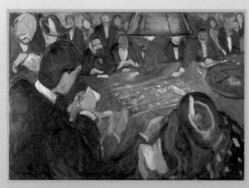

뭉크 / 〈룰렛 옆에서〉

뭉크 / 〈병든 아이〉

화장실 변기가 작품이라고?

"아, 그런데요, 아저씨. 화장실이 어디죠?"

"글쎄, 난 갈 일이 없어서 말이지. 죽은 사람은 화장실도 안 가고 참 편하단다. 하하."

"알았어요! 갔다 올게요."

소변이 급해진 희동이는 무성의한 달리 아저씨의 대답에 얼른 화장실을 찾으러 뛰어나갔다. 역시나 너무나 큰 미술관이라 화장실표시 찾기는 하늘의 별따기 수준이었다.

오줌보가 터지기 일보 직전, 희동이는 덩그러니 놓인 변기를 발견했다.

"와, 변기다! 근데 뭐야.
이런 데 왜 변기가 있지?"

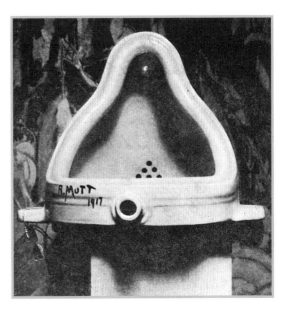

희동이는 혹시 가짜 변기인가 싶어서 다가가서 들여다봐도 진짜
화장실 변기가 분명했다.

생뚱맞은 곳에 있어서 의심이 들었지만, 마땅히 물어볼 만한 사
람도 보이지 않았다. 이 미술관은 엄청 큰데도 관람객은 희동이 말
고는 전혀 없었기 때문이다.

"이거 진짜 변기가 맞나?"

희동이는 정말 변기가 맞는지 물을 내리는 장치를 찾아보았지만
아무런 장치도 보이지 않았다.

"그럼 이건 작동이 안하는 것 같은데, 왜 여기에 있는 거지?"

희동이가 의심에 찬 표정으로 다시 변기를 보려고 할 때였다.

"야, 이 녀석! 무슨 짓을 하려는 거냐!"

곧장 꾸짖는 소리가 들려왔다. 달리 아저씨는 잠깐 한눈을 판 사이에 희동이가 무슨 일을 하려는지를 보고는 깜짝 놀라 달려왔다.

"이런, 이런! 이 녀석아, 이건 미술 작품이란 말이다. 조심히 다뤄야 해."

"엥? 이게 미술 작품이라고요? 말도 안 돼. 이건 변기잖아요. 만져 보세요, 맞잖아요."

희동이는 달리 아저씨의 반응을 이해하지 못한다는 듯이 우겼다.

하지만 달리 아저씨는 크게 화를 내며 희동이를 향해 외쳤다.

"이건 뒤샹의 〈샘〉이라는 작품이야. 네 녀석은 〈샘〉도 못 들어 봤더냐."

"〈샘〉이요? 에이 이건 변기네요, 변기!"

달리 아저씨의 표정이 험상궂게 변하는 걸 보니 희동이는 자신이 큰 사고를 칠뻔 했다는 생각이 들었다. 하지만 이게 작품이라고?

"그래, 이건 작품이다. 1917년 뒤샹이란 작가가 〈샘〉이라는 제목으로 출품한 거지."

"그럼 이건 그 작가가 조각한 건가요? 이상한데. 아무리 봐도 진짜 변기랑 똑같은데. 재질도 그렇고, 두드리면 소리도 똑같을 것 같고."

"그때 이 작품이 출품될 때도 그래서 논란이 많았지. 네 말대로 이건 작가가 만든 게 아냐. 그냥 공장에서 나온 변기일 뿐이지. 다만 작가가 이 소변기에 의미를 부여한 거야."

"엥? 그럼 공장에서 똑같이 만든 변기가 어떤 건 진짜 변기고 어떤 건 작품이 된다고요? 에이, 말도 안 돼."

'그럼 나도 얼마든지 미술가가 될 수 있잖아? 그냥 미술관에 갖다 두기만 해도 말이지.'

"뒤샹은 그 당시에 수많은 논란 속에서 이렇게 말했지. 화가가 작품을 직접 만들었다는 것은 그리 중요하지 않다. 화가가 그 물건을 선택했고 물건을 가지고 새로운 생각으로 창조했으므로 이것은 예술작품이라고 말이야."

"오호, 참 말이 멋지네요. 그 사람 한번 만나고 싶은 걸요."

희동이는 알쏭달쏭한 말을 던진 뒤샹이란 사람이 참 특이하다고 생각했다. 그때 누군가가 걸어오는 소리가 들렸다. 달리 아저씨는 깜짝 놀라 엉겁결에 희동이가 볼일을 보려던 소변기를 가리고 섰다.

"달리 원장님, 오랜만이시군요. 이번에 새로운 학생을 직접 데리고 오셨네요."

희동이와 달리에게 다가온 사람은 호감이 가는 인상을 가진 갈색 머리 남자였다. 달리 아저씨를 아는 척하는 걸 보면 분명 화가겠지?

"뒤샹, 자네가 오늘 여기 와 있는 줄 몰랐네."

192

"간만에 새로 나온 현대 미술 작품을 살펴보려고요. 그러다가 달리 원장님과 저 학생이 하는 얘기를 저도 모르게 듣게 되었네요."

"그랬나, 미안하구먼. 이 녀석이 이런 멋진 작품을 못 알아보다니 말이야."

달리 아저씨는 얼른 사과하라는 듯이 희동이의 머리를 푹 누르며 뒤샹에게 사과를 했다.

"와, 진짜 이 작품을 만드신 분이세요?"

희동이는 조금 전까지 작품을 알아보지 못했다는 것도 잊은 채 뒤샹을 향해 반가운 마음에 악수를 청했다. 뒤샹은 재미있다는 듯 희동이를 쳐다보며 흔쾌히 악수를 해줬다.

"뒤샹, 미안하구먼. 이 녀석은 자신이 실수할 뻔 한 것을 잊었나 보군. 이해하게나. 이제 좀 미술 실력이 늘었나 했더니 역시 아무래도 가망이 없네."

달리 아저씨는 걱정된다는 듯 희동이를 쳐다보며 말했다. 그러자 뒤샹이 웃으며 대답했다.

"달리 원장님, 걱정 마십시오. 언젠가 제 작품도 좀 더 이해될 날이 오겠죠."

뒤샹은 희동이가 자신의 작품에 실수를 할 뻔 했다는 사실에 그다지 화를 내지 않았다.

"면목 없네. 이 녀석아, 악수가 아니라 사과를 해야지. 작품에 손대는 건 작가에 대한 모욕이라고!"

"앗, 네. 죄송해요, 전 모르고……."

희동이는 미처 작품을 몰라본 것에 대해 미안해서는 머리를 긁으며 대답했다.

"근데, 정말 어떤 의도로 이걸 작품으로 내신 거예요?"

희동이는 진심으로 궁금해져서 물었다.

"글쎄, 내가 처음에 한 질문은 이런 거였지. 과연 화가란 누구인가? 손재주가 충실한 기술자가 화가일까? 누구나 예술가가 될 수 있을까?"

뒤샹의 질문은 알쏭달쏭한 것이었다. 그리고 보니 화가는 어떻게 정의내려야 하는 거지? 희동이도 고개를 갸웃거렸다. 그러자 뒤샹은 이어서 말했다.

"음, 적어도 나는 이렇게 생각해. 반드시 화가는 손재주가 좋은 기술자가 아니어도 된다. 그리고 무엇보다 예술작품은 누구나 쉽게 소유할 수 있어야 그 가치를 지니지. 옛날처럼 부유한 귀족이나 부자들만이 작품을 가지고 혼자 몰래 보던 시절은 지났어. 이젠 누구나 작품을 감상하고 가까이서 볼 수 있는 권리가 있어."

뒤샹의 생각은 정말 기발하고 특이했다. 그래서 희동이는 더 마음에 들었다.

"네, 맞아요. 저도 예술작품이라고 해서 꼭 어렵고 복잡할 필요가 없다고 생각했는데!"

희동이는 저도 모르게 맞장구를 쳤다. 뒤샹 역시 고개를 끄덕이며 말을 이었다.

"그래, 네 말이 맞아. 예술 작품은 작가의 창조적인 생각만으로도 만들어질 수 있지. 작품 속에 담겨진 의도가 중요한 것이니까 말이야."

희동이는 지금까지 많은 화가와 작품들을 만나왔지만, 뒤샹이야말로 자신과 가장 잘 통하는 미술가라는 생각이 들었다.

그래, 그동안 어쩌면 내가 미술을 어려워했던 이유는 너무 딱딱하고 멀어보였던 것 때문이 아닐까? 뒤샹 아저씨 말씀대로라면 나 같은 사람도 미술가가 될 수 있다는 거잖아?

"그럼 저도 뒤샹 아저씨 같은 미술가가 될 수 있을까요?"

희동이는 부끄럽기도 했지만, 용기를 내어 질문을 했다.

"그럼 당연하지. 미술은 늘 개방되어 있으니까. 결국 창조적인 생각만 있다면 너 역시 나보다 더 멋진 작품을 만들 수 있는 거지."

뒤샹 아저씨는 희동이의 어깨를 두드리며 응원을 보내주었다. 그래! 나 같은 사람도 미술가가 될 수 있다니. 와, 현대 미술은 멋진 거구나!

뒤샹 아저씨와의 즐거웠던 만남도 잠시 희동이는 다급해진 볼일을 보러 저 멀리 보이는 화장실을 향해 허겁지겁 뛰어갔다.

'좋아요'를 눌러줘

뒤샹 아저씨와 작별인사를 하며 돌아서는데 달리 아저씨가 다짜고짜 희동이를 불렀다.

"희동아 너한테 SNS 메신저가 왔구나."

"저요? 전 지금 스마트폰 없는데요. 회오리바람 때문에 잃어버린 것 같아요. 나중에 진짜 꼭 찾아야 하는데."

희동이는 한동안 잊고 있던 스마트폰 생각에 얼굴을 찌푸렸다.

"에헴, 고것이라면 걱정 말거라."

달리 아저씨가 흐뭇한 미소를 지으며 손을 내밀자 희동이가 아끼고 아끼는 스마트폰이 반짝거리며 있었다.

"앗, 이건 제 스마트폰이잖아요! 아저씨가 그럼 지금까지 갖고 있었던 거예요?"

희동이가 왠지 분한 마음에 씩씩대며 말하자 달리 아저씨의 두 눈이 커졌다.

"욘석아, 넌 지금 미술수업 중이잖아. 수업 중에는 내가 아주 아주 안전하게 보관해줬건만 욘석이!"

"네네, 알았어요. 아저씨 빨리 주세요!"

희동이는 혹시나 스마트폰을 다시 가져가 버릴까봐 얼른 스마트폰을 낚아챘다. 아빠 엄마에게 간신히 얻어낸 최신형 스마트폰인

데 설마 금간 것은 아닐까 걱정되어 살펴
보았지만 달리 아저씨의 말대로 잘 보관되
었던 것인지 아무런 이상은 없어 보였다.

그리고 정말 신기하게도 SNS 메신저
알림이 떠 있었다.

'여긴 다른 세계가 분명한데 SNS도 가
능한 걸까?' 희동이는 호기심을 가지고
메신저 알림 메시지를 클릭해 보았다. 그
런데 알림은 생전 처음 보는 사람이 보낸
메시지였다. 바로 앤디 워홀이라는 사람이었다.

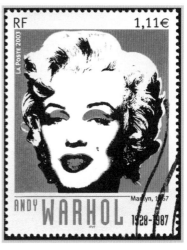

앤디 워홀 / 마릴린 몬로 우표

희동이

안녕 희동아, 나는 너와 새롭게 친구
가 된 앤디 워홀이다.

네? 친구라고요?
전 친구맺은 기억이 없어요.

그럴 리가? 내가 한 시간 전에 요청
했더니 네가 승낙했잖니?

한 시간 전?

희동이는 고개를 갸웃거리다가 한 시간 전이라는 말에 옆에 서 있던 달리 아저씨를 강한 눈빛으로 흘겨보았다.

"아저씨, 제 SNS 친구맺기하셨어요?"

"에헴, 뭐 친구맺기? 그건 잘 모르겠고, 아까 네 꺼 보다가 뭔가 누르기는 했다. 잠금장치도 안 해놓고 뭐 마음대로 보라는 뜻 아니더냐? 그래서 뭔가 뜨길래 눌러봤지 말이다. 에헤헴."

달리 아저씨가 저지른 일이 분명했다. 다른 사람 스마트폰을 마음대로 누르다니 정말 대책없는 아저씨라고 생각하면서 희동이는 크게 한숨을 내쉬었다. 그때 갑자기 또 메신저 알림이 나타났다.

그게 제가 아직 학생이라…

그동안 나름대로 미술 수업을 하면서 자신감을 쌓아온 희동이였지만, 앤디 워홀을 모른다는 생각에 다시 자신감이 쪼그라드는 기분이었다. 희동이가 스마트폰을 보면서 표정이 일그러지자 달리 아저씨가 무슨 일인가 싶었는지 고개를 빼꼼히 내밀면서 희동이에게 말을 걸었다.

"무슨 일이냐?"

"그게 앤디 워홀이라는 사람이 저보고 친구 맺었다고…."

희동이의 말이 끝맺기도 전에 달리 아저씨가 깜짝 놀라며 희동이의 스마트폰으로 고개를 들이밀었다.

"뭐라고! 그 녀석이 SNS를 한다고?"

"아저씨는 앤디 워홀이 누군지 아세요?"

"욘석아, 넌 앤디 워홀도 모른단 말이냐… 허허 참, 나보다는 좀 덜 유명하지만 그래도 현대 미술을 대표하는 화가란다. 1960년대 미국의 대표적인 미술가지."

"그래요? 유명한 분이었군요"

희동이가 고개를 끄덕이고 있는데 스마트폰에서 다시 알림 메시지가 나타났다.

희동이

내 SNS 계정에 들어와서 내 작품마다 '좋아요' 좀 눌러다오.

네네

내가 오늘 친구랑 내기를 했거든. 내일 아침까지 둘 중에 누구의 SNS에 '좋아요'가 많나 하고 말이다. 이 유명한 앤디 워홀 체면에 질 수야 없지.

넹 ^^

　　스마일 이모티콘을 날리며 희동이는 살짝 속는 기분이지만 앤디 워홀의 SNS 계정을 클릭해 보았다. 정말 거기에는 여러 가지 작품들이 차례대로 올라와 있었다.

　　'근데 이거 뭐야? 이건 그냥 깡통이잖아? 깡통 그림이 예술작품이라고?'

　　희동이는 참 알 수가 없다는 생각을 하며 그 다음에 있는 작품들을 하나씩 들여다보았다. 어디서 많이 본 듯한 여자 얼굴이 있었다.

"어, 이 사람 나도 아는데… 분명히 이름이 '마' 로 시작했던 것 같은데…."

희동이가 머리를 싸매며 이름을 떠올리려고 하고 있으니, 달리 아저씨가 무척 궁금하다는 표정으로 희동이 스마트폰 쪽으로 바짝 다가왔다.

"뭐가 말이야?"

"아, 맞다 맞다! 이 여자 마릴린 먼로 아니에요?"

앤디 워홀의 작품의 모티브였던 캠벨 통조림통

"오호, 우리 천방지축 희동이도 아는 사람이 있긴 하구나."

달리 아저씨는 앤디 워홀의 작품 속 사람을 쓱 보더니 희동이를 바라보며 콧수염을 흥흥거리며 대답했다.

"그럼요, 아저씨~~~ 저희 아빠가 워낙 좋아한다고 강조해서 인터넷으로 본 적 있어요. 근데 아저씨, 이건 실제 있었던 사람인데 이렇게 사람 얼굴을 그냥 넣어도 작품이 되나요?"

뒤샹의 작품만큼이나 신기한 일이라는 생각이 든 희동이가 호기심 가득한 표정으로 달리 아저씨를 쳐다보며 물어보았다.

"고럼고럼, 작품이지."

"근데요. 전 이게 미술작품 같지가 않거든요. 이거 보세요. 이건 그냥 깡통 그림이고 이건 그냥 유명한 사람 얼굴인데… '좋아요'

를 눌러줘야 하나 말아야 하나."

"왜? 그냥 좋아요 막 눌러주면 되는 거지 뭐가 문제냐? 내가 지나가다 들어보면 요즘 학생들은 이상한 동영상 올려도 막 좋아요 눌러준다고 하던데."

희동이가 고민하고 있자 달리 아저씨가 이해가 안 된다는 듯 말했다.

"에이, 그건 안 되죠. 그래도 나름 지금까지 미술수업 들어온 게 있는데 이유 없이 막 눌러주진 않을 거예요. 그리고 요즘 학생들은 그렇지 않거든요."

희동이가 흥분해서 대답하자 달리 아저씨는 알 듯 모를 듯 미소를 지으며 말했다.

"그렇긴 하지. 너도 그동안 배운 것이 있겠구나. 아주 쬐끔 대견해지려고 하는구나. 하하하. 그럼 내가 조금 도와줄까?"

달리 아저씨는 진지한 표정을 지으며 스마트폰 속의 앤디 워홀 작품들을 들여다보며 말했다.

"그래, 이 작품들은 모두 앤디 워홀의 대표작들이란다."

"그래요? 이게 이 아저씨의 대표작이라고요?"

"그렇지. 사실 이 깡통은 당시 미국에서 흔히 볼 수 있던 캠벨 수프 깡통이다."

"음, 저도 그건 알겠는데, 이게 왜 미술작품이 되는 거예요?"

"에헴, 이런 걸 바로 '팝아트'라고 한다."

"팝아트요?"

"응, 팝아트란 대중적인 예술을 말한단다. 대중들이 쉽게 이해할 수 있는 미술을 말하는 거란다. 이전까지 미술은 소수계층들만을 위한 어려운 전통미술이었지. 이에 반항하며 앤디 워홀은 대중들 누구나 쉽게 접할 수 있는 미술을 추구했지. 바로 이 깡통처럼 말이다."

"아까는 변기가 미술작품이 되긴 했었죠. 근데 이번에는 깡통도 미술작품이라고요?"

희동이는 아까 만난 뒤샹을 떠올리며 다시 질문했다. 그러자 달리 아저씨가 아주 다정한 말투로 대답했다.

"현대 미술은 이전까지 미술의 틀을 깨면서 시작되었으니까."

"그럼, 아저씨. 이 마릴린 먼로는 그냥 유명한 연예인인데, 이 사람 사진도 작품인 거예요?"

"앤디 워홀은 일부러 대중들에게 친숙한 유명인들의 사진을 활용해서 작품을 만들었지. 그게 대중들에게 쉽게 다가가니까 말이야."

"아저씨의 말은 대중들을 위한 작품이다, 이거죠?"

"그렇지. 게다가 앤디 워홀은 미술계에서 더 새로운 시도를 했는데 바로 대량 복제가 가능한 실크스크린 기법을 주된 제작방법

으로 활용했지."

"그건 무슨 뜻이에요?"

"더 이상 미술 작품은 하나가 아니라 똑같은 것이 여러 개일 수도 있다는 뜻이란다."

희동이는 미술작품이 유일한 하나가 아니라 마음대로 대량 복제가 된다는 말에 깜짝 놀라며 되물었다.

"뭐라고요? 작품이 여러 개요? 그럼 어느 게 진짜고 어느 게 가짜예요?"

"모두가 진짜 작품인 거지. 앤디 워홀은 미술이 대중적이 되려면 누구나 쉽게 소유할 수 있어야 한다고 믿었단다."

희동이는 눈이 번쩍 뜨이는 느낌이었다. 이제까지 미술 작품이라면 작가가 의미를 부여하고 최선을 다해 만든 유일한 한 가지라고 생각해 왔는데, 이젠 그것마저도 깨지는 것이었다.

'아, 도대체 미술은 그 끝이 어딘 거야? 나는 지금까지 미술은 고리타분하고 재미없고 그저 그런 것이라고 생각했는데…'

희동이는 현대 미술을 만나면서 계속 누군가로부터 한 대씩 얻어맞는 기분이 들었다.

그때 다시 SNS 메신저가 왔다.

희동이는 얼른 앤디 워홀의 SNS에 '좋아요'를 모두 눌러주었다. 그리고 메신저로 앤디 워홀에게 말을 건넸다.

 내 사랑스런 SNS 친구 희동군, 아직 '좋아요'를 안 눌렀나?

네, 지금 아저씨 작품 보고 있었어요.

 내 작품이 너무 멋져서 감탄하고 있었구나. 내가 많이 훌륭하긴 하지. 그래도 지금 한시가 급하니 '좋아요' 좀 눌러주게.

방금 '좋아요' 다 눌렀어요.

 고맙다. 근데 넌 어느 작품이 가장 마음에 드니?

저요? 음 전 저기 마릴린 먼로 그림이요.

 그치 그 작품이 나의 대표작이란다. 많은 대중들이 이 작품을 보고나서 나를 인정해주는 계기가 되었지.

네

 그럼, 누가 아름다운 여자를 마다하겠니? 덕분에 나도 유명해지고 작품도 신나게 팔렸지.

그렇군요.

 암튼 고맙다. 난 또다른 새친구들에게 '좋아요'를 부탁하러 이만 간다. 빠이

그렇게 앤디 워홀과의 메신저는 끝이 났다. 달리 아저씨가 자신의 콧수염을 쓰다듬으며 희동이를 바라보았다.

　"그래, 앤디 워홀이 뭐라더냐?"

　"'좋아요' 해줘서 고맙대요."

　"역시 앤디 워홀은 나보다 한발 앞서는 친구야. SNS 계정은 어떻게 만들었을꼬? 아하, 나도 SNS 친구 맺고 싶다."

　"그건 쉬워요. 제가 다음에 알려드릴 게요. 일단 아저씨 스마트폰은?"

　"아하 스마트폰? 그러고 보니 난 스마트폰도 없구나. 하하하."

　달리 아저씨가 이제야 깨달았다는 듯이 허탈한 표정을 지었다.

　"아니, 아저씨 뭐에요? 스마트폰도 없으면서 SNS 하고 싶다고 하신 거예요?"

　"아니, 내가 스마트폰이 어떻게 있겠느냐? 난 마음만 먹으면 뿅뿅 자유자재로 이동하면 되는데 말이다."

　"이휴, 그렇죠. 아주 편하서서 좋겠네요."

　"그럼, 너도 나중에 나처럼 죽으면 그리 되느니라."

　"저요? 싫어요. 전 아직 창창하단 말이에요. 오래오래 살 거예요."

　희동이가 다짐하는 듯이 말하자 달리 아저씨가 '고놈 참' 하면서 고개를 가로저었다.

206

TV가 예술이라고?

달리 아저씨가 손짓을 하자 갑자기 희동이는 다른 장소로 이동해 있었다. 그런데 그곳은 왠지 익숙한 장소였다.

"여긴 전에 와본 적이 있는 곳이에요! 드디어 집 근처로 가는 건가요?"

"욘석아, 아직 멀었다! 여긴 과천 국립 현대미술관이다."

"작년인가 학교에서 현장체험학습 왔던 곳이에요!"

"좋은 학교로구나. 미술관도 오고 말이야."

"그게, 전 미술관보다 서울랜드 갈 생각으로 온 거라고요. 사실 미술관보다 서울랜드가 짱… 아, 아니예요. 미술관이 역시 최고죠."

희동이는 달리 아저씨의 표정이 갑자기 험악해지는 걸 보자마자 하려던 말을 얼른 바꿨다. 말을 조금더 조심해야겠다고 다짐하면서 희동이는 화제를 돌렸다.

"아저씨, 근데 여긴 왜 오신 거예요?"

"마지막 시험을 보기 전에 너에게 이 작품을 보여줘야 할 것 같아서 말이다."

"마지막! 마지막이라고요, 진짜요? 와, 신난다!"

"마지막 시험 통과 못하면 어떻게 되는지는 이미 들었지?"

"헉, 네… 알았어요. 근데 보여주려는 작품이 뭐에요?"

달리 아저씨가 손가락을 들어 가리키자 그곳에는 거대한 탑 모양으로 층층이 쌓여진 수많은 텔레비전들이 보였다.

'지난번 미술관에 왔을 때 이걸 봤었나?'

희동이가 그때 주머니 속에 숨겨둔 스마트폰으로 몰래 게임을 하느라 여길 지나쳤던 것 같다. 희동이가 가까이 가서 보니 작품명이 쓰여 있었다.

"백남준 다다익선(多多益善)"

"이 작품은 한국이 낳은 유명한 예술가 백남준의 대표작이지. 전통적 미술에서 벗어나 비디오아트라는 새로운 영역을 개척했어. 세계 최초로 텔레비전을 미술의 재료로 사용했단다. 너는 이런 예술가가 한국 사람임을 자랑스러워해야 할 거다!"

달리 아저씨는 존경어린 눈빛으로 작품을 올려다보았다. 희동이는 궁금한 마음에 질문을 하였다.

"다다익선이면 많을수록 좋다는 뜻인데, 텔레비전이 많아서 좋다는 뜻일까요?"

"그럼 작품의 의미를 알려주기 전에 너 여기 텔레비전 모니터가 몇 개인지 한번 세어 보려무나."

달리 아저씨는 작품 설명 대신에 느닷없이 텔레비전 개수를 세

어보라고 했다.

"네에? 저보고 이걸 다 세라고요? 아저씨…"

"얼른 집에 가고 싶지? 그러면 어서 시작하지~~ 나야 뭐 천천히 해도 상관없지만."

"으휴, 알았어요."

희동이는 온몸에 힘이 빠지는 듯한 느낌이 들었지만, 그동안 겪어본 결과 달리 아저씨는 떼를 쓴다고 들어주는 사람이 아니라는 걸 알기에 더 이상 매달리지 않기로 했다. 희동이는 자꾸만 세다가 어디서부터 세기 시작했는지 까먹어서 다시 세는 일을 반복해야 했다.

원점으로 몇 번씩 돌아오고 나서야 희동이는 제법 진지하게 모니터를 쳐다보며 꼼꼼히 세기 시작했다. 작품에 있는 텔레비전 모니터 영상들이 합쳐졌다가 모여졌다가 자꾸 바뀌어서 조금 정신도 없고 힘들었지만 가로로 숫자를 세고 몇 바퀴씩 제자리로 돌아오면서 겨우 겨우 마쳤다.

"아저씨, 다 셌어요, 셌어."

희동이가 이마 위의 땀을 닦으며 힘없는 목소리로 아저씨를 부르자, 아주 여유 있는 포즈로 눈 감고 명상하듯 앉아있던 달리 아저씨가 그제 서야 다가왔다.

"역시 수학학원을 다녀서 그런가 생각보다 빨리 셌는 걸."

"아저씨! 수학학원이란 아무 상관없거든요. 그러니까 이 작품에 있는 텔레비전 모니터는 정확히 1003개네요."

마치 퀴즈 프로에 나온 대표 선수인 것 마냥 두근거리며 희동이는 아저씨의 대답을 기다렸다. 그러자 달리 아저씨가 눈이 둥그레지면서 박수를 치며 대답했다.

"오호, 정확하다, 1003개다."

"와, 다행이다. 맞췄다!"

"백남준은 이 1003이라는 숫자에 의미를 부여했지. 그러니까 한마디로 이 작품에 있는 텔레비전 모니터의 개수도 작가의 의도에 의한 것이다. 바로 의미 있는 날짜인 10월 3일이지."

"10월 3일이면? 앗, 개천절인데."

"그래그래, 그거다."

달리 아저씨가 대견하다는 듯이 희동이의 머리를 쓰다듬어 주었다.

"백남준은 한국의 전통적인 탑 모양으로 텔레비전 모니터를 쌓아서 작품을 만들었지. 1003개의 모니터들은 바로 단군 조선이 나라를 건국한 개천절을 뜻한단다. 이 작품은 지름이 7.5미터 원형에 높이가 18.5미터가 되는 거대한 비디오 타워지."

"한국적인 걸 담고 싶었던 걸까요?"

"그렇지. 백남준은 1988년 당시 한국에서 올림픽을 개최하던

해에 한국의 전자기술과 한국인의 예술적 재능을 응집해서 이 작품을 이곳에 설치했지. 이 작품의 뜻인 다다익선은 단순히 많아서 좋다는 뜻이 아니라 정보의 발신자가 수신자의 참여도 이끌어내며 소통할 수 있다는 그의 믿음이 담겨 있단다."

"근데 아저씨, 여기 모니터 속에 영상들이 자꾸 바뀌어서 어지러워요."

"처음 볼 때 누구나 모니터 이미지들이 계속 바뀌는 걸 보면서 좀 충격을 받지. 기존의 미술작품과는 다르게 폭발적인 느낌이 든다고나 할까?"

"맞아요. 이미지들이 섞이고 빠르게 바뀌고. 정지된 미술이 아니라 움직이는 미술인 것 같아요."

"그렇지, 바로 그것이 백남준의 대담성이라고나 할까? 현대 미술의 대표작가로 백남준이 일컬어지는 이유도 바로 그런 거침없는 이미지들과 빠른 영상 전환에서 찾을 수 있을 것 같구나."

달리 아저씨는 감탄어린 눈길로 백남준의 작품을 다시 쳐다보았다. 희동이 역시 설명을 듣고나자 한국의 백남준이 참 멋지다는 생각이 들었다. 그리고 조금은 알 듯한 기분으로 달리 아저씨에게 다시 질문했다.

"이제 화가는 붓으로 그림을 그리는 게 아니라 영상이미지 편집도 해야 하는 걸까요?"

"하하, 그렇게 되는구나. 요즘은 누구나 동영상 편집기로 편하게 동영상 편집을 하는 세대가 되긴 했지."

달리 아저씨는 여기저기 많이 기웃거려서 그런지 동영상 편집까지 알고 있었다. 희동이는 달리 아저씨가 왠지 친구처럼 친근하게 느껴지는 듯 했다.

"지금은 그렇긴 하지만, 1988년이면 정말 앞서가긴 했네요."

"백남준은 그때 이미 미디어의 중요성을 알았던 거겠지?"

"그럼 저도 백남준처럼 비디오아트를 해볼까 봐요."

희동이가 사뭇 진지한 어조로 말하자 달리 아저씨가 배를 잡고 '큭큭' 거리며 웃기 시작했다.

"욘석아, 미술이 세상에서 제일 싫다고 해서 여기까지 온 네가 비디오아트를 하겠다고? 해가 오늘 서쪽에서 뜨겠구나!"

"모르죠. 이런 제가 언젠가 위대한 예술가가 될지 말이에요?"

"뭐라고? 네가 말이냐? 허허 참, 고이 잠든 예술가들이 다 깨어나서 더 쫓아올지도 모른다."

"뭘 그런 걸 가지고 말이에요? 아저씨 너무 장담하지 마시라고요."

희동이의 장난이 섞인 듯 진심이 섞인 듯 능청스런 표정을 바라보며 달리 아저씨 역시 황당한 웃음을 터트렸다. 왠지 조금은 이런 느낌도 나쁘지 않다는 걸 두 사람 모두 함께 느끼며 다시 다른 곳으로 이동했다.

마지막 시험을 통과하라!

"드디어 이제 너도 마지막 갈림길에 서게 되었구나. 드디어 마지막 시험이다!"

달리 아저씨가 평소보다 무게를 실으며 말을 건넸다.

"에헴, 진짜 이번 문제는 네 힘으로 맞혀야 한다. 그게 마지막 시험의 규칙이야. 절대 누구도 널 도와줄 수 없지. 지금까지와는 다르다고."

달리 아저씨는 강조해서 말했다. 그동안 대충 얼버무리면서 여기까지 왔는데, 이번에는 스스로 모든 것을 해결해야 한다니 희동이의 마음은 돌덩이를 얹은 것처럼 무거워졌다.

달리 아저씨가 손짓을 하자 황금빛 두루마리가 나타났다. 지금까지 본 두루마리보다 가장 화려하고 큰 두루마리였다. 희동이가 크게 심호흡을 하자 두루마리가 펼쳐졌다.

희동이는 마음 속에 새기려는 듯 한 글자씩 천천히 읽어 내려갔다.

네가 생각하는 진정한 미술작품을 찾아오고,
그 이유를 설명하라!

진정한 미술작품을 찾아오라고? 에이 너무 쉽잖아! 희동이가 미술관에서 작품을 찾으려고 하자 달리 아저씨가 순간이동을 했다. 이번에는 복잡한 도시의 거리였다.

"어, 절 여기로 데려오시면 어떡해요? 작품을 찾아야 하는데!"

"그래, 시험 문제를 풀려고 여기로 온 거다. 자, 넌 미술작품을 이 거리에서 찾아와야 한다."

달리 아저씨의 말에 희동이는 할 말을 잃었다. 어떻게 이곳에 작품이 있다는 거지?

"자, 이번 문제의 시간 제한은 1시간이다."

말을 끝맺자마자 달리 아저씨는 홀연히 사라졌다.

희동이는 낯선 도시의 한복판에 서 있었다. 바쁘게 움직이는 회사원들과 여기저기 빵빵거리는 자동차들, 저 멀리 공원에는 개를 산책시키는 사람들과 운동하는 사람들이 보였다. 평범한 도시의 풍경이었다. 여기서 진정한 미술작품을 찾아오라고? 도대체 어디서? 시간은 점점 흘러가고 있었다.

희동이는 자포자기한 심정으로 커다란 빌딩 앞 계단에 쪼그리고 앉았다. 아, 이대로 여기서 영원히 갇혀 있어야 한단 말인가. 그동안 무사히 잘 통과해서 여기까지 왔는데…….

희동이는 이제 곧 감옥에 갇힐 것이라고 생각하여 그동안 미술학교 여행에서 만난 사람들과 그때마다 있었던 사건들을 찬찬히

떠올렸다.

무서운 팔뚝 힘을 자랑하면서도 공주병이 있었던 다다, 그리고 벽화를 그리던 구석기 시대 사람들, 죽은 사람을 위해 그림을 그리고 피라미드를 만드는 이집트 사람들, 친절하고 멋진 원반 던지는 형, 베드로 아저씨의 아름답던 스테인드 글라스, 멋진 기마상 앞에서 처음 키로를 만났었지! 그 녀석은 지금 잘 있나 궁금해지기도 했다. 미켈란젤로 할아버지랑 라파엘로 아저씨, 레오나르도 다빈치 할아버지는 모두 자신의 작품이 최고라고 자랑했지만 결국 그 해답을 찾지는 못했었다.

아름다운 화가 지망생 클레어는 지금 잘 지내고 있을까? 모네 아저씨가 그리던 루앙 대성당은 지금도 매일 매순간마다 다른 빛깔로 변하고 있을 것이다. 그렇게 한 건물이 매일 달라질 수 있다는 걸 누가 알았을까? 고흐가 그린 병실 밖 창문 풍경은 강렬하고 참 멋있었는데, 바라보는 사람에 따라 똑같은 풍경도 달라질 수 있다는 건 참 멋진 일이야! 〈생각하는 사람〉은 오늘도 생각에 깊이 잠겨 있었다. 뭉크의 비명소리가 귓가에 쟁쟁하고, 변기로 만든 미술작품까지 있었다. 희동이는 변기에 실수할 뻔했던 일에 웃음이 절로 났다. '좋아요'를 눌러달라던 앤디 워홀, 그리고 한국을 대표하던 백남준의 멋진 비디오 작품까지. 예술의 세계는 늘 어떤 정해진 경계를 넘어서고 있었다.

그러다 희동이는 불현듯 뭔가 떠올랐다.

"그래, 바로 그거야!"

희동이는 어딘가로 뛰어가고 있었다. 그리고 딱 1시간 후 희동이는 달리 아저씨와 마주 서 있었다.

"그래, 희동아, 정답을 찾았느냐?"

"그럼요. 찾았어요. 그런데 저를 따라서 가주셔야 돼요."

"나보고 따라오라고?"

희동이는 달리 아저씨의 손을 낚아채더니 거리를 한참 뛰다가 한 장소에 도착했다. 희동이는 달리 아저씨를 데리고 어느 빌딩 앞에 섰다. 그곳에는 거대한 사람의 형상이 서 있었다.

"달리 원장님도 모르시는 것이 있군요! 그러니까요, 이게 제가 생각하는 진정한 미술작품이에요. 보세요. 거리 한복판에 위치한 이 조각상은 모든 사람들이 지나가면서 마음껏 감상할 수 있도록 만

들어져 있잖아요."

"에헴. 그래서?"

"그러니까 제가 생각하는 진정한 미술작품이란, 모든 사람이 공평하게 볼 수 있는 작품이어야 한다고 생각해요. 부자든 가난한 사람이든 신분이 높은 사람이든 낮은 사람이든 미술작품을 함께 나누고 볼 자격이 있는 거죠. 이 작품은 그렇게 설치된 작품이라는 점에서 진정한 의미를 가진다고 봐요."

희동이는 자신감에 찬 표정으로 말을 끝냈다. 그러자 달리 아저씨는 갑자기 고개를 푹 숙였다. 혹시 내가 틀린 건가! 희동이는 가슴이 조마조마했다.

잠시 동안 고개 숙인 달리 아저씨가 다시 고개를 들었을 때, 희동이는 깜짝 놀라고 말았다. 달리 아저씨의 눈가에 촉촉이 눈물이 맺혀 있었기 때문이다.

"흑흑, 내가 이렇게 감동받을 줄이야. 아, 뿌듯하구나, 뿌듯해."

달리 아저씨는 감정이 북받쳐 올라와 희동이를 꽉 끌어안았다. 희동이는 도무지 영문을 알 수 없었다.

"역시 내가 키운 보람이 있구나!"

"아저씨? 그럼 저 통과한 거예요?"

희동이는 얼른 물어보았다. 희망의 빛이 언뜻 비치는 것 같았다. 달리 아저씨는 희동이의 어깨에 손을 얹으며 말을 꺼냈다.

"그럼. 어차피 이번 문제는 너의 마음가짐을 보기 위한 문제였다."

"마음가짐이요?"

"그래. 진정으로 미술을 사랑하는 마음, 그리고 미술을 이해하려는 마음! 맞아 네 말대로 이 작품은 그런 의도로 만들어진 대표적인 작품이란다. 그리고 넌 단지 미술가의 의도만 파악한 것이 아니라 네 스스로 네 의미를 부여했고 말이야!"

달리 아저씨는 아직 남아 있는 눈물을 닦으며 커다란 웃음을 터뜨리더니 말했다.

"그래, 이제 집에 보내주마. 그럼 가기 전에 만나볼 사람들이 있는데, 어때?"

"만나볼 사람들이요?"

희동이는 도대체 누구일까 궁금했다. 그러자 달리 아저씨는 다정하게 희동이의 어깨를 껴안더니 순간이동을 했다.

현대 미술
살펴보기

현대 미술은 알쏭달쏭하지요? 그렇다면 현대미술을 대표하는 다양한 작품들을 조금만 더 알아볼까요?

조각으로 분해하는 입체파

형태를 여러 각도에서 본 후 한 화면에 한 번에 그려 넣기 방법을 사용한 화가들을 '입체파'라고 불렀어요. 평면에 진정한 입체를 다 담았다는 뜻에서 붙여진 이름이에요. 입체파의 대표적인 화가는 피카소예요. 피카소는 20세기 미술계에 엄청난 혁신을 시도했어요. 그림의 주인공인 대상을 조각조각 분해하였다가 다시 붙여서 하나의 그림으로 만드는 방법으로 그림을 그린 거예요.

그중에서도 〈게르니카〉는 그림을 그린 방법뿐 아니라 내용 때문에 유명해졌어요. 1937년 4월 독일군 폭격기가 게르니카라는 작은 마을에 마구 폭탄을 떨어뜨려서 수많은 사람들이 죽거나 다쳤어요. 이 소식을 들은 피카소는 분노하여 죽은 사람들의 고통과 분노의 감정을 그림 속에 담아 전 세계에 알렸답니다. 그림 속에는 아이를 안고 울부짖고 있는 여인, 파괴를 상징하는 소, 상처입고 쓰러져 있는 사람, 고통어린 사람들의 얼굴이 그대로 표현되어 있죠. 이 그림을 통해 피카소는 전쟁 반대 운동을 한 것이죠.

미녀와 야수? 야수파

현대 미술의 큰 흐름 중 하나인 '야수파'는 가장 자연에 가까운 강렬한 원색으로 그림을 그렸어요. 색도 너무 강렬하고 붓질도 마구 한 것 같은 정말 '야수 같은' 그림이었지요. 색이 자연을 그대로 표현하는 것이 아니라 화가들의 감정과 생각을 위한 표현수단으로 이용될 때 가장 순수할 수 있다고 주장했어요.

야수파의 대표적인 화가는 바로 마티스였어요. 아프리카와 아랍 미술에 관심이 많았던 그는 형태도 과감하게 바꿔버리고 화면 가득히 강렬한 색과 이국적인 배경의 장식적 무늬들을 마구 그려 넣었죠.

마티스의 대표작으로 〈붉은방〉 〈춤〉이 있어요. 〈붉은방〉은 붉은 색으로 가득 찬 방에 강렬한 벽지의 무늬들이 방 안이라고 하기엔 너무나 강하고 역동적으로 표현되어 있어요. 하지만 배경과 달리 차분한 표정의 여인은 밝고 편안한 느낌을 주지요.

마티스 / 〈붉은방〉 / 1908~1909

마티스 / 〈춤〉 / 1910

〈춤〉은 옷을 벗은 채 자유롭고 즐겁게 춤을 추고 있는 사람이 보이고 배경에는 파랑색과 초록색이 전부예요. 전통적인 누드와는 전혀 다르게 명암도 피부결도 표현하지 않고 오히려 붉은 빛의 피부색만으로 가득 칠해져 정열적인 춤의 리듬을 전해주는 듯합니다.

마티스는 사람들에게 불안하거나 마음을 무겁게 하는 주제들은 그리지 않는다고 하면서 순수하면서 육체의 피로를 풀어주는 편안한 안락의자 같은 그림을 그리려 한다고 말했대요. 단순하지만 색만으로도 그림의 감동을 전해줄 수 있다고 믿었던 거죠. 야수파는 다른 유파에 비해 짧은 기간 유행했지만 강렬하면서 순수한 색에 대한 열정은 후에 많은 화가들의 그림에 영향을 미쳤답니다.

추상주의(구체적 대상보다는 작가의 감정이 중요)

그림에도 온도가 있다는 말을 들어본 적이 있나요? 그림도 잘 살펴보면 온도가 있답니다. 그렇다면 다음 쪽의 그림을 한번 살펴볼까요?

몬드리안 / 〈브로드웨이 부기우기〉

칸딘스키 / 〈즉흥26〉 / 1912

　왼쪽 그림은 몬드리안 작품이고, 오른쪽 그림은 칸딘스키 작품이랍니다. 왼쪽 그림을 먼저 살펴보면 수직, 수평선만으로 그려져 다소 딱딱해 보이면서도 아무런 움직임이 느껴지지 않지요? 오른쪽 그림은 왼편의 그림과 전혀 다르게 선과 색이 자유롭게 순간의 감동을 즉흥적으로 표현한 듯 변화가 많게 그려진 그림이구요.

　왼쪽의 그림을 직업에 비유한다면 어떤 사람일까요? 충동적인 생각과 행동을 하지 않는 좀 딱딱한 사람에 가까울 것 같아요. 마치 의사처럼 말이죠. 동정심이나 두려움에 마음이 흔들린다면 의사와 같이 생명을 다루는 일은 하지 못할 테니까요. 우린 때로 감정을 잘 드러내지 않는 사람들을 보면 냉정하고 차가운 사람이라고 하죠? 이 그림도 흔들림이나 충동적인 면은 전혀 보이지 않고 미술의 가장 기본 요소들이 잘 정리되고 계산된 것처럼 그려져서 '차가운 추상'이라고 불리게 되었답니다.

그렇다면 오른쪽 그림과 닮은 직업은 무엇과 비슷할까요? 아마 가수가 가장 비슷하지 않을까요? 가수는 감정에 솔직한 사람일 거예요. 슬픈 노래를 부를 때는 가장 슬픈 감정으로, 열정적인 노래를 부를 때는 가장 힘차고 강렬하게 자신의 감정을 담아내니까요. 감정의 변화는 많지만 그 변화에 진실되게 빠져드는 사람과 닮은 이런 추상화를 '뜨거운 추상'이라고 불렀답니다.

두 작품 모두 추상화라는 점은 똑같지만, 전혀 다른 온도를 느낄 수 있지요. 그렇다면 과연 여러분은 어떤 추상화가 더 가깝게 느껴지나요? 한번 곰곰이 생각해 보세요.

추상표현주의, 잭슨 폴록

잭슨 폴록은 '지금까지와는 전혀 다른 방법으로 그림을 그리겠어!'라고 말하며, 세워놓고 그리는 미술의 도구인 이젤을 치워버리고 캔버스를 작업실 바닥에 펼쳐요. 그리고는 물감을 붓으로 칠하는 대신 캔버스 위에 물감을 던지고 뿌리고 뚝뚝 떨어뜨리며 심지어 물감통을 통째로 들이붓기까지 해요.

이건 그림을 미리 머릿속으로 생각하고 계획해서 그리는 것이 아니라 화가가 그때그때의 기분에 따라 즉흥적으로 이미지를 만들어내는 거예요. 너무 활동적인 그림그리기죠? 그래서 이러한 기법을 '액션페인팅'이라고 해요. 액션이 있는 페인팅인 거죠.

이렇게 작품을 제작한 이유는 미술가의 완성된 작품뿐 아니라 미술가가 작품을 제작하는 그 과정 자체도 작품의 일부라고 생각했기 때문이에요.

잭슨 폴록 / 〈NO.5〉

 잭슨 폴록의 〈NO.5〉의 작품에는 재미있는 에피소드가 있어요. 미술계에서도 황당하지만 이 작품이 팔린 유일한 작품이었는데 당시 190달러에 겨우 팔렸대요. 심지어 이 작품을 배달하던 배달원조차 이것이 미술작품일거라 생각하지 못하고 간판정도로 여겨서 실수로 작품을 바닥에 떨어뜨렸는데, 이때 생긴 자국이 나중에 이 작품의 진짜, 가짜를 증명하는 중요한 근거가 되었다고 하네요.

 이후 이 작품이 15억6천 달러(약 1800억 원)의 작품이 된다는 걸 믿을 수 있겠어요?

 여러분의 눈에도 아무렇게나 뿌려진 물감들이 마치 장난처럼 보이나요?

 잭슨 폴록은 작가가 마구 뿌린 듯한 우연적인 효과로 더 아름다운 것들을 발견할 수도 있다는 것을 보여주려고 한 거랍니다.

옵아트(과학을 이용한 미술)

옵아트는 '옵티컬 아트(Optical art)'의
약자로, 해석하면 '시각적인 미술'이에요.
시각적인 미술작품인 옵아트의 대표 작
품을 잠시 바라볼까요?

눈이 빙글빙글 돌면서 어지럽다는 느낌
이 들기도 하고 볼록 튀어나올 것만 같기
도 하죠? 바로 이러한 시각적인 착각을
이용한 작품이 옵아트예요.

바자렐리 / 〈직녀성〉 / 1968

〈직녀성〉은 옵아트의 대표자인 바자렐
리의 작품이에요. 중복된 사각형과 원의 크기를 수학적으로 정확하게 계산하
여 그려서 이미지들이 점점 커지거나 작아지고 있다고 착각하게 만들었어요.
때론 화면자체가 늘어나거나 휘청거리는 것 같은 움직임이 느껴지는 작품들
도 있어요. 이런 작품들은 모두 과학적으로 계산하여 만들어진 작품이랍니
다. 화면 속의 이미지들이 입체감이 느껴지기도 하고 부풀어 오르는 듯한 공
간이 느껴지기도 하죠. 단순한 기하학적 형태들이 반복되면서 우리의 눈을
속이는 거랍니다.

또 다른 유명한 작품으로는 라일리의 〈축제〉가 있어요. 라일리의 경우는
구부러진 선들을 주로 이용하여 물결치는 듯한 화면 속으로 빠져들어가는
것 같은 어지러움을 의도적으로 만들어냈어요. 선과 모양, 색들이 규칙적인
형상들이 구불구불 움직이는 듯한 착각을 불러일으키죠. 시각적인 착각의 미

술이란 눈의 과학적인 원리를 연구하여 공간감, 입체감, 움직임이 느껴지도록 만들었는데, 인터넷에서 쉽게 찾아볼 수 있답니다.

눈으로 보아야 믿을 수 있다? 사실 눈은 너무나 쉽게 속는다는 걸 옵아트를 통해 깨달았죠? 어쩌면 여러분이 지금 보고 있는 것들이 진짜가 아닐 수도 있다면?

퍼포먼스 아트 – 행위예술(몸을 표현의 도구로)

현대 미술에서 더 이상 미술가들의 표현을 막을 것은 없다! 작품의 제작 과정을 작품세계의 일부로 보았던 액션페인팅 기억하죠? 여기서 만족할 수 없다? 더 나아가 이제는 예술가들이 육체의 행동이 예술이 될 수 있게 되었어요. 마치 연극을 하는 것과 같이 작품을 제작하는 과정을 보여주고 그 행동 자체가 예술이 된 거죠. 이렇게 행위자체를 예술화 시킨 것을 퍼포먼스 아트, 번역하면 행위예술이라는 장르가 탄생하게 돼요.

이브 클랭이라는 화가는 넓은 장소에 사람들을 불러 모으고 커다란 캔버스를 벽과 바닥에 붙여놔요. 그리고 벌거벗은 모델들을 준비시켰어요. 그리고 옆에는 악단들이 연주를 하게 했죠. 누드모델들은 푸른색의 물감을 온몸에 바르고 이브 클랭의 지시에 따라 온몸에 바른 푸른색 물감을 캔버스에 찍거나 캔버스 위에서 마구 움직였죠. 모델들의 몸이 붓과 같은 역할을 한 거죠.

여기에 참석한 많은 사람들은 충격 속에서도 정장을 입고 마치 지휘를 하듯 연출하고 있는 이브 클랭의 진지한 모습 때문에 엄숙하게 이 과정을 지켜

봤다고 해요.

아래 그림은 이렇게 탄생한 작품 중에 하나예요. 모델들의 인체가 스탬프처럼 그대로 찍혀있는 게 보이죠?

이브 클랭 / 〈인체측정〉

육체의 행위가 하는 예술. 마치 연극처럼 보일 수도, 무용처럼 보일 수 있는, 그래서 더 이상 '미술'이라는 경계가 무너져 버린 더 넓은 범위의 예술에서 만난 건 아닐까요?

움직이는 조각(모빌을 시작으로 키네틱 아트까지)

아기가 있는 집에 있는 물건으로 천장에 대롱대롱 매달려 있는 이것은 무엇일까요? 정답! 모빌이에요. 모빌(mobile)은 움직이는 조각인 콜더의 작품에 붙여진 이름이에요.

콜더는 어릴 적부터 기계와 장난감을 만드는 취미를 가지고 있었어요. 조각가 집안에서 태어나 자란 콜더는 자신이 공학을 공부하면서 배운 기술인 기계를 이용하여 움직이는 조각을 만들게 돼요. 이것이 바로 모빌이랍니다.

어느 날 몬드리안의 작품에 감동을 받은 콜더는 몬드리안의 작품을 움직이게 하고 싶다는 재미있는 발상을 하게 돼요. 몬드리안의 작품처럼 원색과 검정, 흰색의 금속판을 철사와 막대기를 이용해 매달았어요. 바람이 불면 이 도형들이 움직이는 모습은 정말 멋졌죠. 선명한 빨강색은 공중에서 생명을 가진 것처럼 경쾌한 움직임을 보여줬어요.

모빌은 공중에서 균형을 이루고 계속 움직이죠. 보는 각도에 따라 움직임에 따라 변하는 아름다움을 보여줄 수 있는 과학적인 미술이에요.

조각이 움직일 수 있다는 놀라운 생각!

콜더는 시간을 조각에 도입해서 무겁고 제자리에 그대로 놓여 있어야 한다는 고정관념을 깨고 가볍고 새로운 형태의 조각의 세계를 시작한 거죠. 이렇게 현대에 와서 조각은 과학을 만나 더 넓은 세계로 나갈 수 있게 돼요. 그렇게 해서 등장한 것이 바로 키네틱 아트예요.

콜더를 시작으로 과학기술은 조각과 만나 새로운 작품들을 탄생시켰어요. 움직이는 조각의 대가로 장 탱글리가 있어요. 모빌은 바람에 의해 불규칙적

으로 움직인다면 장 탱글리의 작품은 동력을 이용해서 조각가가 원하는 대로 움직일 수 있는 조각 작품이에요.

장 탱글리 / 〈자전거 조각〉

자전거 부속으로 만들어진 이 작품은 모터에 의해 작동하며 심지어 스스로 움직이며 그림을 그리고 있죠. 예술작품이라기보다는 모터에 의해 움직이는 기계장치와 같은 이 작품은 소음과 기계음을 내요. 생김새가 마치 버려진 고철들의 쓰레기통 같이 보인다구요? 하지만 더 큰 의미가 있어요.

뒤샹의 변기처럼 일상의 버려진 기계들을 모아 새로운 예술조각으로 만들고 과학적 기술인 전기와 동력을 이용하여 움직이는 조각을 만든 거죠. 미술의 도시 프랑스 파리에 가면 대표적인 현대미술관 앞 분수를 장식하고 있는 탱글리의 작품들을 만날 수 있답니다.

현대 미술의 다양한
재료와 기법

파피에꼴레: 기억나죠? 종이를 붙이는 기법으로 피카소가 처음 〈등나무 의자가 있는 정물〉에서 시작했던 기법으로 물감이 아닌 실제 물체를 직접 그림에 사용했다는 점에서 혁신적인 기법이었어요. 천을 붙이고 종이들을 합치고 물감으로 덧그려서 작품을 완성했다는 아이디어가 매우 창의적이죠?

꼴라쥬: 파피에꼴레에서 발전한 기법으로 종이뿐 아니라 헝겊이나 실 등을 붙여서 표현하는 기법이에요. 상관관계가 없는 별도의 이미지를 결합시켜서 색다른 형태로 보이도록 만드는 것이죠. 낯설면서도 재미있는 형태가 만들어져서 20세기 화가들에게서 유행한 기법이기도 해요.

해밀턴 / 〈도대체 무엇이 오늘날의 가정을 이토록 색다르고 매력 있게 만드는가?〉

오브제: 일상의 물건을 작품에 직접 사용하여 기존의 생각과 사고를 깨트리는 도구로 사용하는 기법이죠. 피카소가 자전거의 손잡이와 안장을 이용해서 만든 〈황소머리〉라는 작품이 유명해요.

스크래치: 긁어서 표현하는 기법으로 그림물감으로 덧칠하는 것 뿐 아니라 긁어서 벗겨내면 전혀 다른 느낌을 표현할 수 있어요. 초현실주의 화가들이 이용하여 신비로운 느낌을 낼 때 사용했어요.

데칼코마니: 종이 한 면에 물감을 바르고 접어 누르면 대칭의 무늬가 생기죠? 의도하지 않은 무의식적 형태가 나오는 방법으로 초현실주의자들에 의해 발전하게 되었죠.

마블링: 물과 기름의 반발작용을 이용하여 유성기름을 수성인 물 위에 떨어뜨리면 물감이 물 위에 자연스럽게 퍼지거나 섞이면서 우연적인 효과를 얻는 기법이에요.

프로타쥬: 나뭇잎이나 헝겊 등에 종이를 대고 그 위에 연필이나 크레용으로 문질러 무늬를 찍어내는 기법으로 초현실주의 에른스트가 창안해낸 기법이랍니다.

대지미술(전시장을
탈출한 작품)

미술관에서 탈출한 작품들은 이제 더 넓은 지역, 더 넓은 공간을 원하는
예술가들에 의해서 엄청난 사이즈로 만들어졌어요. 그 크기가 얼마나 크냐하
면 땅에서는 관람하는 것조차 힘들어서 비행기나 헬리콥터를 타고 하늘에서
봐야 할 정도래요.

로버트 스미슨 / 〈나선형 방파제〉 / 1970

〈나선형 방파제〉는 미국 유타주 솔트레이크호의 진흙땅 위에 흙과 소금을
달팽이 처럼 뱅뱅 돌아가게 늘어놓고 흙조각이라고 부른 작품이에요.

또 미국 플로리다주 마이애미의 작은 섬들을 핑크색 천으로 직접 둘러싼 작품도 있어요. 크리스토, 쟌느 글로드가 작업한 〈섬둘러싸기, 1980-1983〉는 핑크색으로 둘러싼 섬들이 마치 초현실주의 작품을 보는 듯하답니다.

〈달리는 울타리, 1972〉라는 작품은 총길이 39.4미터가 되는데, 캘리포니아 북부 목장지대에서 출발해 태평양에서 끝나는 길에, 59면의 목장 주인을 설득하고 42개월간 설치해서 완성했어요. 자연과 미술작품의 절묘한 조화로 환경에 대한 새로운 인식을 심어주었다고 해요.

어때요? 정말 어마어마한 크기를 자랑하죠?

대지미술은 이름처럼 큰 땅을 차지하며 미술작품이 설치되기 때문에 미술관에 전시되던 그림들과는 전혀 다른 목적과 특징을 가지고 있어요.

첫 번째 특징은 반상업적이라는 것이에요. 스미슨과 크리스토 같은 대지미술 예술가들은 전통적인 미술이 너무 상업적이라고 생각했어요. 고가의 미술품들은 특정 사람들에게만 거래되거나 소유된다는 점에 반대하여 아예 가격을 매길 수도 없고 거래될 수도 없는 작품을 만들어 버린 거죠. 섬을 둘러싼 천과 같은 작품은 살 수 있는 사람도 없고 사려는 사람도 없겠죠?

두 번째는 반화랑적이에요. 이런 작품들은 미술관에 전시되기 불가능한 사이즈잖아요. 화가들은 화랑에 전시하기 위한 목적의 작품이 아닌 순수하게 대중들이 감상할 수 있는 작품을 만드는 자유를 찾고 싶었던 거죠.

마지막으로는 반영속성이에요. 보존이 어렵다는 특징을 가지기 때문에 작업이 이루어지는 과정이 하나의 예술이라는 메시지를 담고 있죠. 그렇다면 크리스토와 같은 화가들은 어떻게 거대한 작품을 위한 경비를 마련할까요?

234

그건 바로 준비과정에서 이루어진 스케치와 사진, 완성된 후의 텍스트 사진 등을 팔아서 마련한답니다. 반상업적이라고 하면서 결국 크리스토의 아이디어 스케치가 무려 2~4만 달러까지 거래된다고 하니 조금 아이러니 하죠?

대지예술 작품의 가치는 또 다른 면에도 있어요. 바로 환경문제를 인식하도록 돕는다는 거죠. 너무 우리 주변 가까이에 있어서 전혀 인식하지 못했던 자연환경을 새로운 시각으로 깨닫고 보게 하면서 환경문제에도 관심을 가지게 되고 자연의 광대함과 아름다움에 대해서도 다시 바라보게 해주는 역할을 한답니다. 지금까지 미술관을 나온 작품들을 살펴보니 미술작품들이 골목, 빌딩, 공원, 바다, 산, 들판으로 탈출할 만한 충분한 이유가 있는 것 같죠?

관련교과

야수주의

||| 5~6학년 초등 교과서
교학사 1단원 「작품감상하기」

━━ 중등 교과서
두산동아 「생각의 틀을 깨다」, 「미술의 시작, 미술의 역사」 「색의 연상」
비상교육 「서양의 미술」. (주)교학사 「한 눈에 보는 미술사」, 「어떻게 표현할까」
(주)교학도서 「현대 서양 미술의 흐름과 발전」

표현주의

중등 교과서

미진사 「서양미술 탐험」, 「나도 비평가」. ㈜금성출판사 「서양미술사」

입체주의

중등 교과서

미진사 「다시점으로 보기」, 「시간과 공간을 넘나드는 미술」, 「서양미술 탐험」
　　　「나도 비평가」
두산동아 「미술의 시작, 미술의 역사」, 「행복한 미술감상」
㈜교학도서 「서양 미술 속에서 찾은 아프리카 미술」
㈜금성출판사 「보고 듣고 말하는 비평」

차가운 추상, 뜨거운 추상

5～6학년 초등 교과서

천재교육 4단원 「내 마음속 이야기」

중등 교과서

㈜교학도서 「미술과 음악」, 「서양미술의 탐험」, 「상상 그 너머」, 「서양미술 탐험」
㈜금성출판사 「느낌이 있는 추상」
㈜교학사 「추상으로 표현하기」. 두산동아 「사실의 경계를 넘어 추상으로」

현대미술

중등 교과서

㈜교학도서 「현대 서양 미술의 흐름과 발전」, 「관람자의 역할」, 「작품비평」
　　　　「조형의 아름다움」, 「입체 표현의 특징과 방법」
미진사 「마음을 움직이는 이미지」, 「서양미술 탐험」
㈜교학사 「움직임이 반영된 미술」, 「몸으로 표현하는 미술」, 「다양한 현대조소」
　　　「대중과 소통하는 미술」
두산동아 「새로운 매체의 활용, 뉴미디어」
금성출판사 「공간 속의 입체 – 시간과 공간의 확장」

에필로그 재회, 그리고 남겨진 체온

드디어 집으로 돌아갈 수 있다는 달리 아저씨의 말에 희동이는 쾌재를 불렀다. 하지만 마지막으로 만나야 할 사람들이 있다는 말에 조금은 걱정이 되었다.

"희동아, 저기 저 문을 열고 들어가 보렴. 다들 널 기다리고 있단다."

달리 아저씨가 가리킨 곳은 분명 희동이가 처음 끌려왔던 그 홀이었다. 어쩌면 마지막 심판이 여기서 있는지도 몰랐다. 꿀꺽. 희동이는 크게 침을 삼키고 천천히 용기를 내어 문을 밀었다.

문이 둔탁한 소리를 내면서 열렸지만, 홀 내부는 깜깜했다. 희동이는 떨리는 마음으로 홀 중앙으로 걸어 들어갔다. 이때였다. 희동이의 머리 위로 펑펑 소리를 내며 폭죽이 터졌다. 그리고 오색찬란한 별들이 희동이 주변으로 떨어졌다.

희동이가 얼떨떨해 하는 사이, 누군가가 달려와 꼬옥 안아주었다. 따뜻한 이 느낌 그리고 올리브 향기. 분명히 맡아본 냄새인데? 희동이가 빛 속에서 눈을 떴을 때 바로 클레어가 서 있었다.

"아니, 너는? 클레어? 어떻게?"

희동이는 너무 놀라서 두 눈이 저절로 커졌다. 클레어 너머로 또 다른 사람들이 보였다.

"아니, 넌 다다, 그리고 쿠루루 아니, 넌 키로?"

지금 희동이 앞에는 이번 미술학교 여행에서 만났던 모든 사람들이 모여서 활짝 웃으며 서 있었다.

"어떻게 된 거예요? 네?"

희동이는 영문을 알 수 없어 자신을 둘러싼 사람들을 바라보며 말했다. 그러자 키로가 낄낄거리며 다가와 희동이의 어깨에 손을 얹으며 말했다.

"고희동, 우린 모두 세계 미술수호자협회의 직원들이야. 그리고 또 한편으로는 〈엄청 스파르타식 미술학교〉의 교사이기도 하지. 일반적으로 교사라고 하면 학생들 앞에 서서 가르치지만, 우린 그렇게 하지 않아. 대신 우린 학생들에게 적합하고 맞는 방식으로 연기를 하기도 하고 역할을 나눠 맡아서 분장을 하기도 하지. 그렇게 해서 생생하게 미술을 알도록 도와주는 거지. 넌 눈치도 못 챘냐?"

"직원, 아니, 선생님?"

희동이는 키로의 말에 되묻는 것 말고는 도무지 할 말이 떠오르지 않았다.

"그래, 고희동. 우린 미술을 사랑하지 않는 사람들을 초대해서 이렇게 미술학교 여행을 통해서 미술을 사랑하는 마음을 기르도록 도와주는 일을 하는 거야. 이번에는 그 주인공이 바로 너였지."

클레어는 다정한 말투로 희동이에게 말을 건넸다.

"하지만 키로는 분명히 감옥에 갔다고……."

희동이는 깜짝 놀라 말을 잇지 못했다. 그러자 달리 아저씨가 다가오면서 말했다.

"에헴, 뭐 일자무식 희동이가 은근히 순진한 구석이 있긴 하지. 키로는 사실대로 말했어. 세계 미술수호자협회의 왕립미술학교에서 수석 졸업했고, 피카소의 수제자이기도 하지. 하지만 다른 건 자랑스러운 졸업생이고 자랑스러운 수제자라는 게 다르다는 거지! 키로는 주로 이런 역할보다는 미술학교 수업을 조정하고 기획하는 일을 하는 편인데, 내가 딱 보아하니 네겐 라이벌 의식을 느낄 경쟁상대가 필요하더구나. 그리고 내가 보기엔 키로가 제격이더라고. 키로가 제법 너의 경쟁의식을 부채질했지. 안 그렇더냐?"

달리 아저씨는 속이 다 보인다는 듯이 말했다.

"그랬군요. 아니 뭐예요! 다들 나를 속이고!"

희동이는 순간적으로 속았다는 생각에 흥분을 감추지 못했다. 그러자 클레어가 살며시 다가와 희동이의 볼에 살며시 뽀뽀를 해주고는 미소를 지으며 말했다.

"미안해. 우린 나쁜 의도로 속인 건 아니야. 이게 〈엄청 스파르타식 미술학교〉의 방식이지. 물론 너에겐 늘 위기상황 같았겠지만, 우린 널 지켜보고 있었고, 계속 너의 변화를 살펴 보았어. 그리고 네가 마지막 문제를 맞혔을 때 우리 모두 정말 기뻐서 박수치며 환호성을 질렀어."

"아무튼 〈엄청 스파르타식 미술학교〉 수업을 성공적으로 마친 걸 축하한다. 앞으로 다시 집으로 돌아가더라도 자신감을 잃지 말고 미술을 사랑하길 바라네."

달리 아저씨는 희동이를 믿는다는 듯 어깨를 두드리면서 말했다. 모두들 연기를 한 것이었다니, 그동안 하나도 알아채지 못한 자신이 바보같았다. 하지만 희동이는 고개를 끄덕이며 밝은 목소리로 대답했다.

"걱정 마세요! 이번엔 그래도 제가 10점은 맞지 않을까요?"

"뭐야, 요 녀석!"

달리 아저씨의 꿀밤이 또 날아오자 희동이는 잽싸게 피했다.

희동이는 모두에게 손을 흔들며 생각했다.

어쩌면 다시 만날 날이 오겠지? 희동이는 작은 희망을 꿈꾸며 이제 가뿐한 마음으로 회오리바람을 타고 집으로 향했다.